名家・創意系列

海報設計

REPUTED CREATIVE IDENTIFICATION DESIGN

出 版 者／新形象出版事業有限公司

負 責 人／陳偉賢

地　　址／台北縣永和市中正路391巷2號8F

電　　話／9207133・9278446

ＦＡＸ／9290713

責任編輯／林東海・張麗琦

發 行 人／顏義勇

總 策 劃／陳偉昭

美術設計／張呂森、蕭秀慧、葉辰智

美術企劃／張麗琦、林東海

總 代 理／北星圖書事業股份有限公司

地　　址／台北縣永和市中正路391巷2號8樓

門　　市／北星圖書事業股份有限公司

　　　　　永和市中正路498號

電　　話／9229000（代表）

ＦＡＸ／9229041

郵　　撥／0544500－7北星圖書帳戶

印 刷 所／皇甫彩藝印刷股份有限公司

行政院新聞局出版事業登記證／局版台業字第3928號

經濟部公司執／76建三辛字第214743號

中華民國84年7月　第一版第一刷

總 目 錄

海報設計案例索引／

王正欽

王呈瑞

王炳南

朱自強

李文第

沈呂百

李智能

林宏澤

林怡秀

林霽

柯鴻圖

POSTER DESIGN

陳龍宏

曾逢景

彭雅美

馮健華

楊宗魁

楊景超

楊夏蕙

楊勝雄

引言

兼具「繪畫性」與「設計性」的媒體──海報

大眾傳播是社會的公器，多年來，透過印刷、廣播、電視為媒介，影響力深入了各個家庭，為地球村的人類提供了迅速的消息、美好的生活與未來的重要齒輪。不過最近有少部份的傳播媒體，因欠缺正確的觀念導致傳達不正確的大眾資訊；使視覺污染、噪音污染充斥於社會中，影響了青少年的成長；這些現象不僅國內如此，歐美各國也為大眾傳播帶動不良的風氣，急欲尋找解決的方針。

大眾傳播成立的忠旨，在改善人類生活，它的精神是公正不阿的。但因為人類的貪婪，污染了大眾傳播的美意，雖然正確傳達本來就是很難的工作，何況又不是一對一的交談，但導正負有社會教育責任的大眾傳播，卻是每位國民的責任，這也是與大眾媒體息息相關的設計人所應抱持的責任與使命。

■歐洲寫下了海報歷史的第一頁

人類從什麼時候開始利用海報來傳達消息，頗難考證。根據記載，古時的中國人，已知利用「貼榜」的方式將訊息書寫於紙上，再利用騎著快馬的官員將「告示」張貼於市集中，使消息迅速傳遞到全國各個角落，這種傳遞的過程，若以現今角度來看，不失為海報表現的方式。

海報能大量製作，當然拜印刷術與造紙術的發明；但大量應用，乃是社會經濟蓬勃發展的結果。為了促銷商品，商業海報應運而生，也展開海報設計璀璨的一頁。在歐洲，現代海報設計寫下了歷史性的第一頁；工業革命帶動了生產和市場的消費，商業海報發展達到質與量的要求；第二次大戰間，同盟國能有源源不斷的後方物質供應，海報設計發揮了不少影響力。如今，在歐美一些先進國家車站、票亭、街頭、地下道裏，我們會發現一張張印刷精美、主題鮮明的海報，同時也感受到海報在此地所受到的重視；可惜的是，在台灣我們不能體會此種藝術之美，在凌亂又擁擠的街頭中，我們只能感嘆海報在此地是如何的微不足道、如何的不受政府重視。

■海報有改善視覺環境與提高美感生活的功能

海報設計首要任務就是要引起大眾對內容注意與了解。

海報設計是大眾傳播的表現手段，也是平面設計者能自由展現獨立風格的媒體。一位優秀的海報設計者，除了在內容上盡力表現他的技巧外，必須還要有主題鮮明且正確的傳達觀念，以及改善視覺環境與提高美感生活的功能與責任。設計人必須了解海報所欲傳達的訊息，切不可被印刷精美的海報所迷惑，因為一件成功的海報設計，必須同時具備有效傳達功能、優異的表現技巧和格調高尚的獨立風格，才能稱得上是真正成功的海報作品。

好的海報設計，固然可以美化環境與提昇生活品質，然而無統一格式或張貼的地方，也會使海報成為破壞環境的禍首；所以，海報規格化是現階段推展的重點之一。特別是海報發展空間，在台灣目前仍局限於室內一隅，此問題還有望政府相關部門能訂定一套完整的「遊戲規則」。

■抓住視覺的注意力

海報目的在引起人們注意，讓觀賞者在遠處即能欣賞，並由海報上的詞句了解所要傳達的訊息。雖然人的眼睛看到的角度極廣，但是焦點的部份卻很小，所以，設計者在設計海報方向時，即要以「在很短的時間內捕捉觀賞者的興趣」為主。一般而言，當觀賞者注意到海報時，通常都是先被海報上的色彩所吸引，然後才是圖案，再來是文字。因此，不管海報上的色彩表現以單獨或組合的方式出現，比起文字、造形或花邊更能吸引人們的注意。

如果能讓觀賞者駐足瀏覽欣賞，設計者的第二步要挑起觀賞者的注意，好讓他們能看得更久一點，深入了解海報內容所欲傳達的消息。基本上，色彩還是引起人們提高興趣觀賞的主要原因，其中彩色的表現比黑白的更有吸引力。

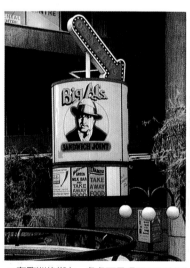

● 在歐洲的街上，處處可見多元又豐富的海報柱。

海報設計是一種由遠處吸引到近處了解的傳播媒體；所以，設計品必須要有吸引人們注意的條件，而且清楚易讀，最好還要容易瀏覽，引導觀賞者在最短時間內了解整件海報內容的功能。另一方面，設計若太過於規律化，很可能讓欣賞者覺得索然無味；如果太過於花俏複雜的話，也會產生混淆、甚至厭惡，在作品傳遞訊息前就有不想看的念頭。換句話說，如果能以整齊有序又獨立的風貌呈現，就能吸引觀賞者有興趣繼續看下去的念頭。

　　前景和背景是現今海報設計常考慮的重點之一，通常藉著加強前景來引起視覺的感受，但是也常因此犧牲了背景的表現；所以，海報設計者必須在想像力中同時掌握兩者之間的平衡；再結合色彩、造形、尺寸及材質為一體，瞬間抓住欣賞者的注意力。

■海報也可建立國家的形象

　　「人類依循形象而行動」，雖說近年來商場國際化、自由化、資訊化，使建立「地球村」的人類理想更向前邁進了一大步；但現階段國與國的區隔還是非常的明顯。老百姓走入了它國的大門，便是形象的表現，你的人民水準如何，由老百姓舉手投足間便可表露無遺。另一方面，國際貿易也是競爭的大市場，隨時間推演，每一國家的產品在國際市場上都會呈現彼消我長的局勢；昔日賴以富強的優勢，今日反成為持續繁榮的絆腳石；面對這種經貿處境，廉價勞工不再是唯一的問題；應當放遠眼光，對內從產品設計開發人才培育，製造技術研究著手；對外則以建立國家形象進而提高企業形象為主；這才是改變企業體質，提高企業獲利率，使企業屹立不搖的生存茁壯之道。

　　歷經多年拼手胝足，台灣由彈丸之地茁壯成經濟巨人，但經濟上的成就並不能帶給我們政治上的利益；在經濟上，我們是令人畏懼的對手，而政治上，卻是可有可無的角色，枉論國家形象又是如何？為了塑造台灣在國際上的形象，政府深知「廣告」塑求是傳遞的方式之一；一系列的「台灣形象」海報設計，陸續出現於歐美各諸國中，為台灣掙得了不少的形象。

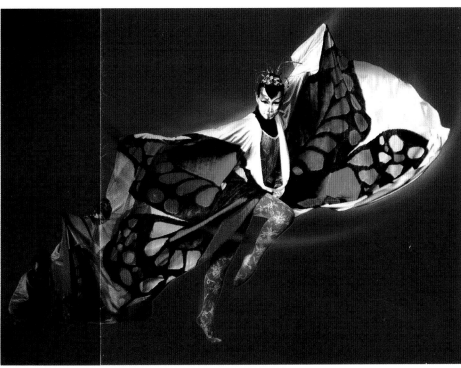

●由新聞局委託華威葛瑞設計的台灣形象稿，具有扭轉、重新塑造台灣形象的目的。(此圖由新觀念雜誌　提供)

透過海報內容訊息的傳遞，原本對台灣形象模糊的外國人，在心中陸續建立了美麗之島「福爾摩莎」某種形象觀念，這些經濟價值是難以估計的，也爲多年來台灣在國際政治舞台上的劣勢，掙回了一些顏面。

■台灣海報設計何處去

海報的主要功能是告知訊息、傳達意念。設計者可以運用很多不同的視覺要素和表現手法去設計海報，並嘗試構築「自主性」與「創作性」的理想目標，使它成功地傳達主題，以上是人盡皆知的海報塑求重點；但要走向獨具一樹的格局卻不是容易的事，台灣海報設計正面臨如此的問題，建立獨特風格是我們唯一可行的路。

「風格」是人們針對某些特定物品表現出的心理反應，它是具象或抽象的形色感覺。例如，我們常會對一些上市商品說它有日本影子，尤其是有「造形設計」的產品，爲什麼？因爲那些產品與我們熟知的日本產品，有造型或色彩似曾相似的感覺，這些造型與色彩所表現的印象，就是日本的風格；由此可知，風格不是信手捻來的動機，它是一種屬於形色的創作；創設具有差異性的商品，就是獨立風格的表現。

台灣擁有獨特的人文色彩，卻沒將它應用於獨具特色的風格上，使得我們所設計出的海報欠缺「台灣風格」的表現，殊爲可惜！若要建立台灣海報設計的風格，創作方向的擬定，似乎可朝以下兩目標前進。

一、設計內容以建立台灣風格爲主：台灣只是彈丸之地，人才、物質比不上地大物博的先進國家，但我們擁有五千年歷史與神祕的東方色彩，這些資源是無法換取的；若能將這些獨具特色的人文色彩，用之於海報內容中，等質量漸多之後，在國際人士眼中，自然建立起「台灣風格」的海報內容。

二、走出小島文化迎向國際舞台：四百年來，台灣一直深受殖民所苦；悲情的角色，使我們無法溶入國際大家庭中，喪失了成爲大家庭一份子的機會；唯有拋棄這些苦命的心情，走出小島文化，我們的海報設計，才能放開格局，突顯台灣設計者的特色。

海報設計是創作自由的媒體，我們應把握它的特色，逐步建立屬於台灣的海報風格，這也是台灣海報設計要走的路。

■建立台灣海報文化

海報是一擁有特殊風格的媒體，幾十年前我們忽略了它的存在價值，幾十年後我們仍不能體認它所具有的建設性；幸而在一群關切本土情懷與設計理念的平面設計者帶動下，四年來，它們將台灣的海報水準向前推進了一大步，以「台灣印象」爲主題，歷經了1991「台灣之美」、1992「TAIWAN IMAGE」、1993「台灣印象」到1994「環保ENVIRONMENTAL PROTELTION」等創設主題，將屬於本土的視覺語言與造型圖象，透過「自發性」、「原創性」、「實驗性」的表現，激發出台灣設計界存在的問題，並爲這片深愛的土地，提供反省的空間。

「台灣印象海報設計聯誼會」凝聚了「設計人」的心，也爲這片土地提供了它們的見解；期待它們能持續的演出，爲好不容易燃起的火光，從自我風格、地區風格、國家風格、國際風格中，注入一股建立台灣海報的文化。

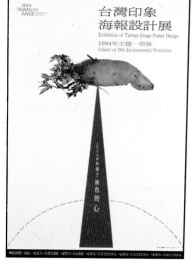

●「台灣印象海報設計聯誼會」每年都有特定的設計主題(此圖爲1994年專題海報)

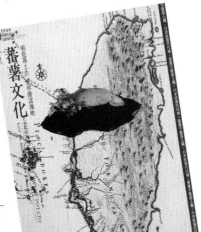

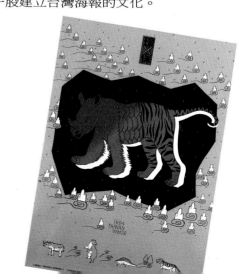

給設計師一個舞台

在此時刻出版「名家創意叢書」主要目的有五：**1.**台灣設計作品已達一定水準，經由此叢書出版，有計劃的將優秀作品展現於國人或外人面前，且提供舞台給設計師表現。**2.**除了提供設計師展現空間外，本叢書出版也是難得的資訊，設計師可藉此觀摩與吸取同業經驗，提高自身的設計水準。**3.**在充斥國外年鑑的台灣市場，注入一股清流；以本土化爲出發點，向國際化腳步邁進。**4.**登錄作品可作爲設計師與客戶的溝通橋樑，也可提高設計師的地位。**5.**本書不只做爲欣賞之用，也可爲學設計的學生，提供各種設計理論與方法，是課堂上無法獲得的社會知識。

台灣近年來經濟發展有目共睹，各行各業呈現欣欣向榮，國民所得也達美金1萬1千元以上；大環境適合工商業投資，也帶動創作市場成長，可惜這些專業化、精緻化的創作成品，只有少數出版社予以零星整理出版；這與近來設計界屢次在國際上大放異彩，顯的極不協調。事實上，以台灣現階段創作環境，創意人的舞台應是多采多姿的；當創作水準已達國際水平，就要有舞台讓這些作品有登台炫耀的機會。

「名家創意‧海報設計」是名家創意系列第三冊。本書與「識別設計」、「包裝設計」皆採取統一的編輯方式，分爲二大部分；首先是設計理論的講解，由設計的歷史、理論到製作，嘗試描述了解設計的方法；第二部分則是國內作品欣賞，讀者可從不同的角度，去了解設計者的創作理念和作品特色。在「識別設計」中，更加入了標誌設計意義，使抽象化的造型，經由文字解析，不再顯得苦澀難以理解。

此叢書出版，比想像中困難了許多；由於加入了第一部分理論篇，使我們花了不少時間在資料蒐集、整理與編寫上，加上故有管道獲取的作品件數未如理想，從籌備到出版，費時了將近一年。但我們仍然非常感謝數十位設計師的幫忙，使創意人多年來的心血，能夠展現在屬於他們的創作叢書中。最後，期待本書能爲各位讀者在學習探討的過程中有所助益。謝謝！

編輯部1994.

闡揚本土文化，提升設計地位

　　海報在中國的歷史已經很久遠，史書上曾讚美東漢武帝能「上馬殺敵，下馬草露布。」露布即告示，用來宣傳政令、號召群衆。早期的告示傳統方式，是撰妥核准後再大量抄錄、分發張貼。但自從印刷術發明了以後，改變以往手抄複製的數量有限，版印達到了大量印製揭示的目的，海報可以發揮的功能就更大了。時至今日，印刷技術和設備不斷精進，使得海報更多元化、精緻化。

　　海報是一種招貼藝術，若是設計精美、格調高雅，便能夠美化生活環境。而在巴黎、維也納、柏林等知名城市裡，如此具有文化氣息的海報早已成爲他們的精神標誌。以倫敦來說，早於一九三三年到一九四〇年間，便創立了著名的地下鐵系列海報的形態，至今成爲當地著名的特色景觀之一。海報屬平面形式的宣傳媒體，具有明晰性、單純性、反覆性與強調性的特點，可以讓適當距離下移動中的人車，在瞬間裡接獲所要傳達的訊息，所以宜強調「看」的功能，避免叫人「讀」它。它不同於報紙雜誌可以拿在手上細細品味，文案必須單純，不宜複雜冗長，而大標題要能濃縮所有內涵，等於是整幅海報重要的精神所在。好標題的條件具備以下要件：①明確、適切。②單純明快。③語句要與主題貼切。④能引起閱讀興趣。⑤獨創性的文句。⑥易記憶。

　　從用途上，海報可概分幾種分類：

　　㈠**商業性海報**／這類純以商業爲目的，包含了新商品的推介和服務宣傳兩種，如銀行、航空公司、觀光單位所製作的海報即屬之。

　　㈡**公益性海報**／舉凡由相關政府機構或各類基金會，以社會及公民的利益爲中心，如反毒、交通安全、捐血、環保等等。

　　㈢**文化性海報**／包含音樂、舞蹈、戲劇、美術、電影等娛樂或藝術活動，期望吸引大衆共同參與。此類海報因文化味道較濃，被收藏的機會較大。

　　㈣**裝飾性海報**／以圖案、攝影、繪畫等美術範疇內作表現題材，純粹粧點室內，美化環境欣賞用的商品化海報。

　　除了上述四類外，還有一類純創作性的海報，創作人因理念接近而凝聚成爲設計團體，共同爲特定主題而製作。這種擺脫商業條件束縛，可以悠遊自在地表現，偏重於原創性、實驗性，設計者從中獲得了寬廣的揮灑空間。試想，一向爲廣告主服務，長期受對方主觀意識或成本預算宰制下，現在如同覓得了自由呼吸的藍天了。海報也可以是藝術品，設計者可以努力改變傳統既定的價值觀。數年前，國內成立了「台灣印象海報設計聯誼會」的團體，在同一主題下，展現了各個不同的風格，抒發了創作慾念；另一方面也爲全民關心的社會問題，藉由海報媒體以盡設計人棉薄的社會責任。

它是一份理想，身爲設計人必須認清平素作業的商業海報與創作海報是有相當距離的，它需要耐心地與廣告主作溝通，說服他們盡量尊重原創，使得設計理念能與商業目標取得平衡，進一步的提昇海報的製作水準和品質。除了上述二者的均衡外，設計者仍要爭取張貼環境的改善。國外現代化都市，常見的海報具有兩項特徵：第一是篇幅廣大，能滿足觀者的視覺享受。第二是整齊劃一，具有平面招貼及圓柱或方形的獨立式招貼方式，由當地政府統籌管理，運用審查輔導制度，故海報兼具了美化市容，提高文化水準的雙重機能。反觀國內，鮮少有理想的張貼定點，導致動輒違規受罰，同時形成了嚴重的視覺污染。海報的視覺效果與週邊環境是有互動關係的，我們期望闢出合理的空間，讓它適得其所，有尊嚴地面對社會大眾，否則只是糟踏了一幅幅設計製作過程繁複的海報。

　　要提高海報的水準，除了客戶正視它的存在價值，設計者更應積極地在創意上走出一片天，並多參與國際性的交流展出及競賽，透過競爭與觀摩，瞭解新的設計潮流，定能像國內的報紙廣告、CF般在國際上大放異彩。最近，一九九四年的「國際海報展」入選作品受邀在國內展出，殊屬不易。這些作品能直接與專業設計者視覺接觸，不必受到經由畫冊間接再印刷的遞減效果，所帶來的震撼力與意義自是不同；此項國際海報展，自一九八七年起，在國際文教組織、法國文化部及巴黎市政府等的贊助下誕生，每年來自世界各國的競逐作品約有上千幅，堪稱海報藝術的奧斯卡金像獎，而今年台灣首度有八位設計者入圍，更肯定了他們的設計能力。

　　海報設計的書刊，過去國內僅能依賴國外出版的年鑑參考，雖然後此間有共通的設計語彙傳遞訊息，但畢竟受限於文字的閱讀且無法更深一層去瞭解其意念；於今國內出版商願意陸續編輯推廣，闡揚本土化作品，提昇海報的設計地位，個人自是樂觀其成，並予高度肯定，謹以此文代序。

<div align="right">

柯鴻圖謹識於
一九九四年八月五日
（一九九四年台灣印象海報設計聯誼會會長）

</div>

海報設計

【壹】認識海報

在高度商業化的環境裏，設計家的功能，並非在於藝術的領域，而是買與賣之間，這是商業組織之所以存在的理由；諷刺的是，設計家大力推動的就是藝術，它提高人類所處環境的生活品質，也是商品成交關鍵角色，並加深我們對熟知世界欣賞的程度。

在應用美術與商業美術之中，海報表現型式最能提供設計師豐富的想像力；比起報紙廣告、月曆設計、郵件設計、包裝製作，就令人驚異的效果或是視覺上詼諧與諷刺而言，海報提供的設計範圍最大；因此，在傳播媒體中海報所扮演的角色與影響力非常重要。

㈠海報的意義

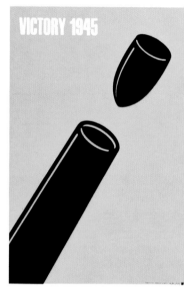

海報的原文為「Poster」，是從Post（柱子）轉用而來的，即「貼於柱上的東西」；至於我國為何使用「海報」一詞，雖無典故可循，不過從字面上來看，「海是四海、報是通報」，有「向四面八方告示傳達」的意義。若以海報在現代社會發展的情況來看，海報可說是張貼於公共場所，一種平面表現形式的宣傳媒體。

如同鋼琴在樂器中被尊為「樂器之王」，獅子在百獸中被稱為「萬獸之王」，海報也被設計界譽為「設計之王」。究其原因，海報設計不論表現形式與內容、尺寸大小、表現手法、畫面處理、文字與影像效果，皆有獨到之處；相對於其它廣告媒體，海報設計所展現的視覺震憾效果與影響力，是無可比擬的。正因為如此，在歐美先進國家，車站內、地下道、街頭中，舉目所望皆是印刷精美、主題明確的海報作品；唯有在這裏，海報的精神與意義才顯露出無上的尊嚴與價值。

■海報發展歷程

人類有了文字之後，便利用文字與圖形將日常生活的意見傳達給社會大眾；當時，在朝的官吏有事要告知老百姓時，通常會將所欲告知的內容寫於紙上，再蓋上官印，即張貼於告示牌中，這種「告示」、「公告」的行為，以現代設計觀點來看，是一種最原始的海報表現。

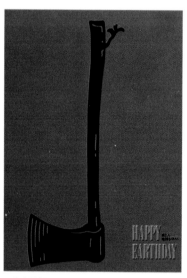

自從後漢蔡倫發明造紙術至北宋畢昇發明活字印刷術後，原屬於平面設計的印刷機便由早期的政會推行以及宗教宣揚，普及至一般民間，也開啟了近代海報設計初創形態與規模。

海報在1860年創始於法國，以英國、法國與美國為中心，漸次發展散布在歐洲其餘各地。就亞洲而言，則始自1880年，其發展過程，也遵循著近乎西方型式的路線；首先，大家都知道海報在傳播媒體的重要性，逐漸以一種嶄新的眼光來欣賞海報設計，並視其為小型傳播方式；設計師也傾注其創造力與想像，以雄渾之氣慨展現於間，並將本身的設計風格溶入其中。

不過，海報真正廣受大眾注目，將造形美術應用於宣傳媒體，充分發揮它的威力與價值被社會大眾認識，成為現代商業海報設計發展的直接推動力，是第一次世界大戰中的「戰爭海報」；當時海報所具有的視覺語言使後方的「徵兵」、「募款」、「保密防諜」以及「節約物質」、「生產救國」達到宣傳的效果；有力的紙砲彈—海報，也獲得鼓勵民心與啟發現代設計思想有效的力量。此後，海報廣告訴求與重要更引起大眾的關心；宣傳技法在戰後商業行銷方面成為海報設計有力的幫手，也被廣泛應用於商業活動的市場開發與販賣行為。

● 海報被設計界尊為「設計之王」，表現形式手法是其它媒體無可比擬的。

到了1968年左右，人們開始購買海報，用以裝飾室內；石版印刷與絹版印刷是許多設計師做為陳述藝術的主要方式。近年來，世界各國的設計師在往來時，更以他們視為作品且引以為傲的簽名海報，做為見面禮物；目前，海報設計以富於幻想力所造成的效果為主，在先進國家設計界，且將海報設計視為重要的宣傳媒體，是設計者自我展現風格的試金石。

㈡熟悉海報特色

海報是經由文字符號、圖形、色彩、編排，表現在紙材或其他材質的宣傳媒體；因為海報設計強調文字符號與色彩的視覺傳達效果，同時適合張貼，故其目

的除了是傳達或推廣各種活動的資訊外，亦具有陳列展示、美化環境或藝術欣賞的價值。

■海報的特色

從商業設計中廣告媒體來看，海報具有以下7點特性：

一、海報尺寸、色彩可隨意控制：海報創作空間大，以達到宣傳效果爲目的；通常海報尺寸大小，以紙張完全利用爲原則。一般海報有全開、對開、四開、六開等多種尺寸，依使用目的、行業種類、張貼場所決定大小；例如藝文海報，在台灣通常以使用對開者較多。至於色彩應用方面，也以用色大膽，色彩對比強烈，具有震撼人心的效果爲主。經由上述了解，在從事海報設計時，尺寸及色彩的使用也可隨時調整，具有相當的彈性。

二、海報張貼場所可自由選擇：自由選擇張貼場所，並非可任意張貼，而是在指定的地點或場所做宣傳；例如在人口密集的地點或出入頻繁的公共場所，同時張貼數張海報，可加強社會大眾的印象。海報張貼容易，展示時間也長，若在張貼位置上又取得適合觀看的高度，經由大量張貼、反覆訴求，也可收取重覆印象的效果。

三、海報可傳達情報內容：在設計海報時，構成要素可視使用目的而調整，以「美的要素」創造調和且優美的畫面，並以強烈的視覺效果爲目的，藉此喚醒社會大眾某種印象或注意。

四、海報兼具繪畫與設計性：一般而言，繪畫是單純美術的展現，它是藝術家個人情感的表露，也是主觀意識的表達，以純欣賞爲目的；而設計是設計者超越美術的行爲，具有客觀、理性、機能、傳達的精神。屬於廣告設計的海報，則是繪畫性兼具設計性的視覺媒體；另外，海報設計者對印刷原理需有深入了解，因爲印刷效果對於海報作品具有決定性的影響。

五、海報可連續張貼，具有重複的宣傳效果：海報與其它媒體最大不同之處，在於印製的張數雖然不及其它媒體（報紙、DM、雜誌……），但它可以在同一地方連續張貼，加強視覺印象，持續廣告效果，以獲得大眾的注目；況且連續張貼的海報除了產生熱鬧的氣氛外，也使一個人能重複看到同張海報或不同場所看到同張海報；所以，設計者在從事海報製作時，也必須要考慮到連續張貼後的海報視覺效果。

六、海報製作依展覽場地及張貼環境設計：雖然海報張貼地點與時間是可選擇的，不過，一般海報大都展示於大眾容易注意的戶外場所，或是與海報內容相關的場地。爲了掌握大眾只有數秒間的短暫瞬息印象，海報設計除了配合場地設計外，更要注意是否達到主題訴求與簡潔、有力且明快的視覺效果。

七、海報張貼時間及紙張、油墨需謹慎選擇：除了少數張貼於室內，大多數海報作品都張貼於戶外或陽光容易照射的場所；爲了配合張貼時間與場所，設計者在選擇紙張以耐久性的良質銅版紙爲主，且要使用不容易褪色的油墨顏料。

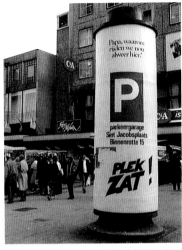

●在歐洲海報張貼都有特定的場所，整體視覺環境整齊又美觀。

(三)海報設計的種類

若依海報訴求的主題，將海報加以分類，大致上可區分爲「商業海報」及「公共海報」兩大類。商業海報是以傳達商業訊息爲主題的海報，例如商品促銷海報與新產品推出海報；公共海報則以社會公益性題材爲主，例如交通安全、環境、社會福利、防災等各類活動。

■海報分類

上述區分，只能籠統將海報分爲商業性與公益性，事實上，海報用途也不僅於此；近百年來，海報在歐美與東方之間，不論是歷史性或文化發展上皆有不同；接下來，我們將依東、西方海報使用目的及性質，詳細評論與分類。

一、商業海報：又稱廣告海報，在這裏海報所扮演的角色乃是廣告的媒體，以傳達商業訊息，達到促銷爲目的，其訴求遠超過文化特性甚多；商業海報有二種類型，一種目的在於銷售其特定的產品，另一種則在宣傳與提昇企業形象。

商業海報在傳播媒體中的重要性是無可比擬的，我們可以這麼說，商業海報的演變史就是海報本身的演變史。例如歐洲與美國從19世紀後半工業革命開

▼商業海報主要目的在銷售商品與提昇企業形象。

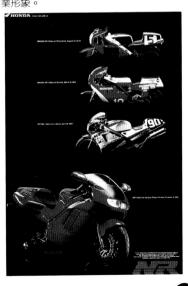

始，人口便快速成長、消費者也急遽增加，種種皆在刺激與衍生商業海報的成長。由Honore Daumier在1864年所創作的「艾芙瑞的木炭畫」(Charcoal of Ivry)，乃利用石版印刷而製成的海報，在歐洲都認為它是海報的鼻祖。

而亞洲石版印刷的鼻祖則是日本「商淵上的煙草店」，其創作時間大約在1881年至1882年，由於當時工業進步加上消費者採購量持續成長，使得各類型的廣告海報得以發展迅速；日本的百貨公司是率群例之先的一群，當時以產品廣告及推動企業形象的海報設計為主。我國則是近二、三十年來，海報設計才逐漸受到重視。

促使海報設計大幅向前邁進，則始於第二次世界大戰結束期間，當時是國際變動的紀元，有許多瑞士的海報設計師，像Herbert Leupin他促成了AGI（國際平面設計組織）的成立，經由他積極地推動，使國際間有關構想、作品及研究課題，產生了設計方面的變動改革。Raymond Savighac為摩瑞納格公司所設計的作品為此紀元的代表。亞洲出現類似活動組織，是在韓戰結束之後，當時，全球史無前例經濟復甦與繁榮，不論在何處都有國際性的活動在持續舉辦；到了1955年時，第55屆平面設計展覽為鞏固日本海報設計師的種種活動而舖路，第二年，日本廣告畫家俱樂部成立，隨後舉辦了「1960年東京世界設計師會議」，並在1965年舉行「人的展覽」。相形之下我國的平面海報設計，直到數年前由一群集結台灣設計人士所成立的「台灣印象海報設計聯誼會」後，平面海報設計才有組織性的團體出現。

二、公益海報：國家或各類基金會，為了統一教導民眾行為或以社會及百姓利益為中心而設計的海報，我們稱之為公益性海報，或是國家宣傳海報。它起源於第一次世界大戰期間，有戰爭宣傳海報、競選活動海報、政黨宣傳海報，後逐步擴大到禁煙、反毒、捐血、環保等等。

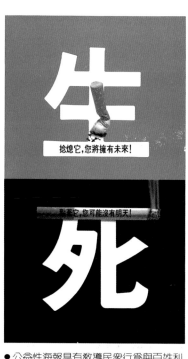

● 公益性海報具有教導民眾行為與百姓利益的功能。

公益性海報又分為「政治性海報」與「非政治性海報」，政治性海報通常由贊助者提供豐富的資金，印刷品常以一次印刷完成，這類海報趨向傳統插畫以及面帶笑容的肖像等；非政治性海報則由企業或基金會提供贊助，他們的宣傳活動，乃是為了社會大眾的注意與士氣，在這當中，也為他們的企業與基金會提高了不少的形象。

三、活動宣傳海報：宣傳展覽、貿易博覽會、會議與競賽活動所製作的海報為活動海報；在文化特性當中，活動宣傳海報在大眾傳播海報媒體中所佔地位僅次於商業海報。

第一幅活動宣傳海報於1920年為德國某家啤酒公司所設計；到了1931年，在義大利佩多瓦及米蘭所舉行的貿易博覽會所設計的宣傳海報，此二者對第一次世界大戰後海報設計荒廢已久的歐洲社會而言，是海報設計風氣得以再流行的主因。在亞洲，第二次世界大戰爆發前所設計的大多數海報，對當時藝術家來說，海報設計僅是附屬的工作罷了。直到1960年開始，許多海報設計者將本身的地位提昇到廣告藝術領域的職業專家；從那時開始，海報設計者才參與這個領域中的國際性活動，並且奉獻一己的才能，所參與的活動有貿易博覽會、世界博覽會與海洋博覽會等；終於為這個紀元產生了高品質與內容豐富的宣傳海報。

四、文化海報：表現娛樂或藝術活動，透過海報期望大眾能共同參與。文化性海報由於本身擁有獨特的個性，故而形成了一種高度文化；它可以宣傳展覽會中所展示的文化性與藝術性物品，也可以為許多新穎音樂演奏綻放出盛開的花朵來。此類海報因為文化味道濃厚、藝術價值較高，被典藏的機會較大。

五、藝術海報：藝術海報最早出現於1967年的美國，它是一種描述藝術物品中純美術展覽的海報名稱；藝術海報是一種術語，它是藝術作品，表達設計者個人的意念與感受。在藝術海報創作過程中，設計者完全不受限制，因為沒有贊助人，所以他可設計他想要表達的內容。設計者還可經常試驗新風格與表達方式，或是應用新的印刷技巧；如同創新的繪畫技法或版畫，我們稱這樣的藝術海報，是為設計師所設計的也是設計師所共享的海報。

藝術海報之所以產生的因素之一，乃在於公益性海報的濫用。一些企業假冒公益性宣傳，實則為尋覓利潤的行為，這些企業每次印製上千張的海報，用以宣傳其貪婪的構想；在世界各角落心地光明的設計師，皆群集反抗這一類海報遭到濫用的情形。因此在１９６０年代，日本的設計者就舉辦一個廣告藝術家俱樂部的展覽活動，這些設計者是奮鬥的領導者，其中以由原弘(Hiromu Hara)所設計的「五月的日子」是開風氣之先的例子；在由原弘的作品中，顯示出下層社會年輕設計師的魅力所在；同時，他的社會理念也深印在海報中，使後代設計師的心中，都有一顆熱誠的心，隨時刻劃其所存在的意義。

　　海報做為室內裝飾品，乃發軔於美國１３到２０歲的少年，由於他們的使用，進而推動此類海報的需要量，因此在往後的期間裏，海報成功進入販賣的新紀元。

　　六、觀光海報：所謂觀光海報，乃在於宣傳著名的觀光地點、觀光旅遊與旅行路線，因此觀光海報也包括各種不同運輸方式的廣告設計；這類觀光海報通常由私人企業以及國家或地區性的觀光局或旅遊局所贊助。

　　觀光性海報的歷史如同商業海報一般久遠；雖然海報常以當地名勝古蹟的照片或民間節慶習俗為表現之主題，但其間也有許多傑出作品產生，而且設計新穎的觀光海報也能繼續不斷引發海報設計師的興趣。以下為著名的例子：１.英國的Kauffer與法國的Cas sandre在其作品中，可以看到包浩斯運動，以及立體旅行造成意義深遠的效果；其中Cassandre的作品，早在１９２０年代已經綻放出美麗的花朵。２.蒙太奇集錦照相術，由瑞士霍勃特·邁在１９３０年實驗而成，從此之後，在海報設計史上形成一股巨大的衝擊力；英國的Zero與Games是此學派的主流。３.瑞士的設計師Douald Brun's，在１９４７年為瑞士觀光局所設計的海報，因為在海報蘊含了美感而為世人所注目。４.法國設計師George Mathien，為法國空軍就全球性拍攝了１４部世界各地著名景觀的連續影片，其技術上的多才多藝及印刷技術所表現的才能，絕非對海報有興趣及喜好者能夠加以忽視的。

　　七、體育海報：體育活動海報的領域，與活動宣傳海報有相同的文化成就；當然，體育活動海報之星，則非奧林匹克運動海報莫屬了。

　　幾乎所有的人都同時在分享著對運動項目喜愛與鑑賞，這樣的鑑賞與喜愛似乎也波及海報設計師的作品，當他們在從事體育活動的海報設計，與他們在設計其它更具文化性主題的海報時，同樣都是採取相同謹慎認真的態度。

　　以上是海報類別分析與介紹，我們憑藉視覺上的衝擊力，固然可以很容易地看見宇宙間的萬物，但是卻很難加以總括且看得透徹；不過，海報較其它各種媒體，更能成為所處時代中一面可靠的鏡子。

【貳】如何設計海報

　　海報設計師的任務是要以嶄新和最考究的形式來解決傳達商品、概念、形象和計劃的問題，好的設計師能透過細心挑選和整理編排要素來達到目的；將這些要素系統性整合，基本上是很簡單的過程，但這過程需要長時間琢磨與經驗才能使它有好的結果。

　　在設計一件海報作品時，首先要仔細了解這份委託的工作；基本上就是要蒐集有關設計物品的每一種資料細節，包括探討、調查和詢問客戶的需要，充份利用他的經驗和他對設計物品的認識。所以，海報設計基本概念就是集合各式各樣的要素在一個領域，使要素發生相互作用，此作用將在一個已知的背景裡傳達一項訊息，再透過設計範圍的要素經過視覺細心和巧妙處理，這項訊息就被傳達。大體上來說，這些要素是由字體、照片、插圖和圖表組合而成，加上黑、白和彩色的支配效果。

　　在海報設計過程中的某個階段裡，要決定那些要素在作品中必須而且有創造力的，在設計最初階段，減少要素數量可能是一個謹慎的作法；依大多數的作品來說，很多好作品其構想之所以能成功，只是因為它們在視覺和創作上充份利用為數不多的設計要素。設計時，先選一種要素來編排，並觀看它的視覺效果，然

▼很多海報作品之所以成功，只因為它們在視覺和創作上充分利用為數不多的設計要素。

● 海報能表現出奇致勝，即爲成功的作品。

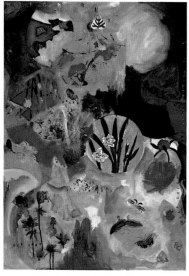

● 早期海報內容表現以純美術繪畫較多。

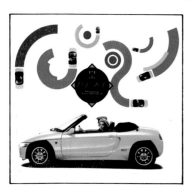

● 近期海報內容表現，攝影是不可缺少的主題。

後再謹慎地放進其它要素，但要確定它們不會有喧賓奪主之虞；且不要爲了使用任何材料而加入其它要素，要考慮和證實材料的介入是否有利於設計的整體效果；創設一張成功的海報作品，除了考慮上述原則性問題外，技術面的表現也是影響成功與否的原因：

一、構圖和色彩達到淺顯易懂、簡單明瞭的效果。

二、海報的色彩與插圖在畫面上具有和諧表現。

三、海報的構成要素必須化繁爲簡，精選重點設計。

四、畫面能製造一股魅力與均衡的效果。

五、海報表現無論編排或內容須出奇制勝，且具有強力的驚人效果。

六、海報設計內容有高水準的表現技巧，不論構圖或印刷製作都不可忽視技巧性的表現。

㈠美的設計理論

什麼是設計？它是由Design翻譯而來，解釋爲具有目的的造形活動；從**創意→企劃→研究→完成**的過程，滿足目的性、經濟性、藝術性的有意識造形創作稱之。若由通俗一點來說，好比張貼一張海報，一方面要有強力的驚奇效果，二方面又要畫面協調；基本上，驚奇又協調的海報誕生，便是設計；可是，設計的動機又是什麼？當然是爲了需要，活動需要、宣傳需要，這種現象就好比人類需要光，而發明了蠟燭、電燈一般，因此，設計也可用發明來解釋；若從發明的角度來看設計時，則設計家即科學家，絞盡自己的腦力，無非是爲了創造人類的文明。所以，如果先建立這般關於設計完整又建全的觀念之後，再來從事海報設計，將可以透過海報設計中的種種手段，創造一個精緻且健康的文化。

海報是「繪畫性」兼具「設計性」的傳播媒體，過去的海報大都是純美術的繪畫海報，現在則多以攝影、電腦繪圖、造型設計等表現。最常見到的形式有繪畫或攝影寫實表現、諷刺漫畫、幾何圖形或抽象的圖案構成，以及圖表式說明等，無論是那一種表現方式，都要在視覺上達到「美」的形式。

■美的形式原理

「美」的概念是非常抽象的，尤其對非學院派來說，往往陷於無從思考的困擾。但我們可以確定，多數人選擇相似時，那就是設計本身達到了某種「美的形式」之條件。

早在公元前六世紀，美的形式就已經受到學者們的討論；在歐洲有長久影響的「黃金分割」，便是由畢達哥拉斯學派所發現的，這種偏重形式的探討，是後來美學中形式主義的萌芽，也就是「**美的形式**」之起源。

從希臘哲學家亞里斯多德以來，康德、黑格爾等人都對「美的形式」有很多的研究，經過各種分析、檢討，試著從理性分析中找尋一條可供參考的路，再以理論爲基礎，透過情感去從事設計活動達到預期的效果。

「**美的形式**」是從事設計或造形藝術者必備之基本知識；它是順應自然法則而產生的；不過，我們也必須了解，形式是固定，在不同的時代裡，關於「美的形式」之解釋應該有所不同。例如，如何將四隻腳的椅子，改成三隻腳或一隻腳，除了擁有原先的功能外，還具有「美的形式」之表現，即是這一代設計師必須學習的態度。

近代，一些心理美學家們把美的形式整理成七大項，稱之爲「美的形式原理」，這些美的形式原理如今經常被應用在設計的領域中。

一、律動(Rhythm)：什麼是律動？依據柏拉圖的解釋爲「運動的秩序」，而近代EDGAR WILLEMS則說「律動是指運動和秩序之間的關連」，在其它的論述上，也常聽到「律動是一種生命力」、「律動是人類的本性」、「律動是一種調和」、「律動是自然的法則」等。

在音樂領域中，律動、和聲和調子稱爲音樂的三屬性；在造形的世界裏，律動是造形單位的反覆構成，使觀者產生抑揚頓挫韻律的感覺，具體來說，凡是規則的或不規則的反覆及交替、或屬於週期性的現象，均可產生律動。

律動是共同要素連續反覆所造成的調子，是視覺動態的一種觀念，所以數理秩序性的組織往往成為律動的根據。若以視覺造形分析，一般分可成**反覆**(Repetition)及**漸變**(Gradation)兩種；在設計上經常利用律動，激發人內心的情感，同時促成意念的衝動，形成耀眼及注目。

　　二、對稱(symmetry)：上下或左右造形相同的圖形，我們稱之為對稱；廣義來說，左右對稱與放射對稱的圖形，又稱為實質對稱；而左右或上下並非完全相等，但在視覺上能產生對稱的感覺，也可稱為感覺的對稱。

　　人類在日常生活中早已獲知如何設計對稱圖形的方法；把一張紙摺成兩半，留下摺線再剪出任意的圖形，將其翻開即可得到所要的對稱形。在設計上的例子也很多，尤其是運動場所的場地設計，如足球場、橄欖球場、排球場、籃球場……等均採用對稱的形式，因此，對稱使我們感到親切美感。一般來說，對稱的圖形具有簡單及靜態的安定，但缺點是造形容易呈現單調和呆板，適度的「破壞」是需要的。

　　三、對比(Contrast)：大和小、黑與白、明與暗、遠與近、軟與硬、粗糙與光滑、冷與熱等，當兩者同時存在，便產生了對比現象。對比是什麼？簡單來說，就是將有關的兩要素互相比較，產生強者更強、弱者更弱的現象。

　　在設計上，以對比產生的視覺效果，具有明晰且強而有力的特色；因此，較震憾性的作品，大部份都用對比方式表現，以產生強烈的感情；但兩者「陰、陽」差距若是太大時，則容易被一方統一而失去了對比效果，所以，適當比例是產生對比美的必要條件。

　　四、平衡(Balance)：兩種以上的構成要素，以一點為中心，將力位於相對稱的位置，使反方向的二力保持平均、相等的狀態，稱為平衡。另外，在畫面上彼此未能達到平衡的要求，但卻能使我們在心理上感到平衡，又稱為不平常的平衡(Intormal balance)。

　　正常的平衡具有安定、靜態的感覺；不正常的平衡則呈現不安定、動態的效果，可是卻有豐富的情感，比較有變化。一般造形的平衡，是指色彩、明暗、大小、質感等感覺上的平衡。在現代設計概念中，特別是在建築設計上，非常重視建築物的平衡效果，其它如飛機、船、汽車、雕塑等皆佔有重要的地位，甚至在留傳的國畫及西洋名畫中，皆有平衡構圖的影子存在。

　　五、比例(Proportion)：在人類歷史中，從還未有數理計算法的時候，就能利用幾何學，將比例應用於神殿、廟宇、靈塔、工藝及繪畫上；尤其在希臘、羅馬時代，建築物的比例被認為是一種美的表現。

　　在比例當中，被談論最多的是黃金比例；古希臘人認為它是最美的比例，其基本分割方法是，將一條線分割成二段，小線與大線之長度比等於大線與全部線條之長度比，如果用數字來表示的話，黃金比例為 1:1.1618。另外，長度比、對角線比、兩等分、三等分，也都是具有規律性的比例。

　　雖然美的比例，一直被應用在建築、空間、產品及其它藝術領域裏；但在海報設計中，往往為了製造某些視覺上的特殊效果，反而會刻意打破正常的比例關係；尤其是插畫表現，為了達到強烈效果，破壞正常比例的造形隨時可見。

　　六、調和(Harmony)：兩視覺要素同時存在時，產生強者更強，弱者更弱的情況，便會有對比的情形出現；若兩者視覺要素有秩序性、相互間不排斥，對兩者來說有部份類似，或一致的組合，便是達到調合狀態。任何形、色、質的組織若能給我們愉快的感覺，可以說這些組成都有調和的關係。

　　在調和中，色彩調合最常被談到；為了達到調和目的，要素統一性是必要的，例如低明度的配色、相似色的配色，皆可以達到調和效果。而設計的調和，具有整體統一協調的感覺，在深與淺（如黑與白）之間再加一色層（灰），合乎我國的中庸思想，是目前設計上經常用的理論觀點。

　　七、統一(Unify)：把構成要素以一個整體來看，是統一形式共同的原則，也是構成秩序的要素；秩序是美的基礎，但並不是呆板而沒有變化。「統一」是近代人喜歡追求的要件，服飾、產品、器具、零件，皆要求統一；通常統一具有高尚、權威的情感，也可以產生平衡及調和的美感。

● 明與暗的對比，常被應用於海報設計中。

　　達成統一的要素有很多，色彩、造形、明度、質感都具備了這方面的功能，然而過分統一也會產生反效果，例如大小、形狀、色彩完全相同、排列也相同，便會形成單純、呆板的畫面；所以，「統一中求變化，變化中求統一」是統一構成中不可缺少的。

　　設計中，統一應用廣泛，包括先前所述的大小、形狀、色彩等統一；因此，整體的企業廣告計劃，應以追求統一爲首要條件，再尋求適度的變化。

(二)海報的表現內容

　　完美的海報設計是藝術創造的領域。過去，在展示場所出現的海報主要顯示個人的才華，這類海報在設計時，首先要考慮海報目的和應用，及展示場所的四週環境和其它海報競爭比較。

　　海報設計和其它媒體設計是一樣的，最重要是有一個好的創意；創意是設計師表現內容的主題，它能適當突顯主題，並提供新的表現手法。

　　海報表現內容也就是構成要素，可分爲**插圖**及**文案**兩大部分；插圖有人物、動物、風景、商品、商標等，文案有標題、標語、商品名、企業名等合成文字，另外，色彩與編排也是需注意的部分。

　　經由上述解說：1.文字。2.插圖。3.色彩。4.編排，是構成海報的要素。構成要素運用，必須先有構想，然後再把握主題，逐一編排。

■最具魅力的文字

　　文字乃指海報上所採用的全部語文內容。爲了傳達訊息，文字說明在海報上是必要的，以簡單明瞭爲第一，避免斜體及細小的文字編排；那是因爲，張貼在公共場所的海報可能只被一位風馳而逝的機車騎士恍眼一看而已。

　　一般而言，海報設計內容以插圖表現居多；若以文字爲主，也要有主副之分，此時要把重要的文句排列在最容易閱讀的地方，或是使用較大的字體。標題的文字，通常與海報主題具有最直接的關係，因此，爲了配合文字速讀性與可讀性，以簡單扼要、字數少爲主；文案表現也應直接且簡單，避免曖昧的詞句及冗長的文字。

　　文字是傳達訊息的主要視覺要素，設計師常用文字作爲設計海報的主要手段；不同文字內容，不同字體，不同排列方式，不同空間與色彩運用，都可以求取不同的視覺傳達效果。以下我們試著從理念訴求、編排型式、表現手法做不同的分析。

　　一、文字訴求方式：文字訴求可分爲**感性**和**理性**兩種。感性文字以舒適、美觀、健康、招財進寶等富情感性的字眼，來打動觀看者的心，讓觀看者深有同感。理性文案則以作爲觀看的顧問方式，分析訴求主題的內容，說服觀看者接受海報中的訴求。茲舉出數種不同文字訴求方式：1.舒適。2.恐懼。3.愛美。4.好奇。5.愛財。6.關懷。7.自我肯定。8.健康。

　　二、文字編排型式：字體選擇，是文字編排中的重要一環；字體適當地配合插圖，但也要考慮標題與文案是否合適。編排時，字體種類太多，版面有時會顯得凌亂，爲了避免發生這種情況，可採用簡單合理的瑞士派編排手法。通常文字編排方式有：

1.齊頭齊尾的文字編排。

2.齊頭不齊尾的文字編排。

3.對齊中間的文字編排。

4.沿著圖形的文字編排。

5.橫式的文字編排(一段式、二段式……)。

6.縱式的文字編排(一段式、二段式……)。

7.將文字排成圖形。

8.將文字分開排列。

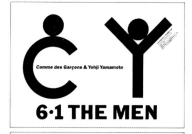
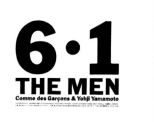

● 海報內容若只以文字表現，可由編排、色彩做不同的視覺傳達。

三、文字表現手法：雖然大多數海報都以插圖爲主要表現重點，但文字在海報設計中也是舉足輕重的角色；經過設計的文字，字體筆劃粗細有別，置於畫面中，呈現有變化的重點；若再將字體設計成不同顏色，產生色相的差異，可賦予文字生命力，如同圖畫般迷人。

1.字圖融合的圖化文字。
2.灑脫的手寫文字。
3.適合科技行業的電腦文字。
4.加強效果的剪貼式文字。
5.呈現特殊風味的缺陷式文字。
6.不同表現的特殊網屏文字。

■具強烈視覺效果的插圖

　　設計海報畫面，表現的方式很多，如繪畫、攝影與印刷等；當然，若將數種技巧同時應用於畫面上也是許可的。海報的畫面設計具有展現主題的功能，主要目的在增加大眾對內容理解與認同，強化對活動信心與記憶，且接受海報訴求的主張。海報應用的圖形，來源大致有三類：1.插圖。2.邊框圖形。3.標誌圖形；本節針對插圖部分做詳細的解說。

　　插圖具有解說、表明、例證、圖飾、圖解等意義，它是海報作品中達成「視覺語言」任務的總稱，包括繪畫、圖案、插畫、攝影、漫畫、圖表，以及抽象的造形、記號等表現方式。插圖在海報構成要素中，是內容的主角，它是吸引視線的重要因素；所以，看過海報能留下深刻印象的，大多是被表現突出的插圖所吸引。

　　插圖表現是自由的，爲達成某種信念，不論是幻想的、誇張的、幽默的、寫實的等等，只要和海報訴求內容相關，皆能引發大眾共鳴；通常，插圖必須具有強烈的視覺效果，並且簡潔明瞭，才能引起注意。在特定目的前提下，插圖可依適當的素材利用技巧繪製而成；那麼，插圖的繪製技巧又有那些呢？

　　一、手繪插圖：手繪插圖是指以各種不同的繪畫材料，利用徒手繪製而成；在表現手法上，依據文案訴求內容，做抽象或具像的表現，如將過去及未來的事物以具像手法表現在圖上。從圖形內容來看，手繪插圖包括抽象性插圖、寫實性插圖及兩者兼具的插圖。

　　二、攝影插圖：攝影插圖寫實性強，比手繪插圖更能表現實體感；根據調查，社會大眾對攝影作品的說服性，比繪圖作品的說服性來得高；透過鏡頭選用、背景處理，以及各種印刷技術的配合，產生了亟富吸引力、說服力與震撼力的攝影插圖。攝影插圖拍攝容易、迅速，成本也比手繪插圖低，早已成爲海報插圖的主流。

　　三、電腦繪圖：電腦繪圖改變了近代插圖革命；它的技巧性超越了手繪與攝影，使原本較高難度的插圖表現，有了更多的表現空間。利用電腦可以將視覺創意推向極限，除可探索未來世界外，還可輕易表現3度空間的物體；今天，電腦已成爲表達能力最強的插圖工具。

　　四、立體插圖：立體插圖是目前海報設計開拓的另一領域；若要在畫面上表現立體感，有三種處理方式：1.將插圖以透視原理表現出立體的意義。2.圖案製作成立體形狀，再拍成照片，加以應用。3.直接表現紙雕立體造形。立體插圖製作困難度高，設計者必須具備較強的造形能力與空間概念。

　　五、藝術插圖：應用現有的世界名畫或雕塑作品，用於海報畫面，是爲藝術插圖。藝術插圖非爲海報創作而是既有圖形，因此大都採用間接的表現手法，設計出的海報更具美感及可看性。

　　六、標誌插圖：企業推出新標誌或重塑企業形象時，常以標誌造型做爲插圖的主題；應用各種表現技巧，或雕刻在石頭中、木塊上，或以金屬製作成立體狀，更甚者且以活動的物體排列成標誌狀，使標誌更具眞實感，也增加社會大眾深一層的印象。

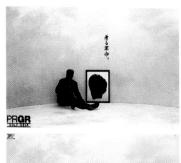
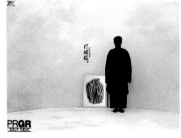

●攝影插圖可傳達蒙太奇的情境。

●電腦繪畫是近期表達能力最強的插圖工具；它輕易的將插圖表現推向另一境界。

七、造型插圖：造型圖案常以點、線、面繪製成具像的圖形，在海報應用上，常被設計成重覆使用，或用來裝飾版面效果。

八、圖表式插圖：利用說明性圖表，可補充文字較不具說服力的缺點，使大眾更容易增加對海報內容的可信度。

九、其他造型：除了上述各種插圖表現外，還可應用一些後現代的藝術表現，如拼貼、切割、普普等；將不同點線面以明暗、色彩表現，構成特殊又大膽的畫面。

■傳達驚奇效果的色彩

海報是色彩表現最自由的媒體；為了引人注目，常利用強而有力的色彩，使主題更加明確。在配色處理上，也以強烈的對比色表現，如暖色與寒色，明色與暗色等；不過，除了強調色彩注目效果外，色彩心理問題及內容與季節性的關係皆是配色時需注意的地方。例如即使用了對比色彩，畫面調和感也要注意。

色彩在海報設計上的功能，大致有下列五點：

一、擴大創意空間：雖然無彩色海報仍然出現，但海報彩色化是無可避免的趨勢；有彩色的海報比無彩色變化多，與色彩有關的創意空間無形中也就擴大了。

二、顯現真實的狀況：肉眼所看到的是一個有彩色的世界；將海報畫面以色彩重現，使內容展現強烈真實感，可增加人們對海報內容的信賴。

三、突顯訴求重點：不管是以插圖為主或是文字為主，在插圖與文字間要有賓主的關係存在，色彩是突顯重點最佳的方式，將圖文用不同色彩標示可讓觀看者馬上抓住海報訴求重點。

四、容易引起注意：鮮明的色彩較黑白畫面更易引人注目，且容易聯想色彩與主題的關係，達到引起注意的效果。

五、激起大眾的認同：色彩能引起各種心理反應，如膨脹、收縮、寒暖、軟硬、悲哀、歡樂、活潑、沈靜……等，使人們對色彩產生特殊的感覺，並引發認同與好感。

根據人類視覺反應，人們看到海報時第一順位為色彩，其次是圖形，最後則是文字；所以，色彩是吸引眾人目光的焦點，設計前，將圖面結構、色彩感覺、色彩特性了解透徹，即可發揮海報色彩的功能。

■將畫面適當配置的編排

將畫面中的構成要素，以美的形式原理，做適當配置，以達到良好視覺效果，稱為編排。編排通常沒有一定格式，但整個畫面處理需要達到簡單明瞭、單純大方的構成，以及合乎視覺動向的原則。以下幾項可做為編排時的參考：**1.**字體、插圖大小的對比。**2.**畫面明暗的對比。**3.**字體粗細的對比。**4.**曲線和直線的對比。**5.**質感的對比。**6.**排列位置的對比。**7.**各種要素的對比。

拼好的圖文，若沒有突出的編排設計，海報畫面的效果也會大打折扣；經過仔細圖文編排，可強化海報畫面以下的功能：

一、引導觀賞者的視覺動線：在欣賞中式編排的文章時，會從右上到右下，再由右至左結束；圖與文是海報主要的構成要素，根據前述說明，視覺動線會由圖至文，大圖至小圖、主標至內文。所以版面編排不可過於混亂，以避免大眾拒絕觀賞。

二、提高社會大眾多看一眼的慾望：通常愈是獨特新穎的編排，愈能吸引眾人注意，激發他們希望多了解內容的慾望。過多的文字編排，會形成閱讀壓力，因此，海報設計以圖為主，容易引人注目，也能使畫面較為生動活潑。

三、增加理解，促進說服力：如何將各要素彙整，以理性或感性展現於大眾眼前，是編排的責任。編排設計可經由插圖、文字、表格等，強化所欲傳達的訊息，讓大眾易於了解訴求主題，進而說服人們心理感覺。

四、加強記憶，產生信賴感：一般而言，人們對圖形的印象勝於對文字的記憶，插圖可協助人們記住廣告內容，且在系列廣告中，也可利用編排形成獨特的風格，使人們對該內容產生統一的印象，再提高辨識率，因熟悉而產生信賴感。

● 色彩傳達的意義。

● 經由貓的視覺動線，海報主題輕易的攫取欣賞者的視覺交點。

五、強化內容說服力：若對文字陳述與產品圖形做一比較，在內容說服力上，圖形所產生的效果當然比文字陳述效果要好，尤其是商業性海報，常在海報中加入商品外包裝，或顯示產品的特殊性能，讓觀賞者眼見為憑。

六、激起內心的認同感：海報設計是「有所變，有所不變」的媒體，在編排時，可利用特殊、誇張、亮麗……等技巧表現，來加強海報內容的訴求，激發大眾蘊藏於內心的情感。

㈢海報設計方式

在設計海報之前，除了擁有好的創意外，還要注意很多因素；首先要確定實際的傳達資訊，再決定海報的尺寸、比例和形狀；接著，因為張貼海報的地點在決定海報設計中有舉足輕重的份量，所以需要預先知道；雖然也可能會擺設在一個寬大的會場或公共場所，然而，在製作完稿前，一系列的縮小色稿也是不能忽略的。海報內容也應隨要素而做比例改變，設計要點和文案的力量，可以經由版面設計所塑造的張力所獲得；印刷也是設計的一環，必須考慮字體形狀與型式，以及文字所要傳達的意思；但是，如果圖像是吸引注意的要素，就必須讓大眾輕易地從圖中了解訴求內容或引起興趣。

上述是海報設計簡要過程，唯有透過事先預想、計劃，來了解作品完成的程度，才能減少不必要浪費和缺失，並得到預期的效果。

■海報製作程序

絕大多數的平面媒體其設計方法與製作順序都是一樣的，附表是一般平面媒體的製作過程；海報設計也可依據此表內容與順序來說明。

一、設計準備：海報設計者如建築師一樣，他的工作並不在施工，而是構想和整體計劃的工作；所以，設計者要了解海報訴求目的，確實掌握內容的技巧表現，培養自己的獨特風格；首先，先從蒐集海報構成要素著手，如文案、插圖與標準色樣，以便確實把握設計方向；其次是研究訴求主題，同時根據調查資料，作為設計參考。

不同設計方式，不同意念表達，其設計準備都是一樣的，除了上述資料蒐集與市場調查外，有關海報印刷流程、方式及完成，也都要有完整的日程規劃。

二、設計創意：「創意是內心思考的發想，是支配作品不可缺的中心思想，具有直接推動作品構成的原動力。」創意必須成功地表現主題，清楚地傳遞海報內容的迅息，使觀賞者產生共鳴；它的產生來自於個人的知識、環境及經驗，和美術設計有關的環境接觸，於構思時，較能掌握主題的中心思想。

怎樣表現主題，並沒有一定公式；設計師可由生活中體驗和吸取各種素材，充實自己的心胸；在整理創意時，先用自己的頭腦從各角度思索，將浮現的創意用筆隨時隨地記載下來；此外，參考各種資料、親身挖掘問題，也是創意的來源。創意可以簡單而直接地表現海報內容重點，即使在基本形象中，也可表達寬闊如天地的創意；所以，多構思不同方案解決問題，再分析和選擇適當和有意思的意念去創作。

三、設計表現：創意決定之後，即可想出構成要素的各種表現方式，文字用什麼字形、插圖用手繪的圖案或攝影的圖片、色彩如何配置皆是考慮的重點；主體不同，表現就有差異，最重要的是展現海報的精神。

四、設計編排：構成要素決定之後，就可進行編排設計；根據創意，決定各要素的位置與比重，如強調標誌或產品特性，再決定版面大小、畫面重心及主題，並就各要點決定適當位置、構圖形式、色彩計劃；在此階段有兩個重要工作，那就是草圖製作與粗稿繪製；設計者利用草圖來測試一般人的反應，做為進一步的設計參考，此點重在構思，而不是製作上的細節探討；粗稿則是選定數個表現方向，再注意各種細節安排及表現手法。

五、精稿製作：完成的精稿可交由客戶評估，如經認可，即可成製作完稿的依據。精稿又稱半正稿、細稿或色稿；精稿製作精緻，目前電腦排版系統普及，可將文字及圖形以掃描方式進入電腦內，在螢幕上進行編排、上色的工作，然後以彩色印表機輸出；因此精稿製作已較從前容易許多，如果客戶不滿意要求修

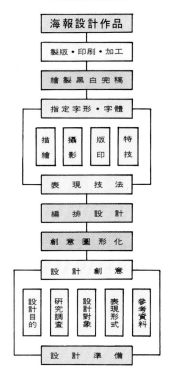

海報製作過程圖

海報設計作品
製版・印刷・加工
繪製黑白完稿
指定字形・字體
描繪　攝影　版印　特技
表　現　技　法
編　排　設　計
創　意　圖　形　化
設　計　創　意
設計目的　研究調查　設計對象　表現形式　參考資料
設　計　準　備

POSTER DESIGN

改，也能在短時間內將改好的稿件送給客戶確認，降低精稿製作的時間。

　　六、完稿與印刷設計：精稿並不能代表海報製作完成，因爲表現於圖版上的色稿，只是一張海報的設計作品而已。當精稿經過客戶認同，即可製作完稿，完稿設計可分插圖與文字設計兩大部份，此階段要考慮印刷後可收到的效果；在電腦繪圖中，已省去貼字的工作，設計者只要將螢幕上的完稿輸出，即可得四色版。

　　科技日新月異，海報製作技巧也隨時在改變，但海報設計必須兼顧的「創意」、「編排」、「技術」等重點，是不會有所改變的。今天，海報設計已重視小組的集體創作，如一張海報完成它可能是由文字、插圖與印刷工作者等人員製作而成的。

【參】海報在轉型期台灣的角色

　　在公共設施規劃完善的先進國家裏，海報是表現設計的重要媒體，它除了強調視覺傳達外，也有美化環境的功能；所以，海報在這裏的精神意義具有尊嚴無上的價值。

　　多年來，政府的政策始終以經濟掛帥，老百姓雖荷包滿滿，精神生活與居住品質卻每下愈況，雖有不少人提出改善對策，效果似乎仍然不佳；就拿上下班經過的街景來說，在歐洲、日本等先進國家，它們會利用印刷精美、主題鮮明的海報作品，將街頭、地下道、車站、票亭裝飾成人文氣息濃厚的景觀；反觀台灣，象徵貪婪與腐化的霓紅燈交織在所有的街口，展現出毫無「美的形態」可言；在台灣，海報是可有可無的角色，不論是政府部門、廣告業主、設計界或是出版界等，都忽略了海報所具有潛移默化的功能，任憑它繼續被踐踏著。適逢台灣正站在轉型的臨界點上，對於海報設計我們不應再抱持忽略與漠視的態度；相關單位應針對海報所交織出來的「人」、「地」、「物」等諸多問題，予以深省與檢討，並給予「設計之王」的海報一個公平地位。

(一)台灣海報發展的歷程

　　或許是因爲日本統治了台灣達50年之久，台灣近代美術發展，一直都深受日本的影響，但也取得了一定的成就；不過美術上的成就，並未能帶動設計市場的創新發明，反而在出版業者大量刊載歐美作品下，愈來愈多的設計作品以歐美作品爲藍本，無法突顯本土的風格。這些問題不是單方面就能解決的，唯有政府、業主、設計者、出版業大家齊心齊力，台灣設計界才能走出一條自己的路來。

　　事實上，早在50年前(1936年)，台灣就曾爲了「始政四十週年紀念台灣博覽會」，策劃了一系列的宣傳活動，其中更連續舉辦三次大規模的海報徵件；不過，這次的宣傳、企劃大多假日本人之手，但由以下的說明，你將了解日本人辦事效率之好有時會令人膽戰心驚。

　　當時文宣計劃有九大宣傳途徑；依文宣內容來看，有1.文書信函宣傳。2.會報。3.新聞雜誌傳播。4.戶外宣傳。5.宣傳歌曲。6.廣播宣傳。7.電影宣傳。8.航空宣傳。9.其他等共計九大項。其中屬於戶外宣傳的海報設計，就舉辦了三次徵件；第一次於昭和十年二月發行，因時間不夠的關係，乃委託圖案設計者塚本閣治設計，共印刷了三萬二千張；第二次則於昭和十年六月完成，當時在全省徵選優秀圖案家十人作品，再委由塚本閣治設計；最後一次則於同年六、七月份選出優秀作品三件，最後以藤佐木繁的作品爲宣傳品，共印刷了二萬五千張。

　　由於當時所處環境悉爲日人所控制，因此設計活動比起美術活動發展要遲很多；台灣光復後，此情況也沒有改善多少，因爲當時台灣仍處於不安的情形，一切宣傳活動都由政戰系統所掌控；使得海報設計一直無法在正常管道下擴展。如今雖已邁入二十世紀，因爲先前管制過於嚴格，所以海報仍只能做蜻蜓點水式的展出。以下爲各年代較具代表的海報類型：

一、民國四十年代的電影海報。
二、民國五十年代的商業海報。
三、民國六十年代的裝飾海報。
四、民國七十年代的文化海報。
五、民國八十年代的文教、公益、對外擴廣海報。

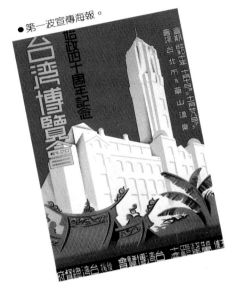

●第一波宣傳海報。

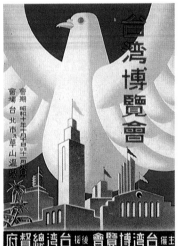

●第二波宣傳海報。

●第三波宣傳海報。

經由上述了解，一個殖民政府在四十年前所辦的博覽會規模，就不難想像今日台灣與日本的創作環境，其差異性有多大了。

(二)台灣海報設計面臨的問題

　　海報是大開數的印刷媒體，在廣告中時效性長、視覺效果佳，是「繪畫性」兼具「設計性」的媒體；可惜的是，台灣未能將具教育性且又有藝術價值的海報，廣泛應用於宣傳或裝飾上。到底台灣海報設計出了什麼問題？否則在先進國家視為「設計之王」的海報，到了台灣會有水土不服的情形發生？唯有政府單位、出版業者、企業主、設計者扮演好各自角色，海報設計在台灣才有所希望。

　　一、有順應潮流能適當調整心態的政府單位：到國外旅遊時，我們常為展現於車站、街頭、地下道、票亭的海報作品，情不自禁的佇足觀賞；反諸國內，政府法令限制太多，公務員普遍存在「多一事不如少一事」的心態，使得張貼海報的場所過於缺乏；適逢政府正大興土木，若能有效規劃張貼場地，相信台灣的街景將會有另一番景象，不過，這一切尚需有一個能順應潮流走向、並適當調整做事態度的有為政府。

▼什麼時候台灣才能像歐洲的街道般，擁有整齊又美觀的海報張貼場所？

　　二、有積極從事藝術公益活動的企業：台灣經濟的架構由中小企業所撐起，所以，大多數企業以重視市場開發，創造利潤為經營方針；對於廣告運用也是抱持同樣的心態，使廣告主、設計者和海報等三者無法形成良好的互動關係，也失去海報發揮功能的機會；事實上，近年深受企業界所重視的企業識別系統（CIS），就是以提升企業形象為主的活動；若是業者不再眼光如豆，只要稍微增加海報預算，讓設計者能以較大的寬容性創造獨具風格的作品；海報功能將不只單純推銷商品，它對於企業形象的提升，將是超乎想像的。

　　三、能創造海報獨立風格的設計者：台灣普遍存在「有錢是大爺」的心態，使得設計者與客戶在溝通過程中，常形成不是「技術本位」的最後結論，這不僅難以表現個人風格，也傷害了設計者應追求獨立的精神；因此，設計者在接受委託後，應將理念與客戶做最深入的溝通，使作品不再單純滿足商品訊息，而忽略了它藝術性的一面，另外，設計界「惜肉如金」的心態，也殊有可議之處。

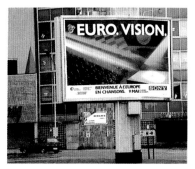

　　四、有推波助瀾的出版業者：出版事業是反映該國專業領域的指標，台灣出版業界寧願花錢盜印海外書籍，也不肯出錢編錄屬於國人的海報專集，是促使海報設計停滯不前的原因之一；為了讓各國了解台灣海報設計水準，出版業者應同心協力，為時代留下記錄，不再像先前呈現真空的狀態。

■台灣推動海報的阻礙

　　推廣海報文化是良心事業，它可能花了很多時間與精神，仍得不到觀眾的掌聲；但這工作是責無旁貸的，唯有眾人拋棄自私之心，海報才有可能出現在乾淨整潔的街道中；除了上述各關係者要密切配合外，目前海報本身的問題也是阻礙推動的原因之一。

　　一、缺乏張貼海報的場所：近來，國內海報作品屢在國外獲獎，由此證明，海報設計已達一定水準；可惜的是，這些印刷精美、風格獨特的作品並沒有適合它們張貼或展現的場所，事實上，環顧國內海報張貼的地方還真數的出來。軟體有了，但硬體仍然缺乏，有心之士也只能急的跳腳。

　　二、比價競爭阻礙海報設計多元化：海報是強調形與色的媒體，在「一分錢一分貨」的印刷架構下，特殊表現技巧其印刷成本便有所不同；業者比價政策，只會扼殺設計者的表現，對整體海報設計發展有莫大的殺傷力；若能抱持提昇設計水準與品質，相信台灣海報設計會大為改觀。

　　三、企劃水準有待提昇：任何平面傳播媒體，事前都要有週詳計劃，創作的成品才能達成共同需求的目標；海報設計雖是獨立性強的媒體，但企劃擬定乃是不可省略的程序，將客戶的需要、活動的目的、及設計者的風格表現，完全融入於企劃中，完成的作品較有水準以上的表現。

　　四、提昇海報功能與實用的表現：海報雖未能像DM、說明書普遍存在於大眾之中；然而，海報是活動主角乃是無庸置疑的；海報視覺表現與裝飾效果，其它印刷媒體皆難以取代，因此，提昇海報功能與實用是當務之急的事。

社會海報

1

設 計 者／陳永基
企　　劃／陳永基
設計公司／陳永基設計有限公司
主　　題／環保、綠葉之島
尺　　寸／85cm×60cm
年　　份／1993
創意指導／陳永基
藝術指導／陳永基
文　　案／陳永基
插　　畫／陳俊宏、王嘉惠
廣 告 主／台灣印象

2

設 計 者／陳永基
企　　劃／陳永基
設計公司／陳永基設計有限公司
主　　題／環保、台灣天空
尺　　寸／85cm×60cm
年　　份／1993
創意指導／陳永基
藝術指導／陳永基
插　　畫／王嘉惠
廣 告 主／台灣印象

3

設 計 者／陳永基
企　　劃／陳永基
設計公司／陳永基設計有限公司
主　　題／環保、台灣炸彈
尺　　寸／85cm×60cm
年　　份／1993
創意指導／陳永基
藝術指導／陳永基
廣 告 主／台灣印象

4

設 計 者／陳永基
企　　劃／陳永基
設計公司／陳永基設計有限公司
主　　題／環保、台灣進化論
尺　　寸／85cm×60cm
年　　份／1993
創意指導／陳永基
藝術指導／陳永基
攝　　影／富通攝影
廣 告 主／台灣印象

5

設 計 者／陳永基
企　　劃／陳永基
設計公司／陳永基設計有限公司
主　　題／環保、台灣生活
尺　　寸／85cm×60cm
年　　份／1993
創意指導／陳永基
藝術指導／陳永基
廣 告 主／台灣印象

1

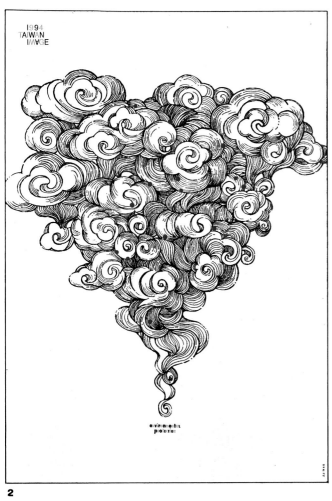

2

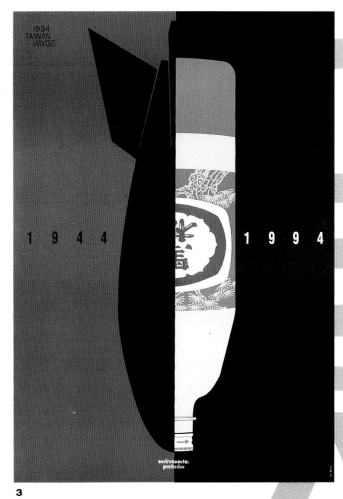

3

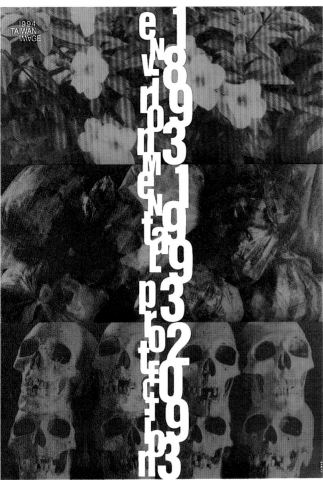

4

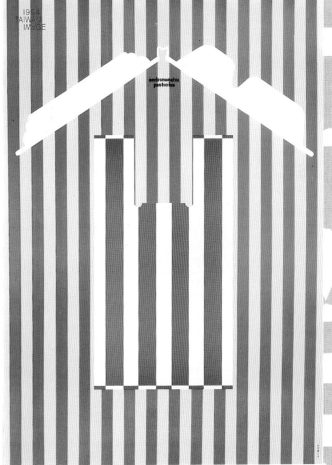

5

1

設 計 者／蔡進興
主　　題／台灣印象──童年往事
尺　　寸／61.5×85cm
年　　份／1993
文　　案／鄭立新

2

設 計 者／蔡進興
主　　題／台灣印象──囍
尺　　寸／61.5×85cm
年　　份／1993
文　　案／鄭立新

3

設 計 者／蔡進興
主　　題／台灣印象──蕃薯稀飯
尺　　寸／61.5×85cm
年　　份／1993
文　　案／鄭立新

4

設 計 者／蔡進興
主　　題／台灣印象──平安符
尺　　寸／61.5×85cm
年　　份／1993
文　　案／鄭立新

5

設 計 者／蔡進興
主　　題／台灣印象──阿媽的歲月
尺　　寸／61.5×85cm
年　　份／1993
文　　案／鄭立新

1

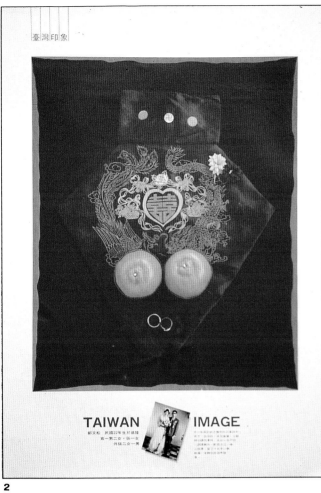

TAIWAN IMAGE

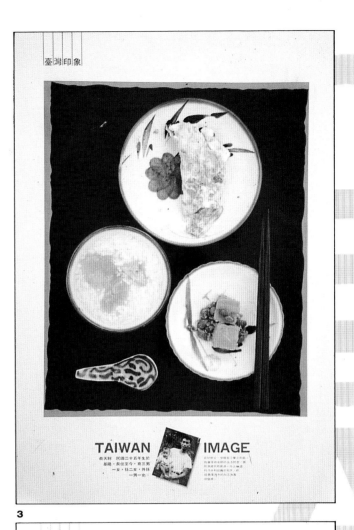

TAIWAN IMAGE

2

3

TAIWAN IMAGE

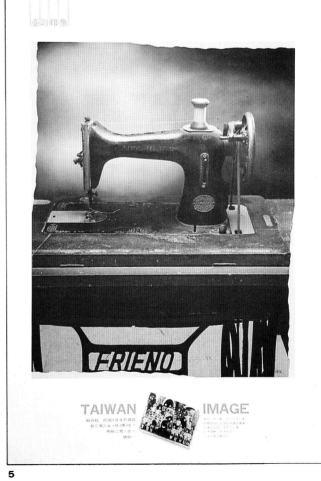

TAIWAN IMAGE

4

5

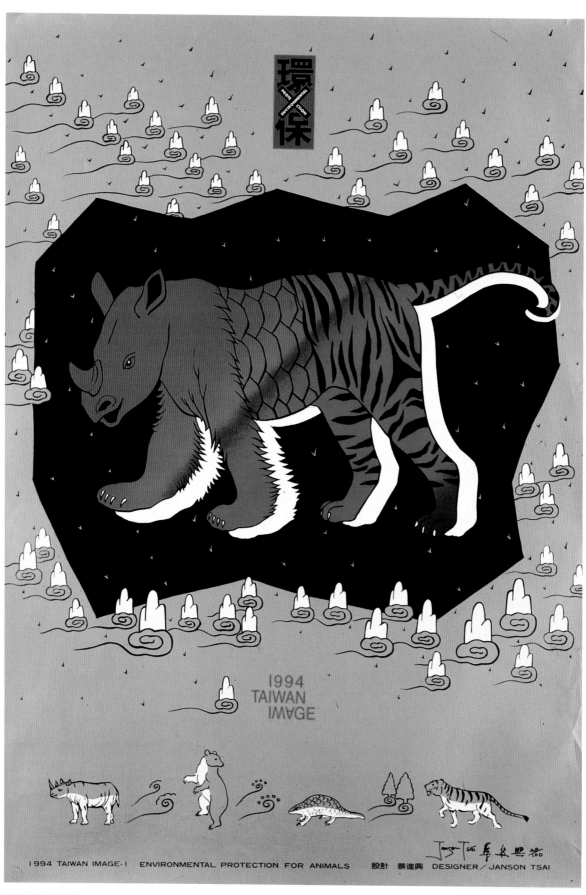

1994 TAIWAN IMAGE-1 ENVIRONMENTAL PROTECTION FOR ANIMALS 設計 蔡進興 DESIGNER／JANSON TSAI

設 計 者／蔡進興
主　　題／台灣印象──四不像在台灣
尺　　寸／60×85cm
年　　份／1994

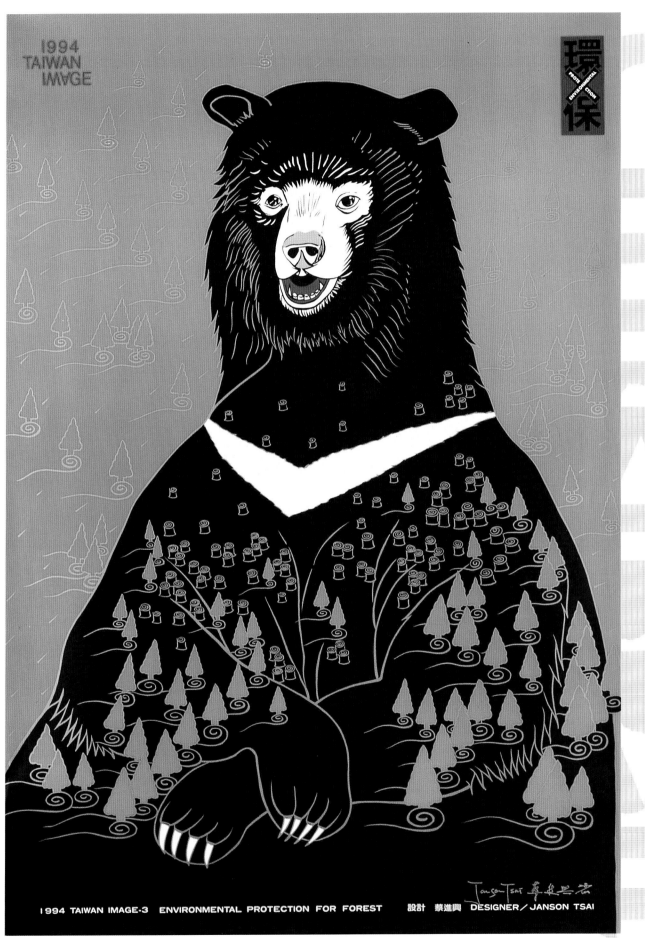

1994 TAIWAN IMAGE·3 ENVIRONMENTAL PROTECTION FOR FOREST　　設計 蔡進興 DESIGNER／JANSON TSAI

設 計 者／蔡進興
主　　題／台灣印象——森林、台灣熊
尺　　寸／60×85cm
年　　份／1994

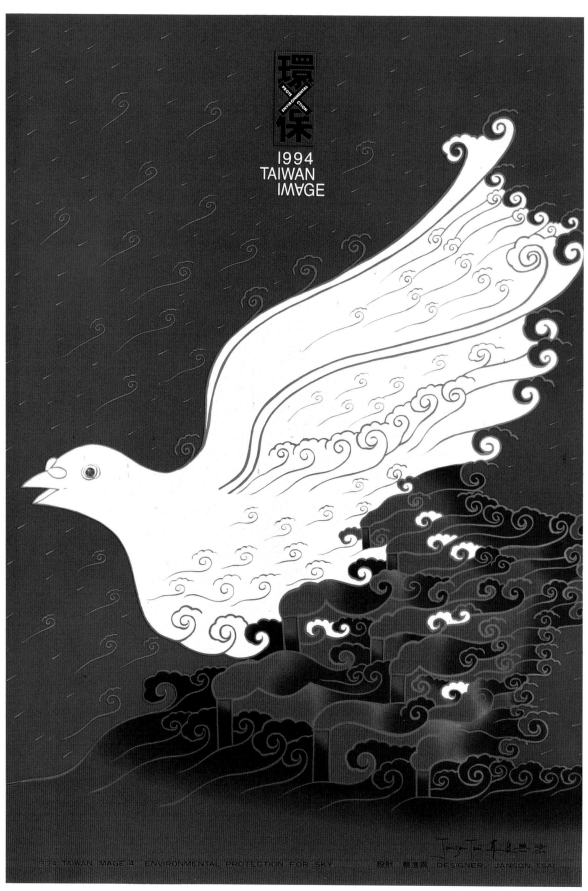

設　計　者／蔡進興
主　　　題／台灣印象──天空與白鴿
尺　　　寸／60×85cm
年　　　份／1994

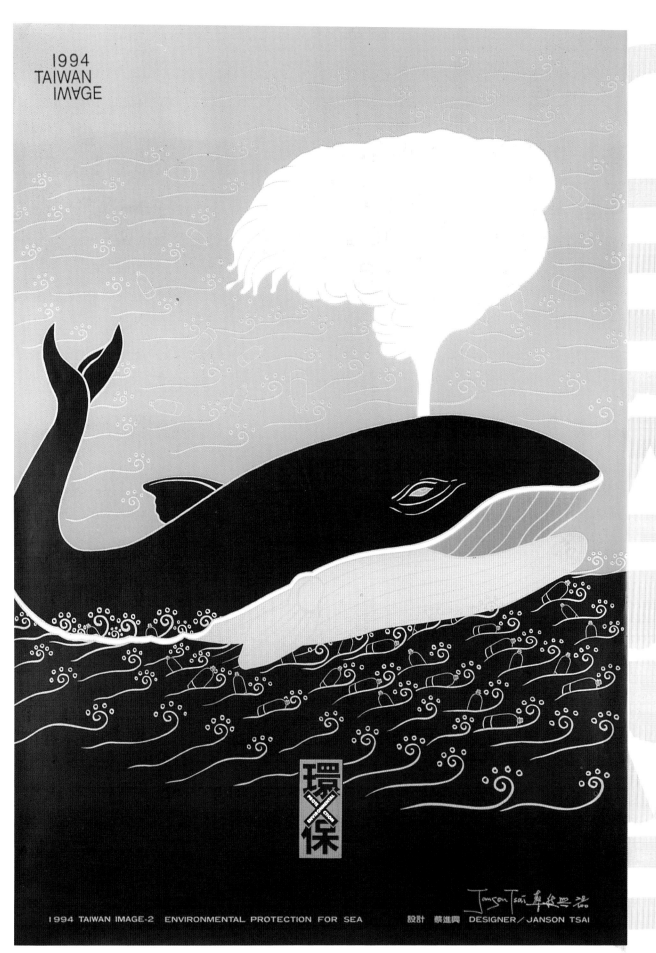

1994 TAIWAN IMAGE-2　ENVIRONMENTAL PROTECTION FOR SEA　設計 蔡進興 DESIGNER／JANSON TSAI

設 計 者／蔡進興
主　　題／台灣印象──海洋VS寶特瓶
尺　　寸／60×85cm
年　　份／1994

1

設　計　者／柯鴻圖
企　　　劃／柯鴻圖
設計公司／竹本堂文化
主　　　題／廟會台灣
尺　　　寸／85×60cm
年　　　份／1993年
攝　　　影／柯鴻圖
廣 告 主／台灣印象海報設計聯誼會

2

設　計　者／柯鴻圖
企　　　劃／黃露惠
設計公司／竹本堂文化
主　　　題／綠色國難
尺　　　寸／85×60cm
文　　　案／黃露惠
廣 告 主／台灣印象海報設計聯誼會

3

設　計　者／柯鴻圖
企　　　劃／柯鴻圖
設計公司／竹本堂文化
主　　　題／綠色哲學
尺　　　寸／85×60cm
年　　　份／1994
文　　　案／黃露惠
插　　　畫／柯鴻圖
廣 告 主／台灣印象海報設計聯誼會

4

設　計　者／柯鴻圖
企　　　劃／柯鴻圖
設計公司／竹本堂文化公司
主　　　題／天人合一
尺　　　寸／85×60cm
年　　　份／1994年
攝　　　影／彭泰一
廣 告 主／台灣印象海報設計聯誼會

5

設　計　者／柯鴻圖
企　　　劃／柯鴻圖
設計公司／竹本堂文化
主　　　題／綠色心靈
尺　　　寸／85×60cm
年　　　份／1994年
文　　　案／黃露惠
插　　　畫／柯鴻圖
廣 告 主／台灣印象海報設計聯誼會

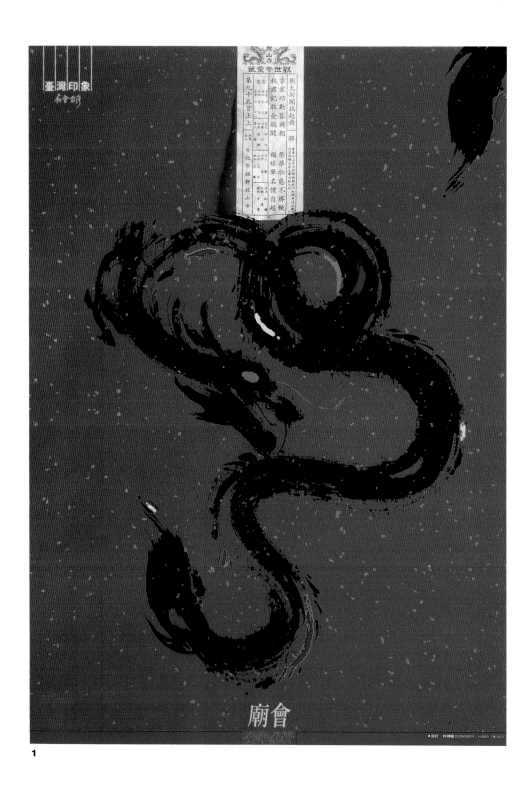

1

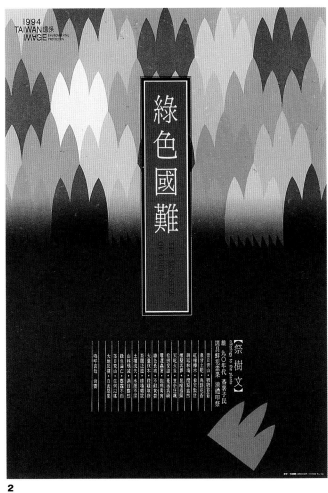

2

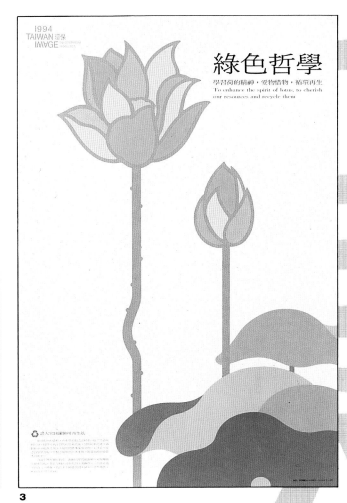

3

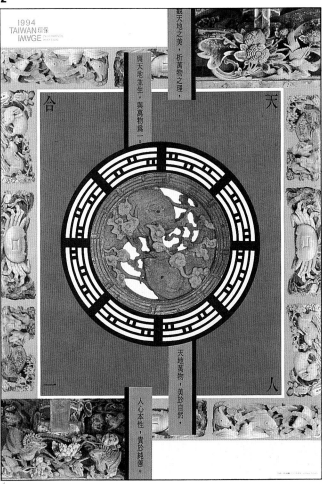

4

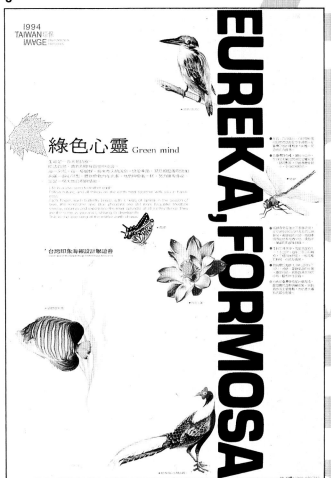

5

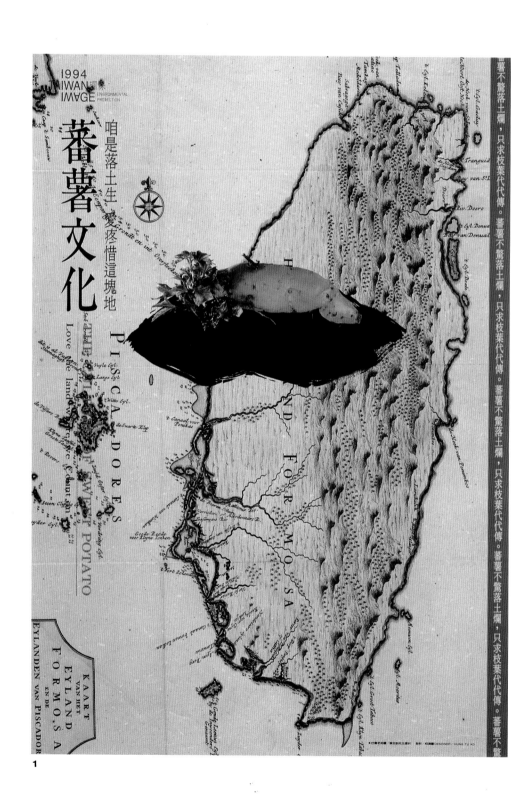

1

設 計 者／柯鴻圖
企　　劃／柯鴻圖
設計公司／竹本堂文化
主　　題／蕃薯文化
尺　　寸／85×60cm
年　　份／1994
文　　案／黃露惠
廣 告 主／台灣印象海報設計聯誼會

2

設 計 者／陳文育
設計公司／漢光文化事業公司
主　　題／民俗
尺　　寸／53.2cm×78.6cm
年　　份／1981
創意指導／陳文育
藝術指導／陳文育
文　　案／張念中
攝　　影／呂天德
廣 告 主／觀光局

Folk's Folkways on
TAIWAN

An Island Where Tradition Is a Way of Life

TOURISM BUREAU
MINISTRY OF TRANSPORTATION
AND COMMUNICATIONS
REPUBLIC OF CHINA

1

設　計　者／陳文育
設計公司／漢光文化事業（股）公司
主　　題／俄羅斯台灣節海報
尺　　寸／86cm×46.5cm
年　　份／1993
創意指導／陳文育
藝術指導／陳文育
文　　案／張念中

2

設　計　者／陳文育
設計公司／漢光文化
主　　題／燃燒協會海報
尺　　寸／對開
年　　份／1993
藝術指導／陳文育
廣　告　主／中華民國燃燒協會

3

設　計　者／王炳南
設計公司／歐普設計
主　　題／為自由而跑海報
尺　　寸／菊全
年　　份／1989
插　　畫／黃文華
廣　告　主／泰岫公司

4

設　計　者／王炳南
設計公司／歐普設計
主　　題／為健康而跑
尺　　寸／菊全
年　　份／1993
廣　告　主／統一企業

5

設　計　者／王炳南
設計公司／歐普設計
主　　題／把交通的愛找回來
尺　　寸／對K
年　　份／1988
廣　告　主／統一企業

1

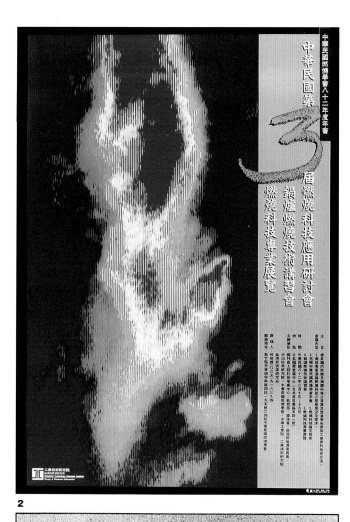

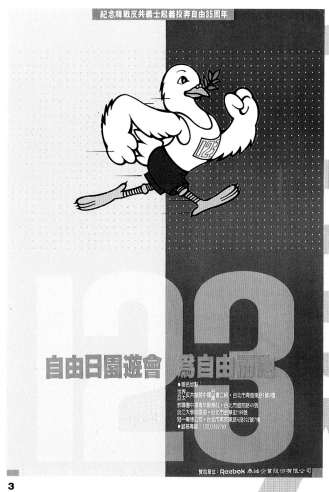

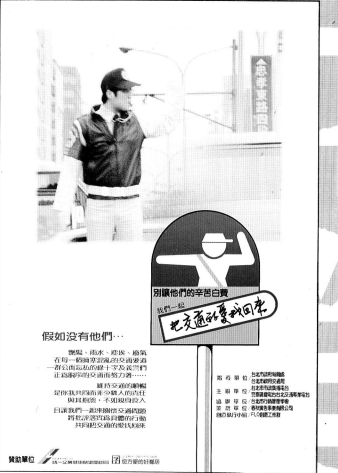

2

3

4

5

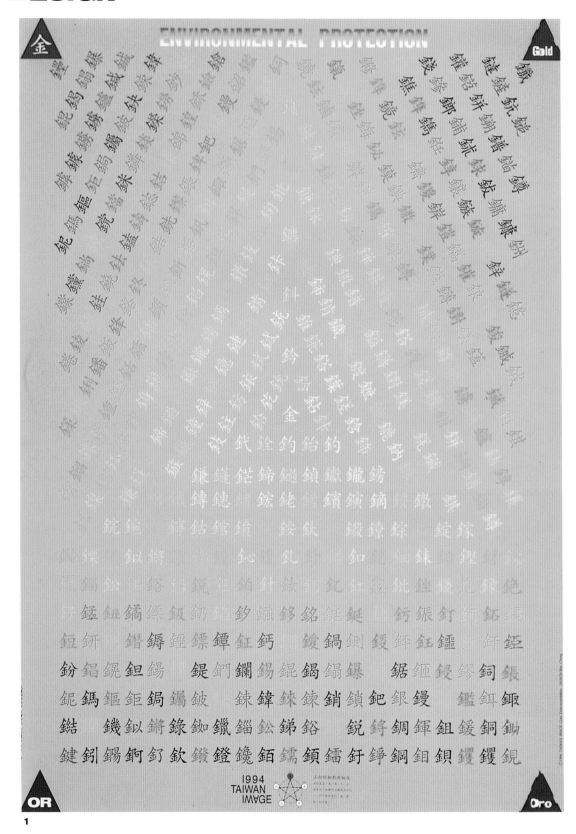

1

12345

設　計　者／魏正
企　　劃／魏正
設計公司／艾肯形象策略公司
主　　題／台灣印象環保海報
　　　　　——金、木、水、火、土
尺　　寸／60×85cm
年　　份／1994
創意指導／魏正
藝術指導／魏正
文　　案／魏正、許蓓齡
攝　　影／黃文隆
廣　告　主／全球華人

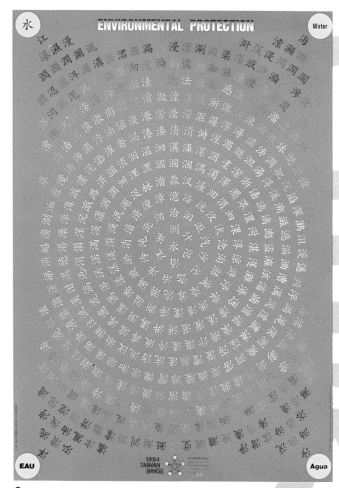

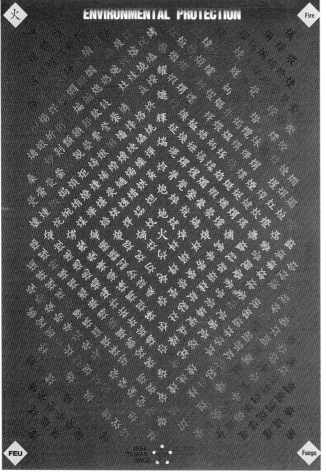

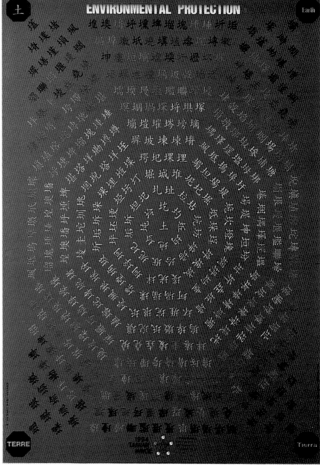

1 2 3 4 5

1

設 計 者／魏正
企　　劃／魏正
設計公司／艾肯形象策略公司
主　　題／台灣印象海報
　　　　　——食、衣、住、行、育樂
尺　　寸／60×85cm
年　　份／1993
創意指導／魏正
藝術指導／魏正
文　　案／魏正、許蓓齡
攝　　影／黃鴻祥
插　　畫／魏正
廣 告 主／全球華人

2

台灣人穿衣

長袍馬掛　穿長袍馬掛　頭戴瓜皮小帽，下身穿中式褲子，腳登布鞋或棉靴褲。

中山裝　是由學生裝而加以改革，事務所上班須穿西裝，中山裝是象徵五權憲法、三民主義的理念，是結合中西較成功的服飾，行政、立法、司法、考試、監察。西服裙　西裝女子服裝主要有藍衣、黑裙。旗袍　男子服裝主要有……

民族、民權、民生。禮帽為圓頂。四個口袋。禮帽。立法。司法。考試。義。廉。恥。而袖。

口三個扣子　便是從三民主義象徵五權憲法。如下田農夫。上御長管絲襪，膚色隱隱可見。且圓領紋頭長如鶴，領口很……

喇叭形，衣服下擺成弧形，旗袍是展現婦女秀美身姿，曲線美的服裝。

袖長不過肘，裙擺常以繡花邊，或珠飾點綴，耳環、項鍊，更體現出婦女秀美身姿……

縮短，加上高跟鞋佩胸花，時而短及露肘，時長過手腕，開叉低時在膝中，一人開叉高時及胯下……

藍衣加黑裙，藍衣短不遮臀，加以斜襟的韻律，從而襯托出端……

衣領緊扣，線鮮明，的東方女性可及地，短時至膝間，披風，馬甲，花扣……

雲頭　流蘇　水袖　祥雲　手套等裝飾旗袍的配件有盤扣……

圍巾。項巾。

大衣，長衣，銀飾、繡花手鐲高跟鞋……的文化與傳統。

印象衣裳，也成為中西結合較為成功的婦女服裝，台灣印象，台灣的衣。

民國捌拾貳年　台灣印象　台灣的衣

3

台灣人住厝　愛住　四合院　五代同堂

莊嚴華貴　屋簷有花首　窗櫺　子孫滿堂　厝外有圓滿

簷頂、配鴟鳥門扇、富貴門扇、麒麟窗櫺、碑壁是磚雕、門壁……

也有葉王交趾陶是戰馨吉慶、屋簷下是獅頭、亦有石雕窗櫺……

有梅、蘭、竹、菊、象徵四季平安、通天筒、有太獅、小獅是陶龍珠……

馬背的屋簷有獅頭、胡蘆、蘭窗、富貴門扇、魚躍吐水、象徵年年有餘……

在宅簷的雕飾、月梁的蘇武牧羊斗座、彩繪與建築藝術一體的屋架結構……

象徵年年有餘、有木雕、門壁配花鳥門扇、莊嚴華貴、屋簷有花窗、朱雀、有天龍……

強調穩定屋架的獅象斗座、龍為石柱雕造中門枕石有青龍、白虎、玄武、四象圖……

住住西北方、置於寺廟入口處、可驅邪守門之意、地虎、大門上有日月兩大門神……

印印住住、代表英雄、富貴之意、門枕石有青龍、白虎、玄武、四象圖……

祖先的遺產、也是台灣人住的傳統之美、這是古早

民國捌拾貳年　台灣印象　台灣的住

4

台灣人行路　愛行　實在的路　台灣的腳步　踏出一條一條的大道和小路　從來

行的歷史　也是台灣人行的文化傳統　民國拾貳……

輪車、腳踏車、三菱腳踏車、力黃包車、載貨用三輪車、為了搬運的方便……

發達、腳踏車、四輪汽車、邊船機車、越野機車、摩托車、科技發展、四輪汽車應運而生……

人方便、為了使行更方便、有錢人老爺坐的大轎、迎神賽會的迎神轎、也是腳踏車……

協進、鏈條腳踏車、二人協力腳踏車、三輪腳踏車、牛車、腳踏車拼裝三輪踏車……

為了載、用三輪、長鹿腳踏車、有載實用的車、馬車一人協力、黃包車、人協腳踏車……

三輪腳踏車、動輪車、四輪腳踏車、會繁榮、往繁、農業、裝三輪貨車、這是台灣的行

5

台灣人看戲　愛看　歌仔戲　布袋戲　歌仔戲是台灣土生土長的劇種　布袋

戲在台灣發揚光大　戲也是台灣農業社會的土產　戲台上看戲　看野台戲　看椅子桌的位……

講也講不完　是台灣人育樂的文化之一　民國捌拾貳年　台灣印象　台灣育樂

育樂藏鏡人、育樂盒、元代劍俠、斯文怪客、七俠十三俠、金鐘罩、史艷文、劉三……

五洲園、美玉泉、西遊記、大俠一江山、揚州十三俠、小西園、許王、封神榜、封劍春秋……

清宮秘史、哈嘜二齒、這擺是咱台灣人發的布袋戲、戲碼有幾千部、台灣……

龍頭金刀俠、三弦、吉城會、卜魚、堂鼓小鼓、鐵絃仔、精忠說岳、陳俊雄、郭一雄……

國金木、琵琶記、李三娘、呂蒙正、師父有舞動武林、陳俊然、長柄月琴、北筒鳴母笛、東周列國……

白蛇傳、雪梅教子、二度梅、水蛀記、甘國寶過、周成過台灣、封神榜、封劍春秋、萬花樓……

唐伯虎點秋香、狸貓換太子、朱洪武、山伯英台、趙五娘、鶯歌復國、劉秀復國、怪鳳兒……

王寶釧、孟姜女、二度梅、琵琶記、陳世美反奸、山伯英台、白蛇傳、五美女、五代和尚……

慶遊台灣、陳世美反奸、三國演義、三度梅、阿祿、林投姐、薛仁貴、牛天扶……

千里送京娘、安安趕雞、金姑看羊、三國演義、目蓮救母、笛子、新興閣……

許金木、黃海岱、大舜耕田、維通掃北、金蘭寺、阿祿娶妻、趙五娘、七世夫妻……

戲台下看戲、陳三五娘、山伯英台、呂蒙正、二姐梅、李三娘、白蛇傳……

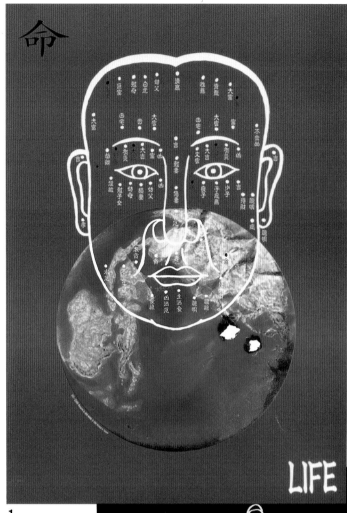

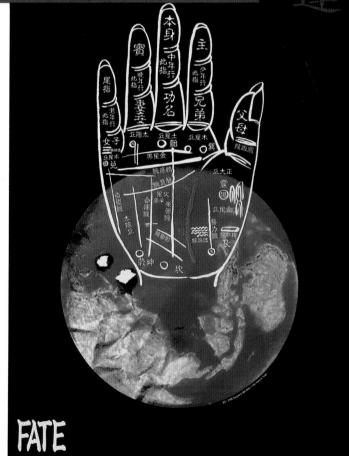

1 2
設 計 者／王炳南
設計公司／歐普設計
主　　題／環保海報「命」「運」
尺　　寸／菊全
年　　份／1994

3 4 5 6
設 計 者／許和捷
主　　題／台灣印象海報系列
年　　份／1992
藝術指導／許和捷
插　　畫／許和捷
廣 告 主／台灣印象海報設計協會

1992
TAIWAN
IMAGE

3

1992
TAIWAN
IMAGE

4

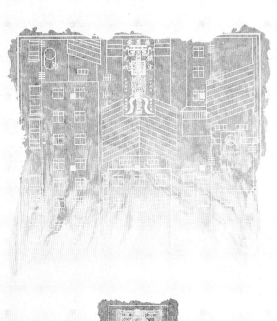

1992
TAIWAN
IMAGE

5

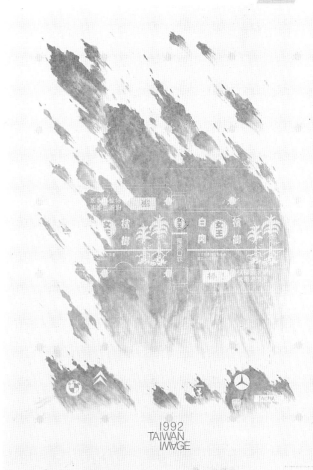

1992
TAIWAN
IMAGE

6

商業海報

1

企　　劃／小雅
設 計 者／ALONE CHAN
設計公司／ALONE CHAN DESIGN ASSOCIATION
主　　題／小雅服飾公司yohji yamamote
尺　　寸／全開
年　　份／1992
創意指導／ALONE CHAN
藝術指導／ALONE CHAN
攝　　影／黃中平
廣 告 主／小雅

2

設 計 者／王正欽
企　　劃／柏齡設計有限公司
設計公司／柏齡設計
主　　題／BIOSTAR 國外用海報
尺　　寸／菊全K(63×88cm)
年　　份／1992
創意指導／王正欽
藝術指導／王正欽
文　　案／映泰公司
攝　　影／雅格攝影
插　　畫／黃凱
廣 告 主／映泰股份有限公司

1

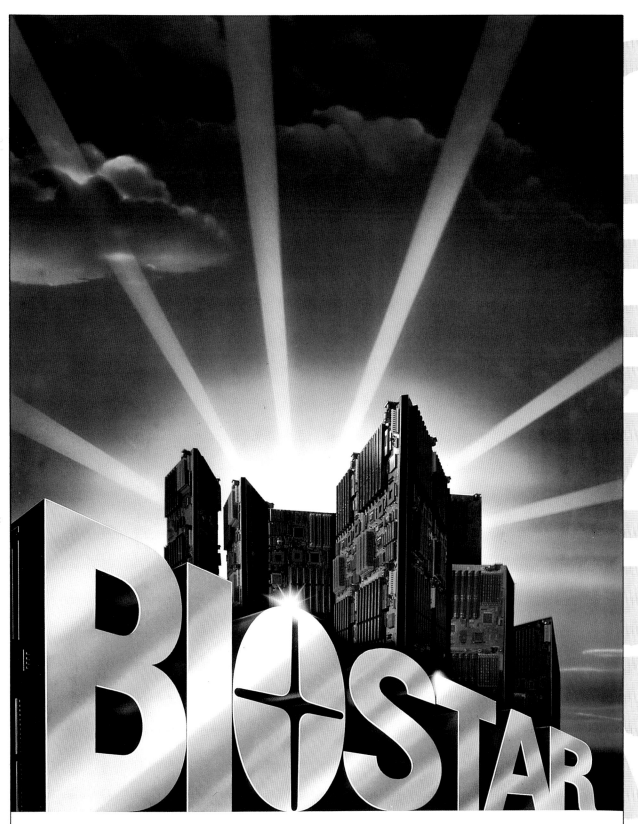

1

設 計 者／王正欽
企　　劃／柏齡設計有限公司
設計公司／柏齡設計有限公司
主　　題／INTERPLAK 海報
尺　　寸／菊全K(63×88cm)
年　　份／1992
創意指導／王正欽
文　　案／劉如鈴
攝　　影／雅格攝影
插　　畫／王正欽
廣 告 主／普士倫股份有限公司

2

設 計 者／王正欽
企　　劃／艾爾蓓麗股份有限公司
設計公司／柏齡設計股份有限公司
主　　題／BECOS 健胸海報
尺　　寸／菊全K
年　　份／1992
創意指導／王正欽
藝術指導／王正欽
文　　案／艾爾蓓麗公司
攝　　影／雅格攝影
廣 告 主／艾爾蓓麗公司

3

設 計 者／王正欽
企　　劃／艾爾蓓麗股份有限公司
設計公司／柏齡設計有限公司
主　　題／NIKKO DERM美白海報
尺　　寸／菊全K
年　　份／1993
創意指導／王正欽
藝術指導／王正欽
文　　案／艾爾蓓麗股份有限公司
攝　　影／雅格攝影
廣 告 主／艾爾蓓麗公司

4

設 計 者／王正欽
企　　劃／柏齡設計有限公司
設計公司／柏齡設計有限公司
主　　題／VALMONT 清潔系列海報
尺　　寸／菊全K
年　　份／1993
創意指導／王正欽
藝術指導／王正欽
文　　案／艾爾蓓麗公司
攝　　影／雅格攝影
廣 告 主／艾爾蓓麗股份有限公司

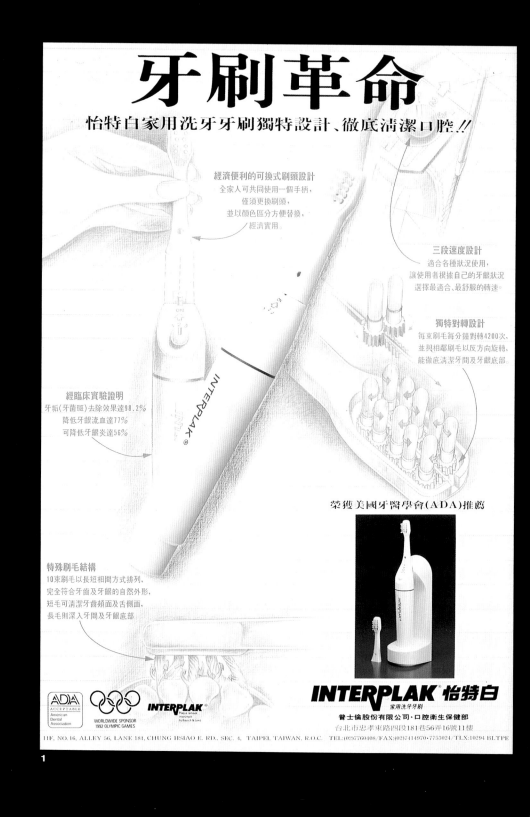

1

心動的尺度，妳最了然於胸！！

BECOS

美双峯精品為妳譜一曲"高、彈、潤、嫩"的迷人樂章。

BECOS
碧蔻姿

● 針對胸部平坦、下垂、萎縮、粗糙做最佳改善，效果看得到。
● 可自行居家護理，亦可與BECOS美胸專家配合密集護理。

總代理：艾爾蔻麗股份有限公司

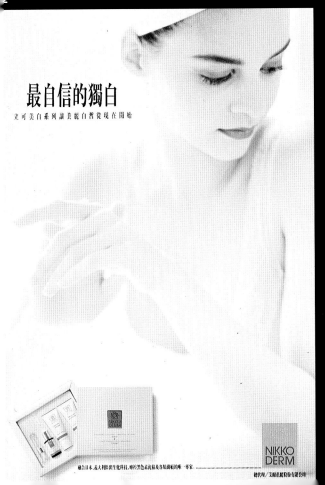

最自信的獨白

立可美白系列讓美麗白皙從現在開始

結合日本、義大利最出眾生化科技，掃除黑色素沈積及各類斑痕的唯一專家

NIKKO
DERM

總代理／艾爾蔻麗股份有限公司

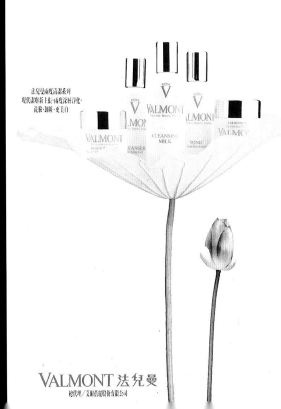

呼吸自然的感覺

洗去所有束縛包裝，讓表情自然生動起來。

法兒曼兩魔清潔系列
現代潔膚新主張，兩段深層淨化，
洗臉・卸粧・更美白

VALMONT 法兒曼

總代理／艾爾蔻麗股份有限公司

1

設 計 者／王正欽
企 劃／艾爾蓓麗股份有限公司
設計公司／柏齡設計有限公司
主 題／母親節海報
尺 寸／菊全K
年 份／1992
創意指導／王正欽
藝術指導／王正欽
文 案／王學敏
攝 影／老郭攝影
廣 告 主／艾爾蓓麗股份有限公司

2

設 計 者／王正欽
企 劃／艾爾蓓麗股份有限公司
設計公司／柏齡設計有限公司
主 題／VALMONT 形象海報（系列之一）
尺 寸／菊全K
年 份／1992
創意指導／王正欽
藝術指導／王正欽
文 案／艾爾蓓麗股份有限公司
攝 影／老郭攝影
廣 告 主／艾爾蓓麗股份有限公司

3

設 計 者／王正欽
企 劃／艾爾蓓麗股份有限公司
設計公司／柏齡設計有限公司
主 題／VALMONT 形象海報（系列之二）
尺 寸／菊全K
年 份／1992
創意指導／王正欽
藝術指導／王正欽
文 案／艾爾蓓麗股份有限公司
攝 影／老郭攝影
廣 告 主／艾爾蓓麗股份有限公司

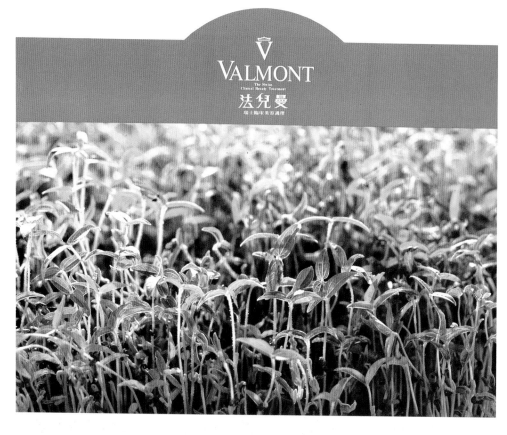

1

3

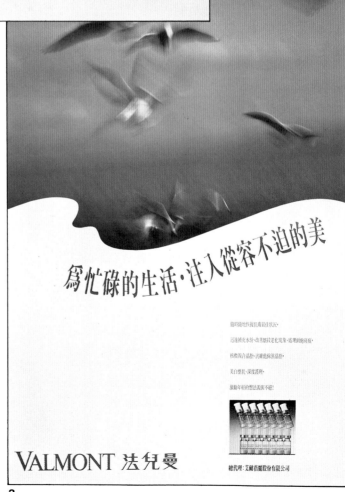

1

設　計　者／王正欽
企　　　劃／柏齡設計有限公司
設計公司／柏齡設計有限公司
主　　　題／VALMONT 抗基防護系列海報
尺　　　寸／菊全K
年　　　份／1993
創意指導／王正欽
藝術指導／王正欽
文　　　案／艾爾蓓麗公司
攝　　　影／雅格攝影
廣 告 主／艾爾蓓麗股份有限公司

2

設　計　者／王正欽
企　　　劃／艾爾蓓麗股份有限公司
設計公司／柏齡設計有限公司
主　　　題／VALMONT 強化護理系列海報
尺　　　寸／菊8K
年　　　份／1993
創意指導／王正欽
藝術指導／王正欽
文　　　案／艾爾蓓麗公司
攝　　　影／VALMONT 原廠提供
廣 告 主／艾爾蓓麗股份有限公司

3

設　計　者／王正欽
企　　　劃／艾爾蓓麗股份有限公司
設計公司／柏齡設計有限公司
主　　　題／VALMONT 護唇海報
尺　　　寸／菊全K
年　　　份／1993
創意指導／王正欽
藝術指導／王正欽
文　　　案／艾爾蓓麗公司
攝　　　影／雅格攝影
廣 告 主／艾爾蓓麗股份有限公司

4

設　計　者／王正欽
企　　　劃／柏齡設計有限公司
設計公司／柏齡設計有限公司
主　　　題／VALMONT 形象海報
尺　　　寸／菊全K
年　　　份／1993
創意指導／王正欽
藝術指導／王正欽
文　　　案／艾爾蓓麗公司
攝　　　影／東瀚攝影
插　　　畫／黃凱
廣 告 主／艾爾蓓麗股份有限公司

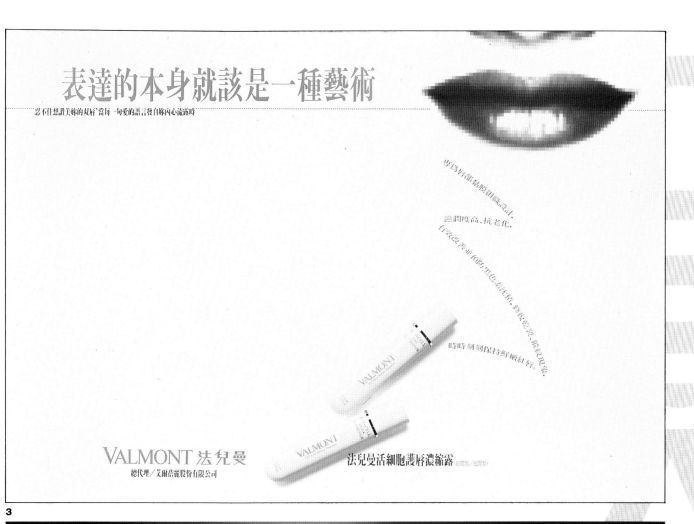

表達的本身就該是一種藝術

忍不住想讚美妳的雙唇 當每一句愛的語言發自妳內心流露時

含有羊胚素、動物胎盤自體萃取，
滋潤度高、抗老化，
有效改善並育防唇的黑色素沈積，修復乾裂、乾燥紋路，
時時刻刻保持鮮嫩紅唇。

VALMONT 法兒曼

總代理／艾爾蓓麗股份有限公司

法兒曼活細胞護唇濃縮露 (日間型／夜間型)

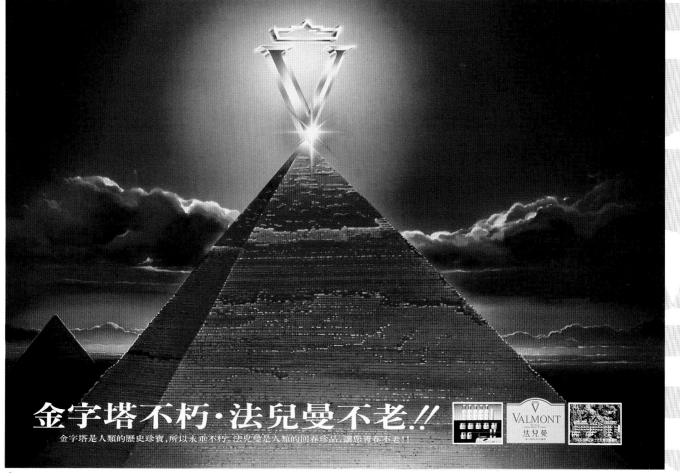

金字塔不朽・法兒曼不老！！

金字塔是人類的歷史珍寶，所以永垂不朽。法兒曼是人類的回春珍品，讓您菁春不老！！

VALMONT 法兒曼

POSTER DESIGN

1

設 計 者／陳宏治
設計公司／三省堂
主　　題／筆（文具）
尺　　寸／菊對K
年　　份／1994
創意指導／曾達景
藝術指導／曾達景
攝　　影／飛躍攝影
廣 告 主／上暐實業有限公司

2

設 計 者／陳宏治
設計公司／三省堂
主　　題／化粧品
尺　　寸／菊對
年　　份／1993
創意指導／曾達景
藝術指導／曾達景
攝　　影／鼎諾／陳忠融
廣 告 主／拉蜜迪爾兒（台灣優娜有限公司）

3

設 計 者／陳文育
設計公司／漢光文化
主　　題／徵人海報
尺　　寸／4K
年　　份／1993
藝術指導／陳文育
文　　案／張麗晉
攝　　影／陳耀欽
廣 告 主／台灣積體電路公司

4

設 計 者／曾達景
設計公司／三省堂
主　　題／戶役政資訊作業
尺　　寸／菊對
年　　份／1993
廣 告 主／內政部、資訊工業策進會

1

L'amitié

C'est mon amie, C'est ma vie.

2

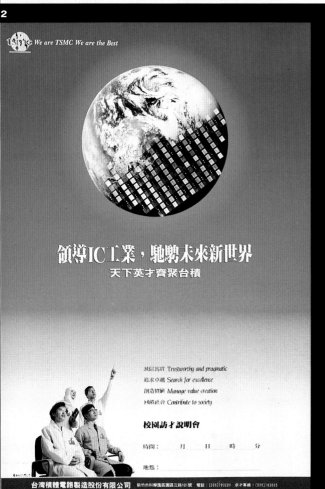

We are TSMC We are the Best

領導IC工業，馳騁未來新世界

天下英才齊聚台積

誠信踏實 *Trustworthy and pragmatic*
追求卓越 *Search for excellence*
創造價值 *Manage value creation*
回饋社會 *Contribute to society*

校園訪才說明會

時間：　　月　　日　　時　　分

地點：

台灣積體電路製造股份有限公司　新竹市科學園區園區三路121號　電話：(035)780221　求才專線：(035)742665

3

便捷　省時　省力

戶役政
資訊作業
82年7月1日起

策劃單位／內政部

試辦單位／台北市中山區戶政事務所、中山區公所兵役課
　　　　　台北縣新店市戶政事務所、新店市公所兵役課

系統
設計
單位／資訊工業策進會

4

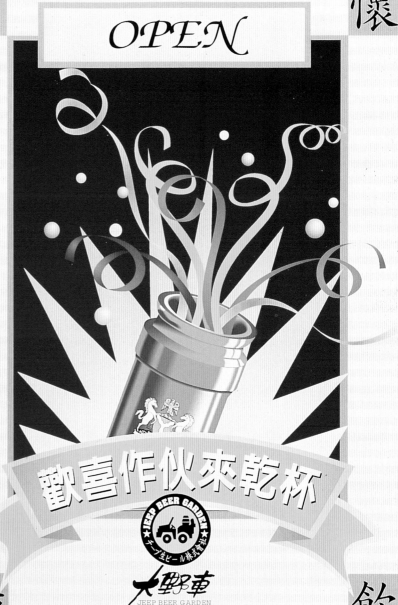

1

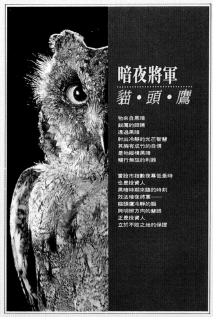
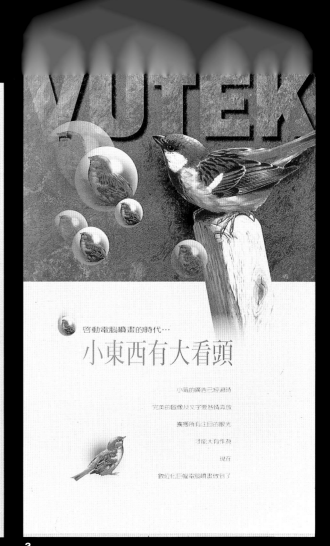
2 3

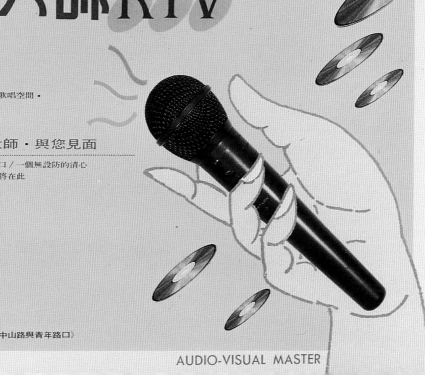

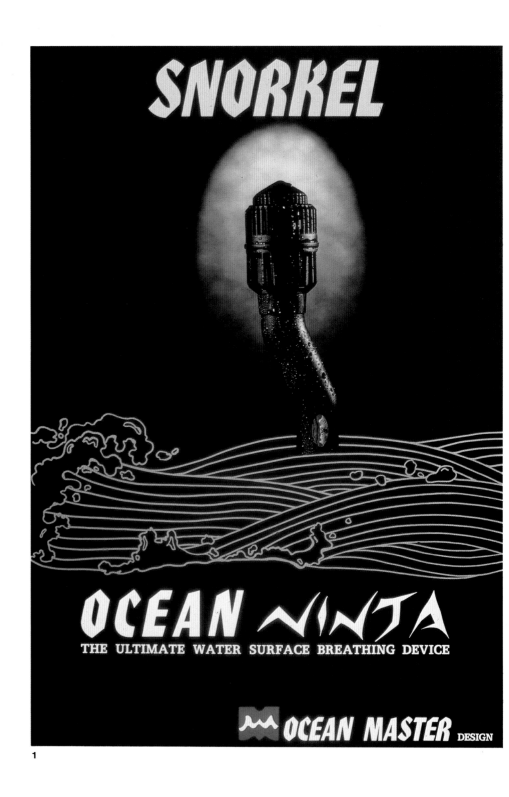

1

設 計 者／王炳南
設計公司／歐普設計
主　　題／NINJA浮潛器海報
尺　　寸／菊全
年　　份／1989

2

設 計 者／王炳南
設計公司／歐普設計
主　　題／立頓、山醇SP海報
尺　　寸／全K
年　　份／1994
廣 告 主／國聯食品

3

設 計 者／王炳南
設計公司／歐普設計
主　　題／立頓茶香情趣海報
尺　　寸／菊全
年　　份／1994
廣 告 主／國聯食品

茶香情趣　立頓　盡在立頓

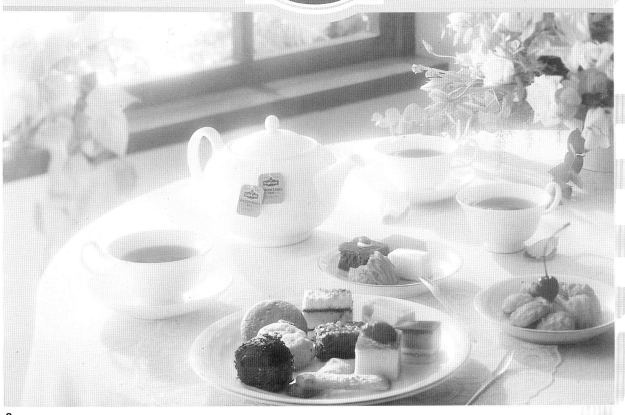

2

立頓山醇意　立頓　省送獎給您

省 本櫃商品
款款特價優惠。
SALE

送 凡購買本櫃特價商品，
即贈山醇研磨咖
啡包一包(送完為止)
及抽獎券一張。

FREE

獎 $100,000元
7-ELEVEN型錄商品隨您搬回家(一名)

另有 $20,000元　5名
$10,000元　10名
$5,000元　50名
(詳細辦法請見抽獎券)　$1,000元　150名

BINGO!

3

69

POSTER DESIGN

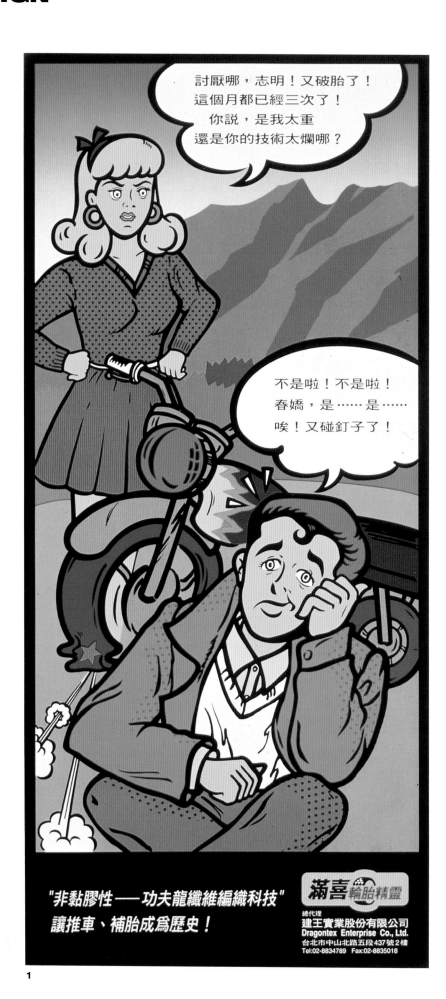

1 2
設 計 者／黃國洲、林怡秀
企　　劃／魏正
設計公司／艾肯形象策略公司
主　　題／滿喜輪胎精靈產品系列海報
尺　　寸／60×85cm、70×31cm
年　　份／1994
創意指導／魏正
藝術指導／李智能
文　　案／黃國洲
攝　　影／黃文隆
電腦繪圖／黃國洲、林怡秀
廣 告 主／建王實業股份有限公司

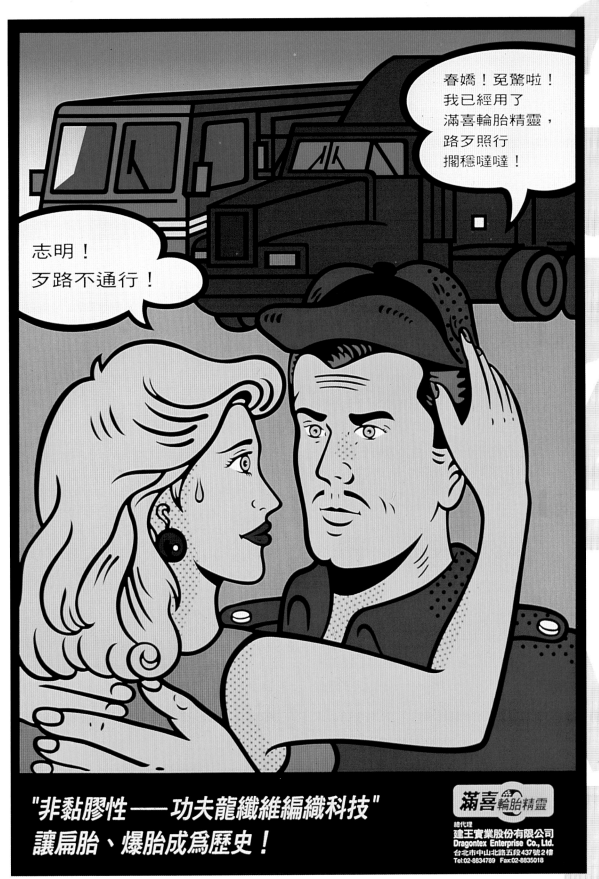

1

設　計　者／連玉蘭
企　　　劃／連玉蘭
設計公司／晨揚廣告事業有限公司
主　　　題／關漢卿國際學術研討會
尺　　　寸／菊全K
年　　　份／1993
創意指導／連玉蘭
藝術指導／連玉蘭
攝　　　影／李志宏
廣　告　主／國立台灣大學

2

設　計　者／魏正、林怡秀
企　　　劃／魏正
設計公司／艾肯形象策略公司
主　　　題／企業美行銷海報
尺　　　寸／60×85cm
年　　　份／1993
創意指導／魏正
藝術指導／新塊強・劉小康
文　　　案／許蓓齡
攝　　　影／黃文隆
電腦繪圖／林怡秀
廣　告　主／艾肯形象策略公司

3 4

設　計　者／唐唯翔
企　　　劃／魏正
設計公司／艾肯形象策略公司
主　　　題／迎向21世紀企業革新戰略VI
年　　　份／1992
創意指導／魏正
藝術指導／唐唯翔
文　　　案／唐唯翔、魏正
攝　　　影／姜可汗
廣　告　主／艾肯形象策略公司

1

2

3

4

杜絕污染的使命

經濟部工業局
工業污染防治技術服務團

1

123
設　計　者／魏正、黃國洲
企　　　劃／魏正
設計公司／艾肯形象策略公司
主　　　題／CI形象海報系列
尺　　　寸／60×85cm
年　　　份／1993
創意指導／魏正
藝術指導／魏正
文　　　案／魏正、梁若萃
攝　　　影／黃文隆
廣　告　主／
經濟部工業局工業污染防治技術服務團

45
設　計　者／李智能
企　　　劃／魏正
設計公司／艾肯形象策略、育生企管顧問
主　　　題／榮達科技
年　　　份／1992
創意指導／魏正
藝術指導／魏正
文　　　案／梁若萃
攝　　　影／姜可汗
插　　　畫／李智能
廣　告　主／榮達科技股份有限公司

2

3

4

5

POSTER DESIGN

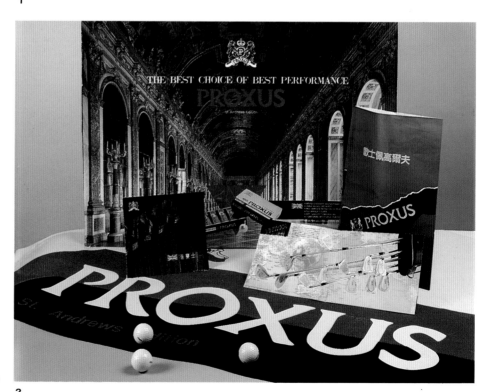

1

設 計 者／李智能
企　　劃／魏正
設計公司／艾肯形象策略、育生企管顧問
主　　題／榮達科技
年　　份／1992
創意指導／魏正
藝術指導／魏正
文　　案／梁若萃
攝　　影／姜可汗
插　　畫／李智能
廣 告 主／榮達科技股份有限公司

2

企　　劃／黃時文
設計公司／豪通廣告事業有限公司
主　　題／商品廣告
年　　份／1992～1994
創意指導／黃時文
藝術指導／楊淑青
攝　　影／千琦攝影公司
廣 告 主／歐士佩高爾夫

3

設 計 者／朱自強
設計公司／太笈行銷策略公司
主　　題／50有禮，狂歡聖誕
尺　　主／八開
年　　份／1994
創意指導／朱自強
藝術指導／朱自強
廣 告 主／統一企業

4

設 計 者／唐唯翔、黃國洲
企　　劃／魏正、姜可汗
設計公司／艾肯形象策略公司
主　　題／1993未來車設計競賽──新思考運動
尺　　寸／80×36cm
年　　份／1993
創意指導／魏正
藝術指導／唐唯翔
文　　案／唐唯翔
攝　　影／黃文隆
插　　畫／唐唯翔
廣 告 主／中華民國外貿協會

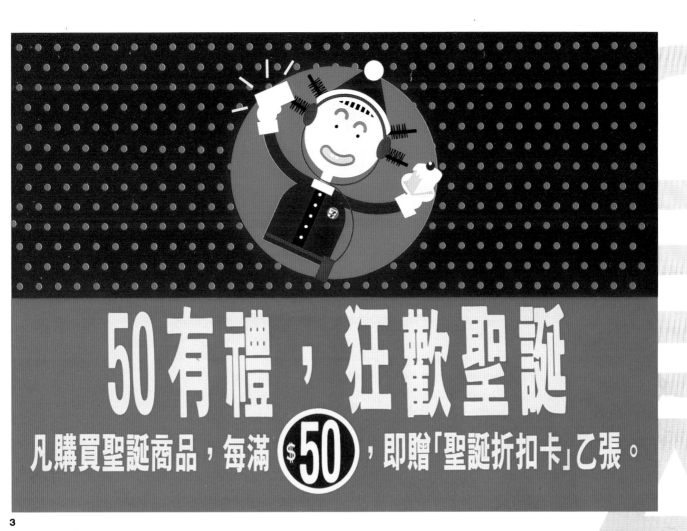

3

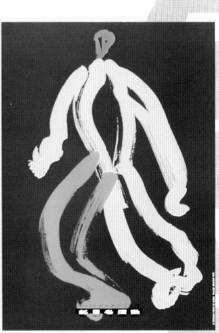

4

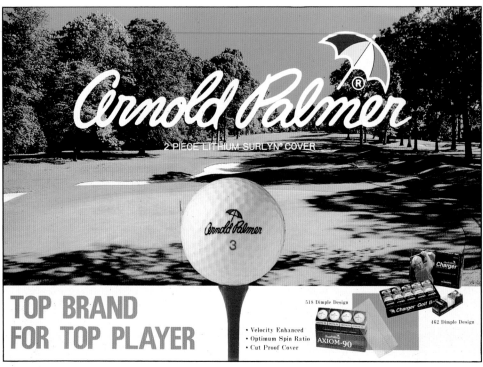

1

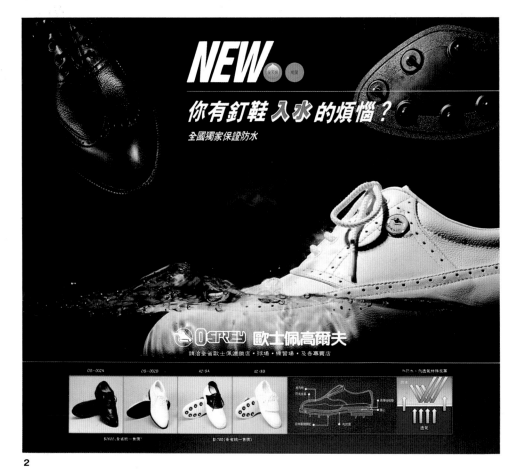

2

1 2

企　　劃／黃時文
設計公司／豪通廣告事業有限公司
主　　題／綜合商品廣告
年　　份／1992～1994
創意指導／黃時文
藝術指導／楊淑青
文　　案／辛淑妃
攝　　影／千琦攝影公司
廣 告 主／歐士佩高爾夫

3

企　　劃／黃時文
設計公司／豪通廣告事業有限公司
主　　題／綜合商品廣告
年　　份／1992～1994
藝術指導／楊淑青
廣 告 主／鴻福樓餐廳股份有限公司

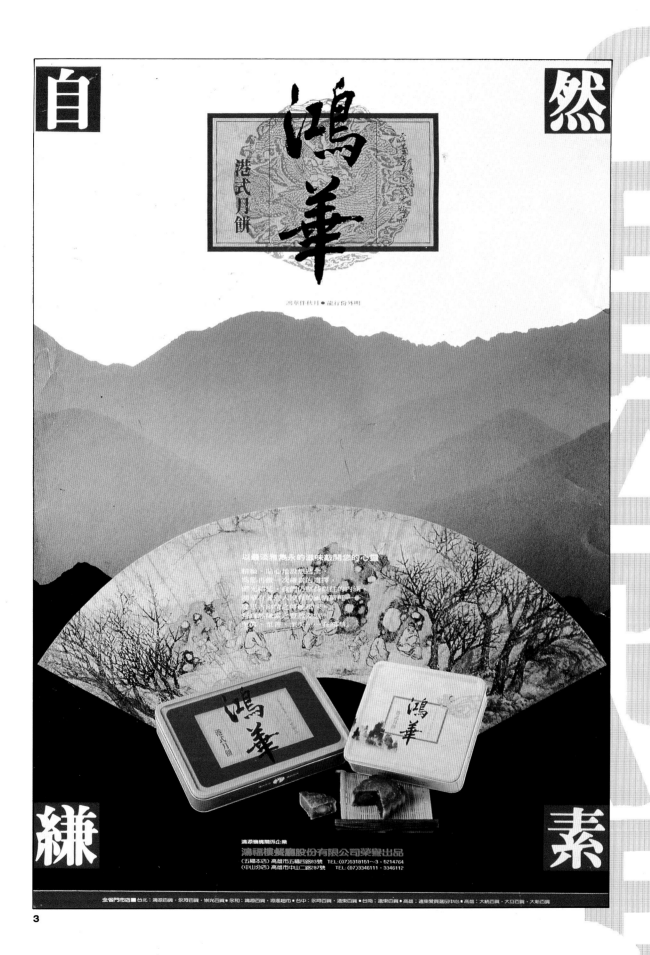

79

POSTER DESIGN

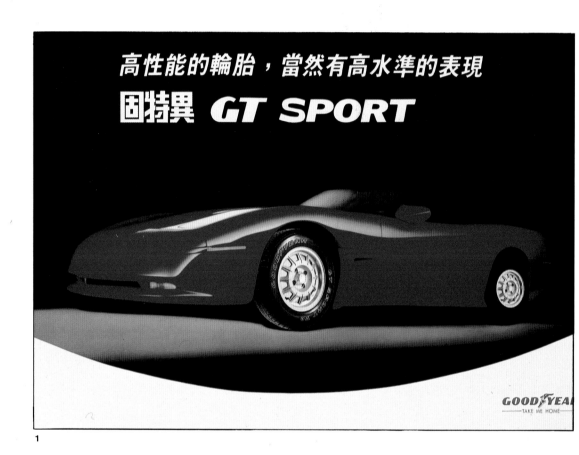

1

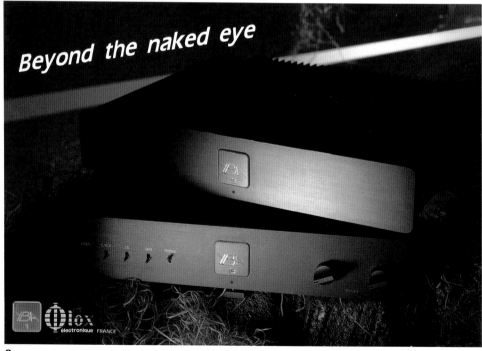

2

1
設 計 者／王炳南
設計公司／歐普設計
主　　題／固特異輪胎海報
尺　　寸／菊全
年　　份／1988
廣 告 主／台灣固特異公司

2
設 計 者／王炳南
設計公司／歐普設計
主　　題／THIEL音箱海報
尺　　寸／菊全
年　　份／1988

3
設 計 者／王炳南
設計公司／歐普設計
主　　題／YBA擴音器海報
尺　　寸／菊全
年　　份／1988

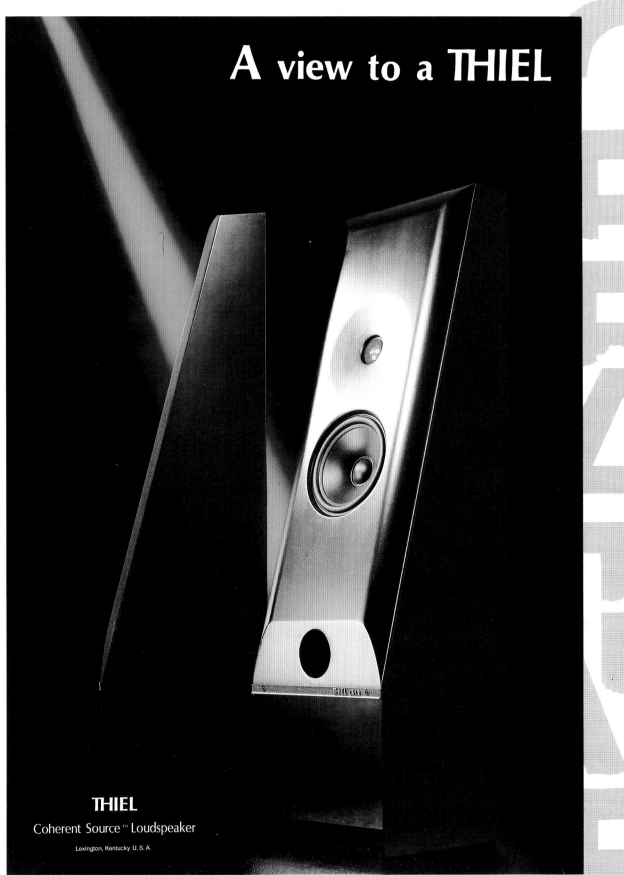

A view to a THIEL

THIEL
Coherent Source™ Loudspeaker

Lexington, Kentucky U.S.A.

3

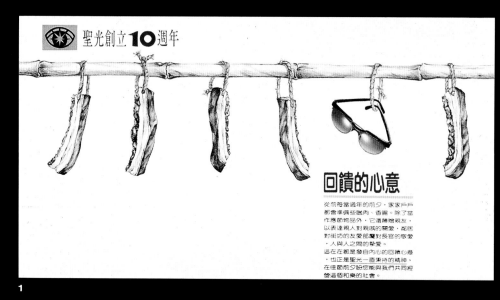

1

1

設 計 者／蔣海峯
企　　劃／蔣海峯
設計公司／海峯廣告設計
主　　題／海報
年　　份／1992
藝術指導／蔣海峯
文　　案／蔣海峯
插　　畫／蔣海峯
廣 告 主／聖光眼鏡

2

設 計 者／蔡長青
設計公司／北士設計
主　　題／吃飯治天下
尺　　寸／菊對
年　　份／1994
創意指導／唐聖瀚
藝術指導／李文第
文　　案／廖瑞銘
攝　　影／林炳存
插　　畫／蔡長青
廣 告 主／喜瑪拉雅

3

企　　劃／唐聖瀚
設 計 者／唐聖瀚
設計公司／北士設計
主　　題／音樂巨蛋
尺　　寸／菊對K
年　　份／1994
創意指導／李文第
藝術指導／蔡長青
文　　案／范大龍
攝　　影／戈登商業攝影
插　　畫／唐聖瀚
廣 告 主／愛迪達

2

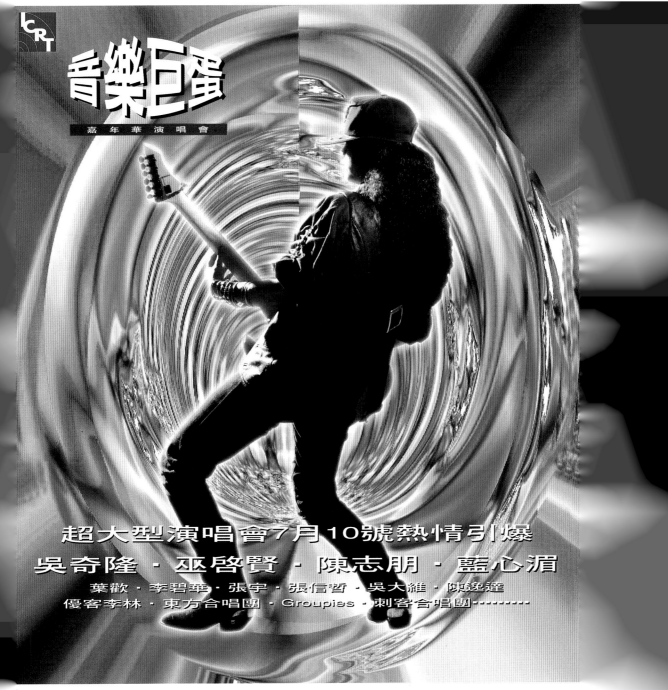

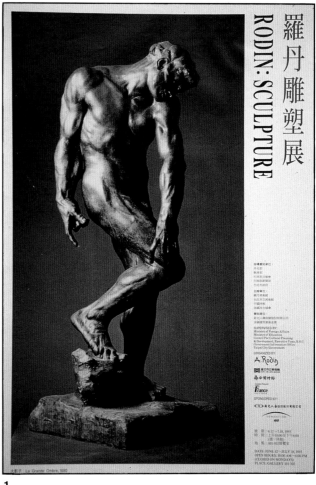

1

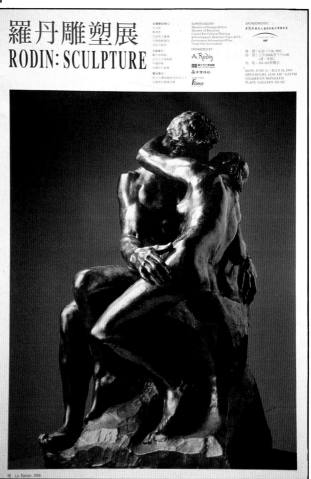

2

1 2

設 計 者／馮健華

主　　題／羅丹雕塑展

尺　　寸／2K

創意指導／馮健華

藝術指導／馮健華

廣 告 主／台北市立美術館

3

企　　劃／施樂萍

主　　題／PROMARKS慢跑鞋

尺　　寸／四開

年　　份／1993

藝術指導／吳岱峻

文　　案／謝欽富

攝　　影／汪鳳儀

廣 告 主／君太企業股份有限公司

4

企　　劃／施樂萍

主　　題／PROMARKS超輕運動鞋

尺　　寸／四開

年　　份／1993

藝術指導／黃元禧

文　　案／謝欽富

攝　　影／汪鳳儀

廣 告 主／君太企業股份有限公司

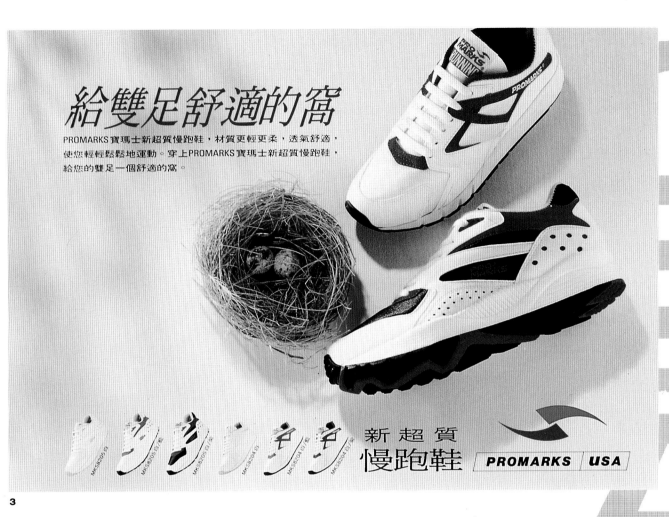

給雙足舒適的窩

PROMARKS寶瑪士新超質慢跑鞋，材質更輕更柔，透氣舒適，
使您輕輕鬆鬆地運動。穿上PROMARKS寶瑪士新超質慢跑鞋，
給您的雙足一個舒適的窩。

新 超 質
慢跑鞋

PROMARKS | USA

3

羽 量 級 之 足

每一隻PROMARKS寶瑪士超輕多功能運動鞋
只有280公克的重量
讓走遠路的腳，步步輕而易舉！

• 超輕／每一隻寶瑪士超輕多功能運動鞋只有280公克的
　重量，柔軟、舒適，走得輕鬆，攜帶輕便！
• 防水透氣／CLARINO超極細纖維製成，孔徑比水分子小，
　比氧體分子大，長時間穿著，不易臭也不悶熱！
• 清洗方便／放入洗衣機清洗，也不會龜裂。
• 有益環保新材質／可自然水解，不污染環境。
• 耐磨耐久／穿得久，壽命更長。
• 尺碼齊全／不論男女，都有適合您的尺碼。

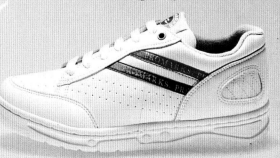

280g
超輕量

■型號：MKS 8203 ■顏色：白/灰 白/綠 ■SIZE：22.0～29.0CM

4

公益海報

1
設 計 者／曾達景
設計公司／三省堂
主 題／健康檢查
尺 寸／菊對
年 份／1994
廣 告 主／史克美占藥廠

2
設 計 者／朱自強
設計公司／太笈行銷策略公司
主 題／健康科學車與您共享健康
尺 寸／四開
年 份／1993
藝術指導／朱自強
廣 告 主／中國文化大學‧教育部

3
設 計 者／朱自強
設計公司／太笈行銷策略公司
主 題／1992全國性電腦擇友活動
尺 寸／四開
年 份／1992
創意指導／朱自強
藝術指導／朱自強
廣 告 主／½人類個性電腦擇友廣場

4
設 計 者／陳宏治
設計公司／三省堂
主 題／電腦海報
尺 寸／菊對
年 份／1992
創意指導／曾達景
藝術指導／曾達景
文 案／胡鳳
廣 告 主／孫氏股份有限公司

5
設 計 者／霍鵬程
主 題／內視鏡檢查須知
尺 寸／85×61cm
年 份／1989
創意指導／霍鵬程
插 畫／霍鵬程
廣 告 主／西河國際股份有限公司

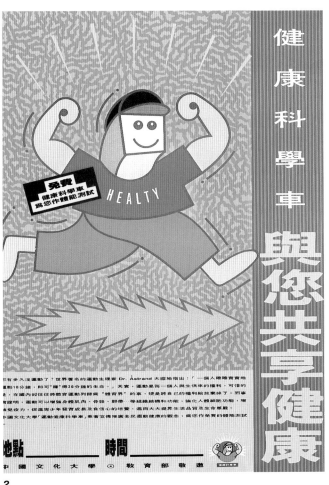

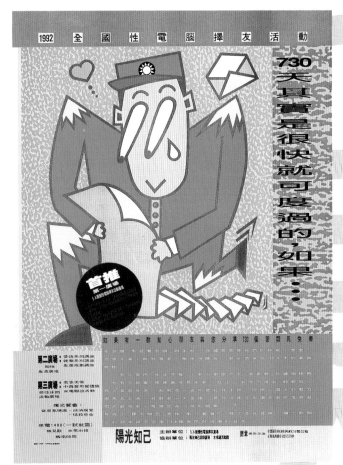

2

3

MORE

THAN YOUR EXPECTATION

SMARTDATA

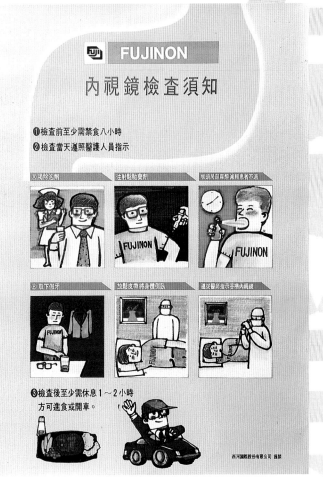

4

5

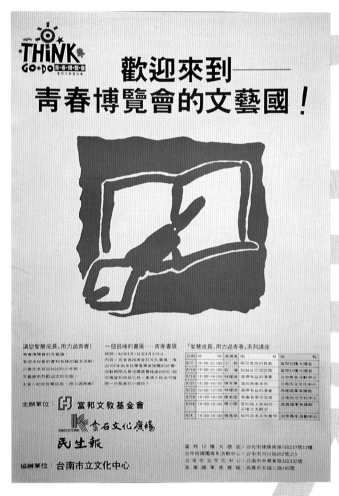

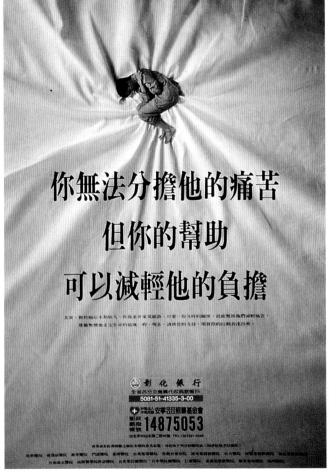

你無法分擔他的痛苦

但你的幫助

可以減輕他的負擔

ABCDEFG
HIJKLMN
OPQRST
UVWXYZ

第 2 屆學生聲援防治愛滋病廣告創作甄選

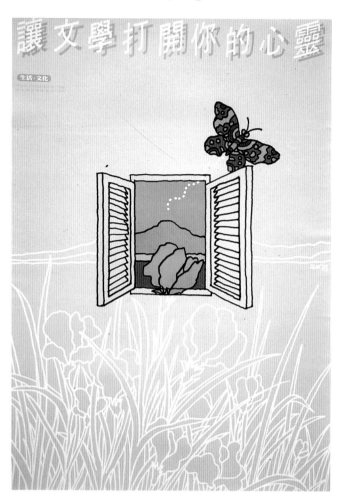

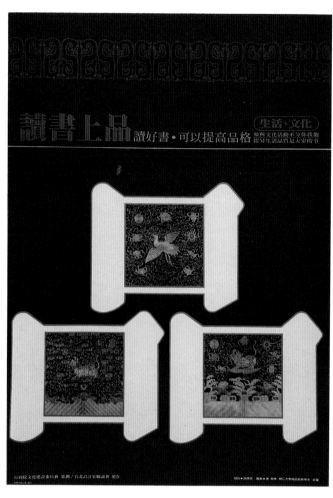

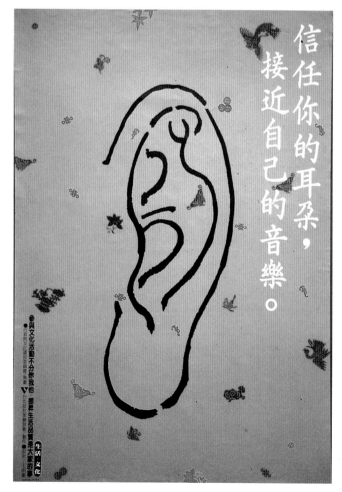

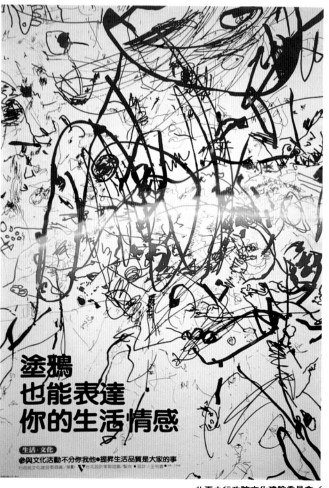

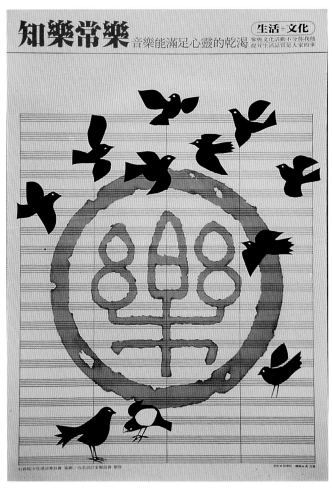

知樂常樂 音樂能滿足心靈的乾渴

生活＋文化

參與文化活動不分你我他
提昇生活品質是大家的事

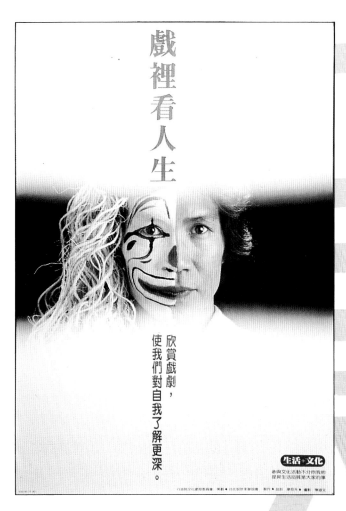

戲裡看人生

欣賞戲劇，
使我們對自我了解更深。

生活＋文化

參與文化活動不分你我他
提昇生活品質是大家的事

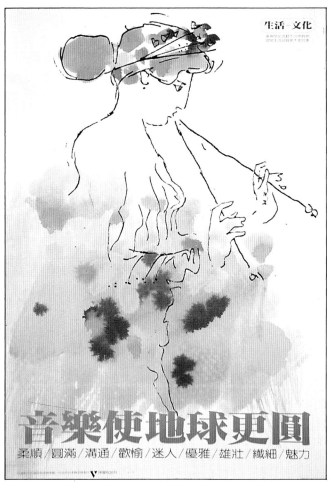

生活＋文化

音樂使地球更圓

柔順／圓滿／溝通／歡愉／迷人／優雅／雄壯／纖細／魅力

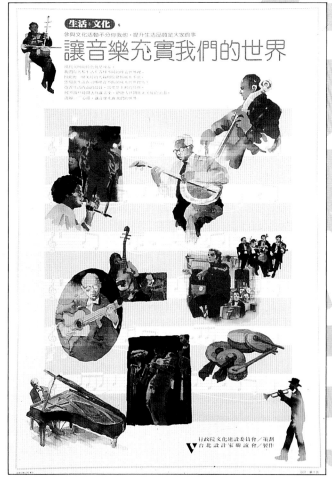

生活＋文化

參與文化活動不分你我他，提昇生活品質是大家的事

讓音樂充實我們的世界

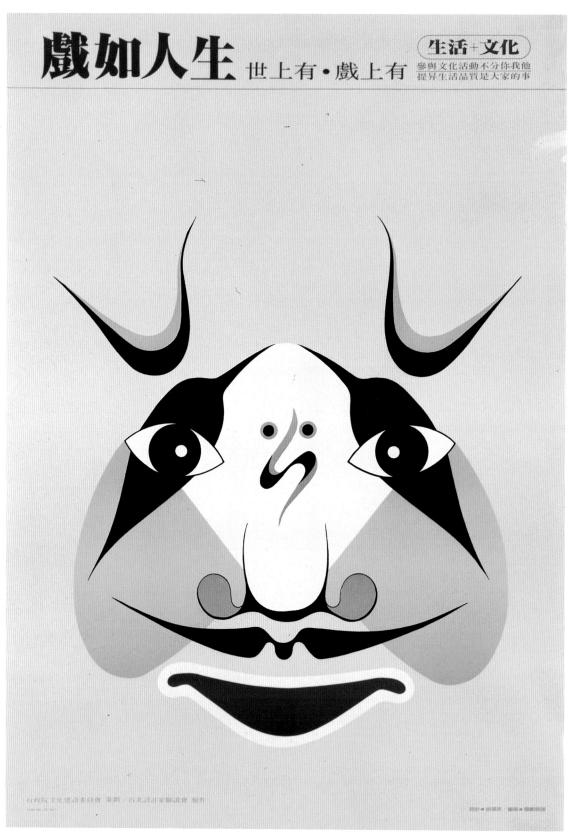

此頁由行政院文化建設委員會／

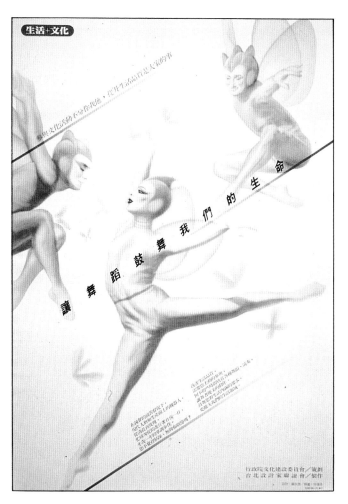

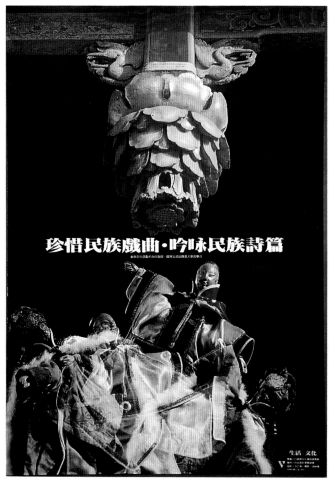

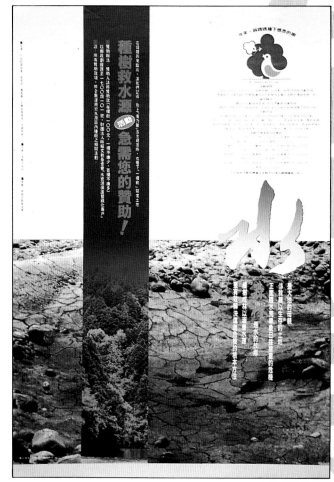

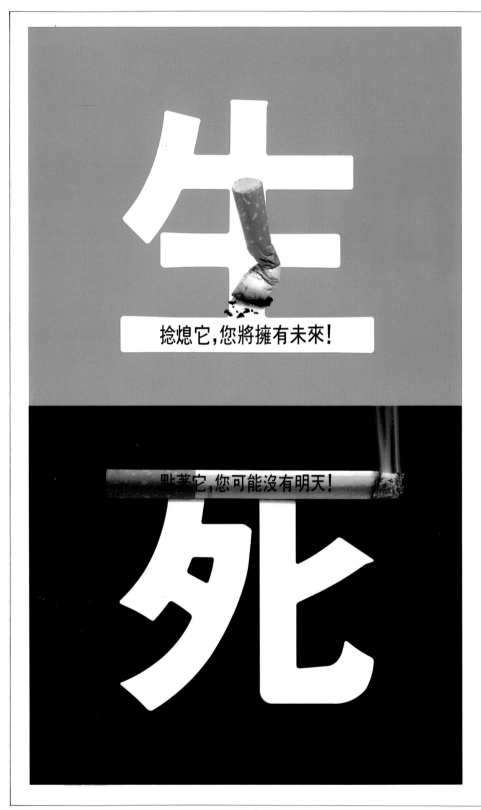

您的一「捻」之間決定——

生

捻熄它,您將擁有未來!

點著它,您可能沒有明天!

死

行政院新聞局
行政院衛生署
董氏基金會

此頁由董氏基金會提供╱

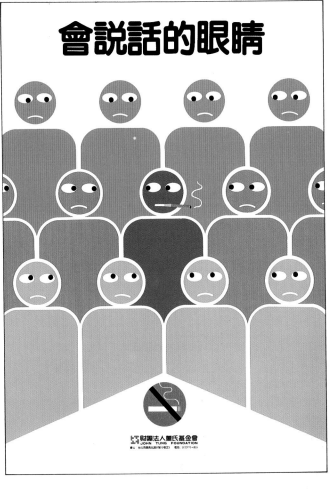

會説話的眼睛

財團法人董氏基金會
JOHN TUNG FOUNDATION

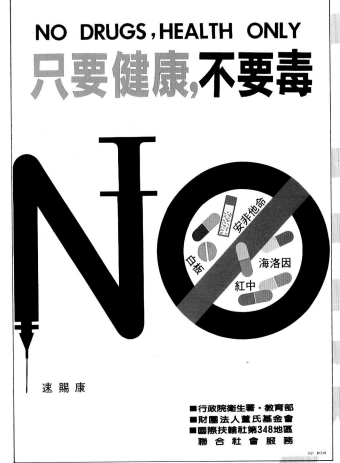

NO DRUGS , HEALTH ONLY

只要健康,不要毒

NO

安非他命
海洛因
速賜康

■行政院衛生署・教育部
■財團法人董氏基金會
■國際扶輪社第348地區
　聯合社會服務

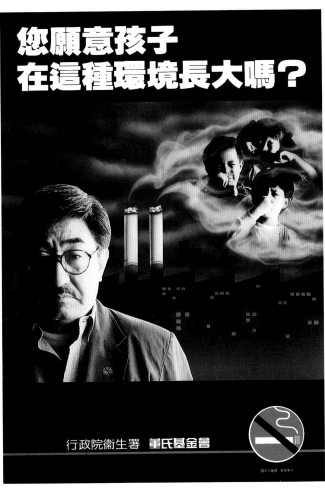

您願意孩子
在這種環境長大嗎?

行政院衛生署　董氏基金會

器官捐贈・尊重生命

郵政劃撥帳號07777755(請註明器官捐贈專用)

此頁由董氏基金會提供／

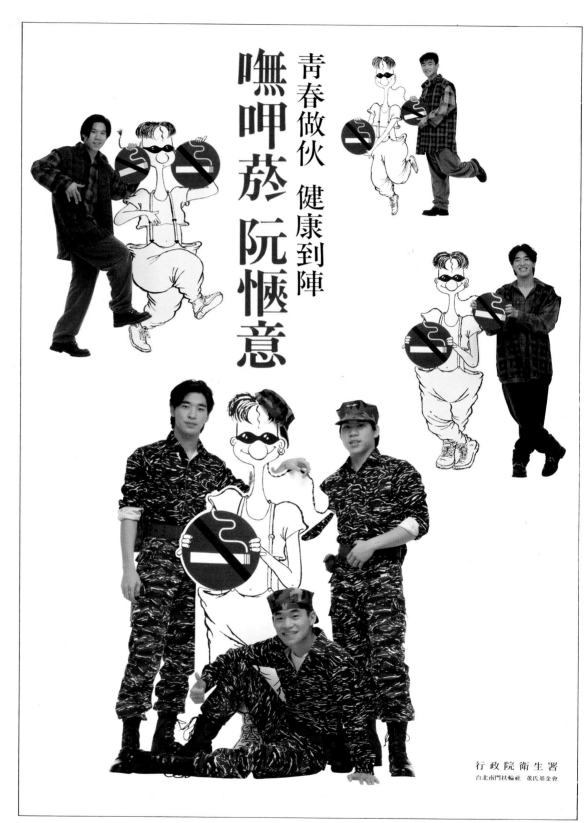

青春做伙 健康到陣

嘸呷菸 阮恔意

行政院衛生署
台北南門扶輪社 董氏基金會

此頁由董氏基金會提供／

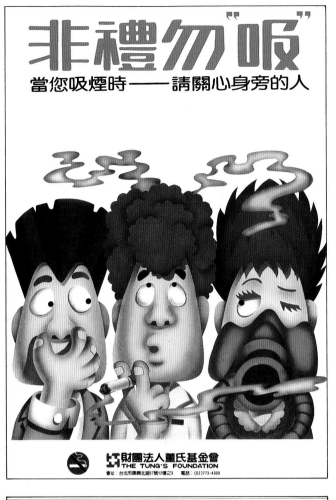

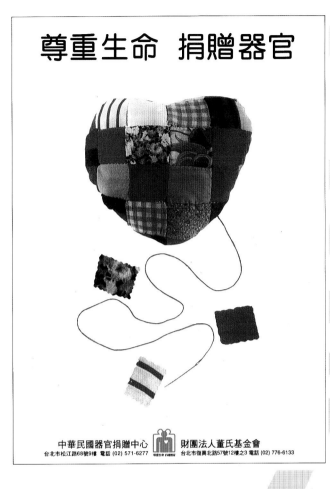

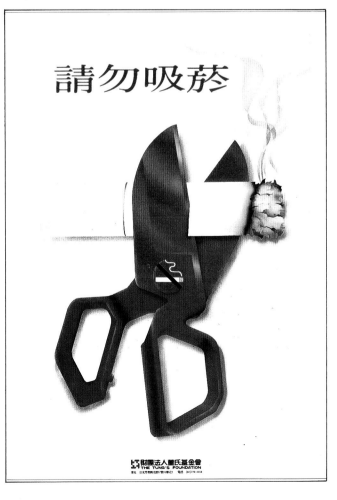

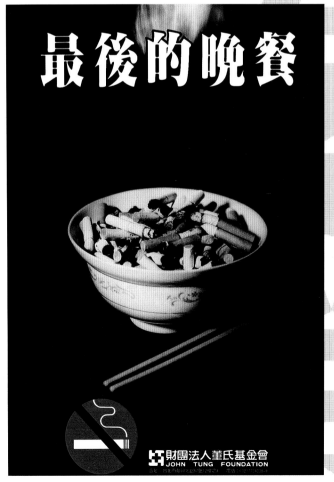

藝文海報

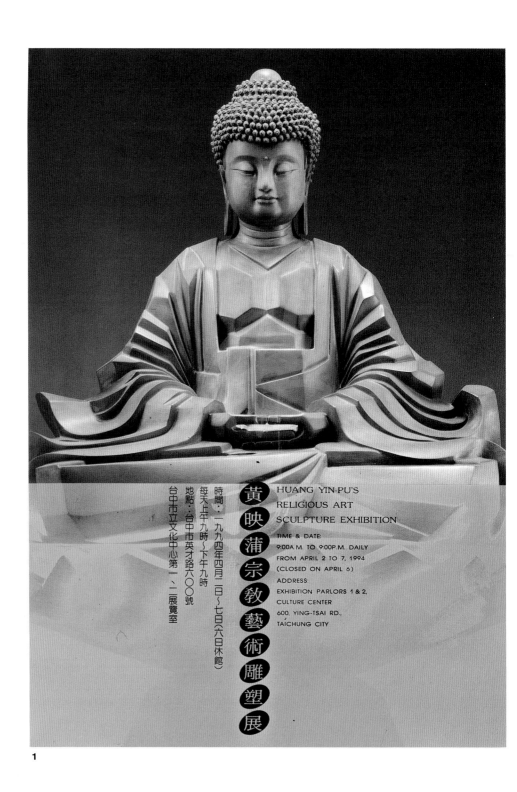

黃映蒲宗教藝術雕塑展

HUANG YIN-PU'S
RELIGIOUS ART
SCULPTURE EXHIBITION

TIME & DATE:
9:00A.M. TO 9:00P.M. DAILY
FROM APRIL 2 TO 7, 1994
(CLOSED ON APRIL 6)
ADDRESS:
EXHIBITION PARLORS 1 & 2,
CULTURE CENTER
600, YING-TSAI RD.,
TAICHUNG CITY

時間：一九九四年四月二日～七日(六日休館)
每天上午九時～下午九時
地點：台中市英才路六〇〇號
台中市立文化中心第一、二展覽室

1

1 2
設 計 者／楊景超、彭雅美
企　　劃／楊夏蕙
設計公司／台灣形象策略顧問公司
主　　題／黃映蒲雕塑展海報
年　　份／1994
創意指導／楊夏蕙
文　　案／黃映蒲
攝　　影／蘇振城
插　　畫／黃映蒲（雕塑）
廣 告 主／黃映蒲雕塑事務所

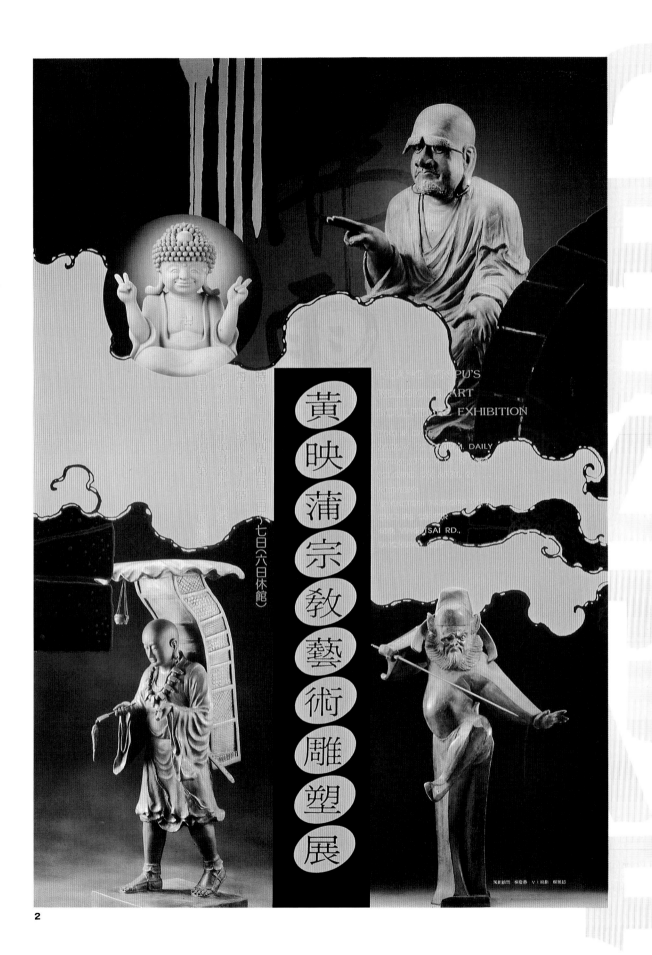

黃映蒲宗教藝術雕塑展

七日（六日休館）

黃映蒲宗教藝術雕塑展海報

HUANG PU'S
ART
SCULPTURE EXHIBITION
DAILY
TSAI RD.,

POSTER DESIGN

1

設 計 者／楊宗魁、楊夏憲
企　　劃／楊夏憲
設計公司／楊夏憲設計事務所
主　　題／第十三屆全國美展
年　　份／1990
創意指導／楊夏憲
廣 告 主／國立台灣學術教育館

2

設 計 者／楊景超
企　　劃／楊夏憲
設計公司／楊夏憲設計事務所
主　　題／第44屆全省美展海報
尺　　寸／54×78cm
年　　份／1989
創意指導／楊夏憲
攝　　影／東方商業攝影公司
廣 告 主／台灣省立美術館

3

設 計 者／楊景超
企　　劃／楊夏憲
設計公司／楊夏憲設計事務所
主　　題／第45屆全省美展海報
尺　　寸／54×78cm
年　　份／1990
創意指導／楊夏憲
插　　畫／黃映蒲（雕塑）
廣 告 主／台灣省立美術館

4

設 計 者／楊夏憲
企　　劃／楊夏憲
設計公司／楊夏憲設計事務所
主　　題／第46屆全省美展海報
尺　　寸／54×78cm
年　　份／1991
創意指導／楊夏憲
插　　畫／旭騰廣告電腦公司
廣 告 主／台灣省立美術館

5

設 計 者／楊夏憲、蔡建國
企　　劃／楊夏憲
設計公司／楊夏憲設計事務所
主　　題／第47屆全省美展海報
尺　　寸／54×78cm
年　　份／1992
創意指導／楊夏憲
廣 告 主／台灣省立美術館

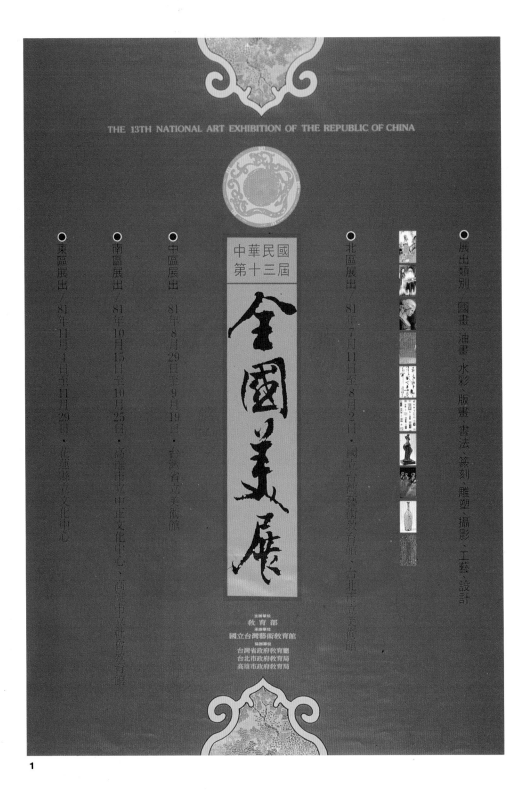

1

2

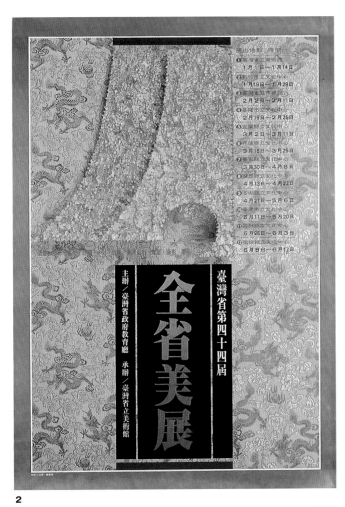

臺灣省第四十四屆
全省美展

主辦／臺灣省政府教育廳
承辦／臺灣省立美術館

展出日期・地點

① 臺灣省立美術館
1月1日～1月14日
② 宜蘭縣立文化中心
1月19日～1月28日
③ 基隆市立文化中心
2月2日～2月11日
④ 臺北縣立文化中心
2月16日～2月25日
⑤ 桃園縣立文化中心
3月2日～3月11日
⑥ 花蓮縣立文化中心
3月16日～3月25日
⑦ 臺東縣立文化中心
3月30日～4月8日
⑧ 屏東縣立文化中心
4月13日～4月22日
⑨ 高雄縣立文化中心
4月27日～5月6日
⑩ 臺南縣立文化中心
5月11日～5月20日
⑪ 嘉義市立文化中心
5月25日～6月3日
⑫ 彰化縣立文化中心
6月8日～6月17日

3

膠彩・書法・油畫
水彩・版畫・雕塑・攝影
美美術設計（工藝）・篆刻

4

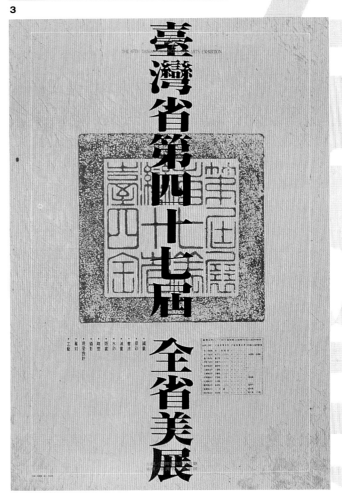

臺灣省第四十六屆
全省美展

國畫
膠彩
書法
油畫
水彩
版畫
雕塑
攝影
美術設計(工藝)
篆刻

5

臺灣省第四十七屆
全省美展

國畫・膠彩・書法・油畫・水彩・版畫・雕塑・攝影・美術設計・工藝・篆刻

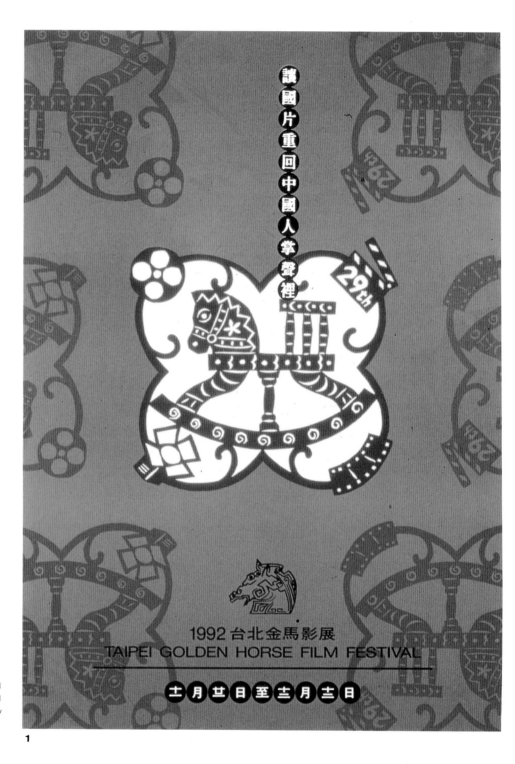

1

1

設 計 者／林�ㄡ、陳麗玉
企　　劃／奧美視覺管理顧問股份有限公司
設計公司／奧美視覺管理顧問股份有限公司
主　　題／1992年金馬獎 Campajgn Identity
年　　份／1992
插　　畫／林峰奇
廣 告 主／台北金馬獎執行委員會

2

設計公司／智得溝通公司
主　　題／河洛歌仔戲
尺　　寸／對開
年　　份／1992～1994
創意指導／沈呂百
藝術指導／黃元禧
插　　畫／陳永模
廣 告 主／義美食品公司

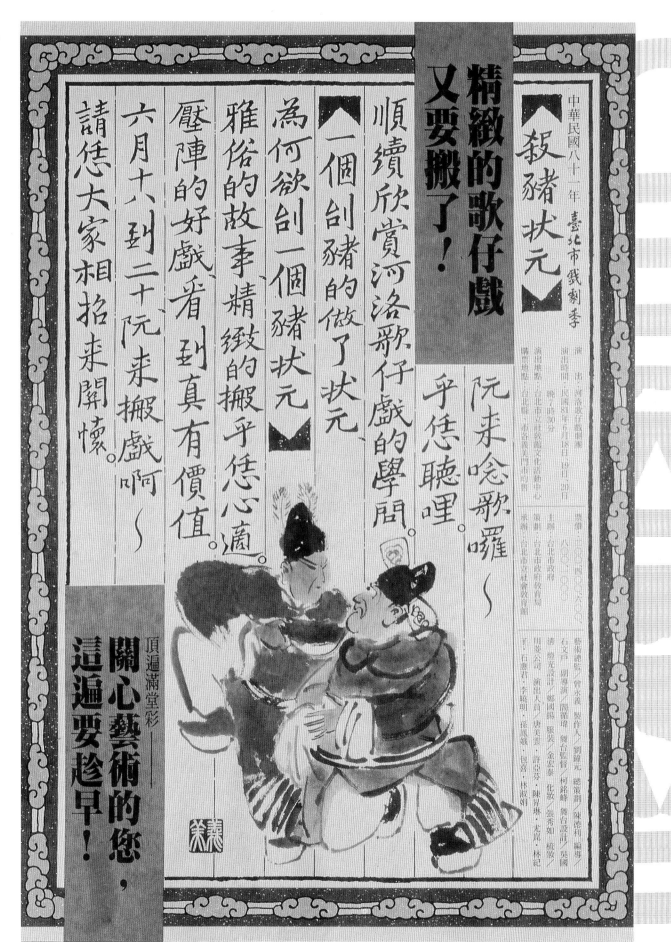

【殺豬狀元】

精緻的歌仔戲又要搬了！

順續欣賞河洛歌仔戲的學問。

【一個刣豬的做了狀元、為何欲刣一個豬狀元】

雅俗的故事精緻的搬乎恁心適。

歷陣的好戲看到真有價值。

六月十八到二十阮來搬戲啊～

請恁大家相招來開懷。

——頂遍滿堂彩——

關心藝術的您，這遍要趁早！

中華民國八十一年 臺北市戲劇季

演出／河洛歌仔戲劇團

演出時間／民國81年6月18日、19日、20日 晚7時30分

演出地點／台北市立社教館文化活動中心

購票地點／台北縣、市各農會門市均有

阮來唸歌囉～ 乎恁聽哩。

售票／〇〇四〇〇K六〇〇、八〇〇一〇〇〇

主辦／台北市政府 承辦／台北市政府教育局 策劃／台北市立社教館

藝術總監／曾永義 製作人／劉鐘元 總策劃／陳德利 編導／石文戶 副導演／蘭蘭瑋 舞台監督／柯銘峰 舞台設計／吳國清 燈光設計／鄭國揚 服裝／金宏泰 化妝／張秀如 梳妝

周�H公司 演出人員／唐美雲 包喜／林淑娟

子/石惠君 演出人員／李曉明·孫鳳娥 包喜·尤真·林紀

POSTER DESIGN

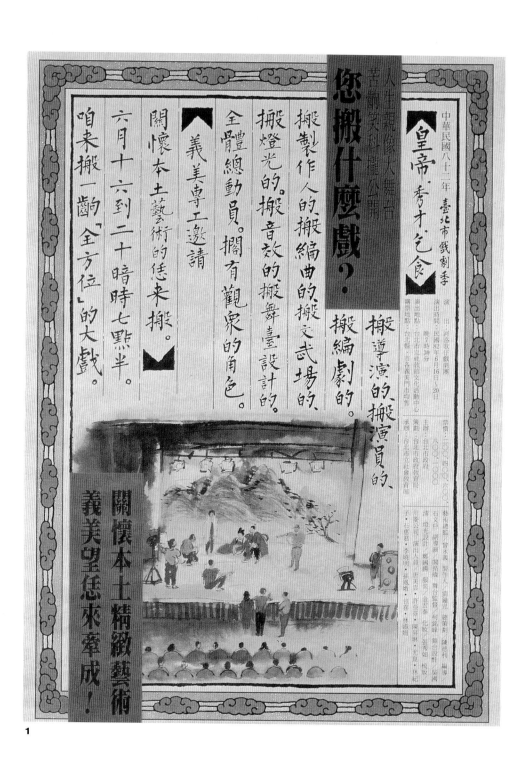

1

1 2
設計公司／智得溝通公司
主　　題／河洛歌仔戲
尺　　寸／對開
年　　份／1992～1994
創意指導／沈呂百
藝術指導／黃元禧
插　　畫／陳永模
廣告主／義美食品公司

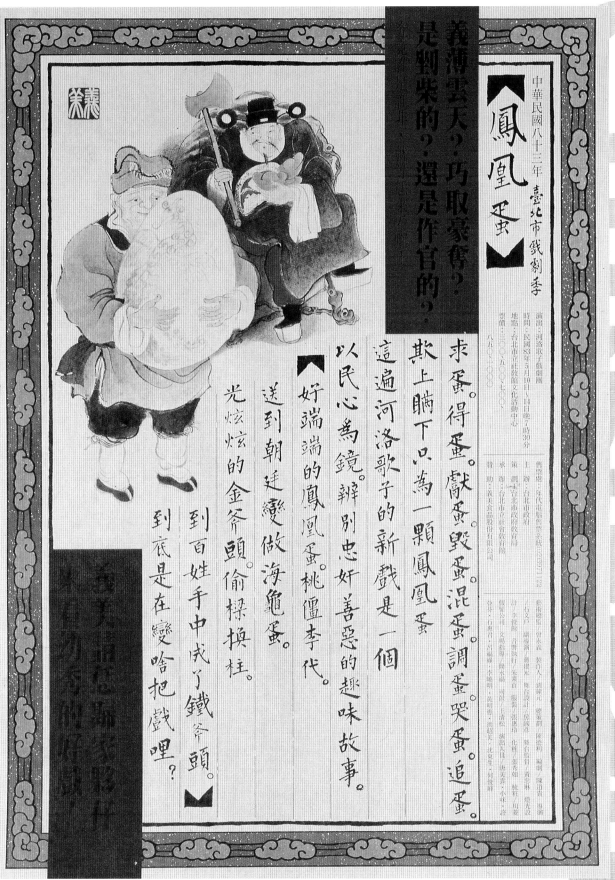

1

企　　劃／林宏澤設計工作室
主　　題／宗教人生系列講座
尺　　寸／43.5×77.5cm
年　　份／1992
創意指導／李宜玟
藝術指導／蘇文清
攝　　影／陳義文
廣 告 主／吳麥文教基金會

2

企　　劃／林宏澤設計工作室
主　　題／黃輔棠小提琴教學法
尺　　寸／菊2開
年　　份／1994
創意指導／林宏澤
藝術指導／蘇文清
文　　案／林宏澤
廣 告 主／黃輔棠小提琴教學中心

3

企　　劃／林宏澤設計工作室
主　　題／港都茶藝獎
尺　　寸／菊對開
年　　份／1993
創意指導／林宏澤
藝術指導／蘇文清
文　　案／林宏澤
攝　　影／侯信嘉
廣 告 主／中華茶藝業聯誼會

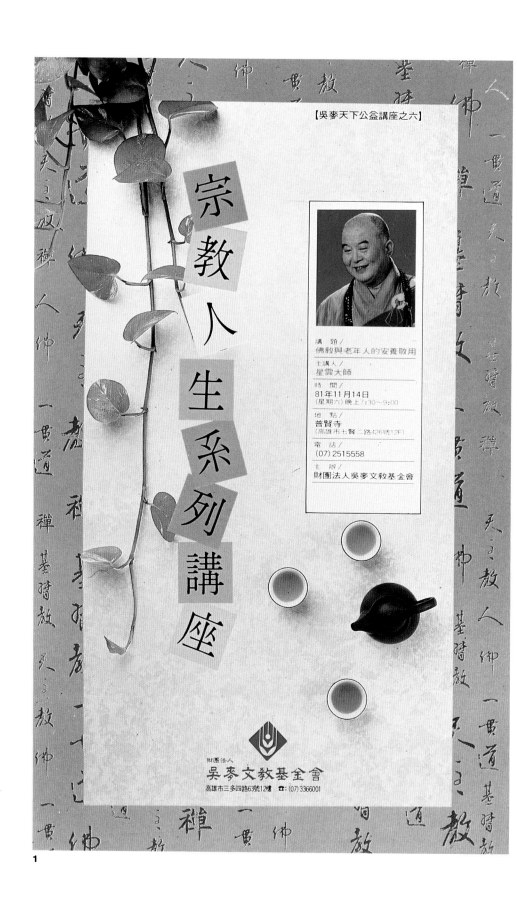

1

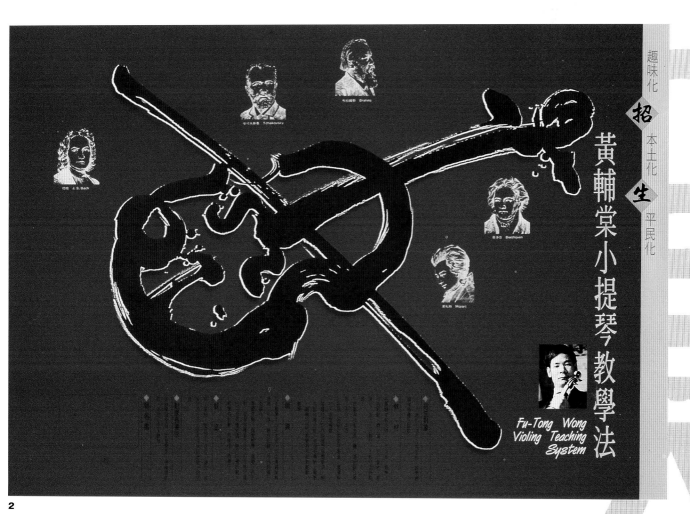

趣味化 本土化 平民化

招 生

黃輔棠小提琴教學法

Fu-Tong Wong
Violing Teaching
System

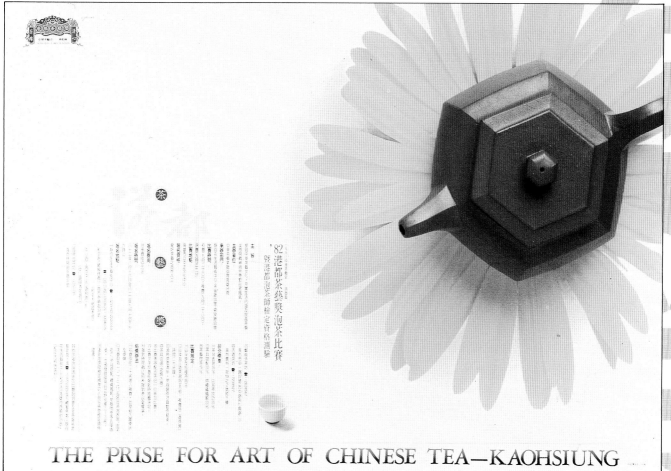

'82港都茶藝獎泡茶比賽
暨港都泡茶師檢定資格測驗

茶

藝

獎

THE PRISE FOR ART OF CHINESE TEA—KAOHSIUNG

POSTER DESIGN

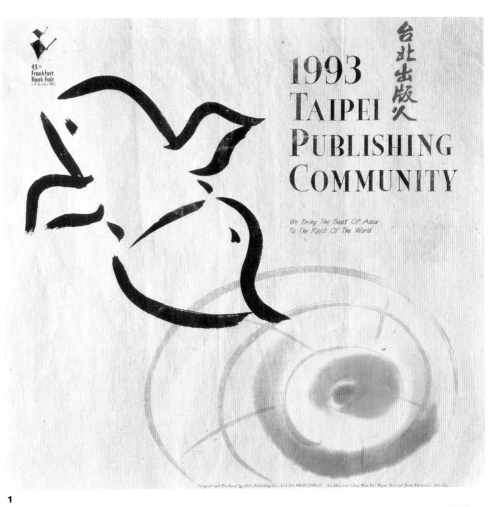

1 2
設 計 者／陳文育
設計公司／漢光文化事業公司
主　　題／1993法蘭克福書展海報
尺　　寸／45cm×48cm
年　　份／1993
創意指導／陳文育
藝術指導／陳文育
文　　案／BRIAN KLINGBORG
攝　　影／莊崇賢
廣 告 主／新聞局

3 4
設 計 者／ALONE CHAN
設計公司／ALONE CHAN DESIGN ASSOCIATION
主　　題／楊德昌〝牯嶺街少年殺人事件〞
尺　　寸／菊對
年　　份／1992
創意指導／ALONE CHAN
藝術指導／ALONE CHAN
文　　案／楊德昌
攝　　影／黃中平
廣 告 主／楊德昌電影工作室

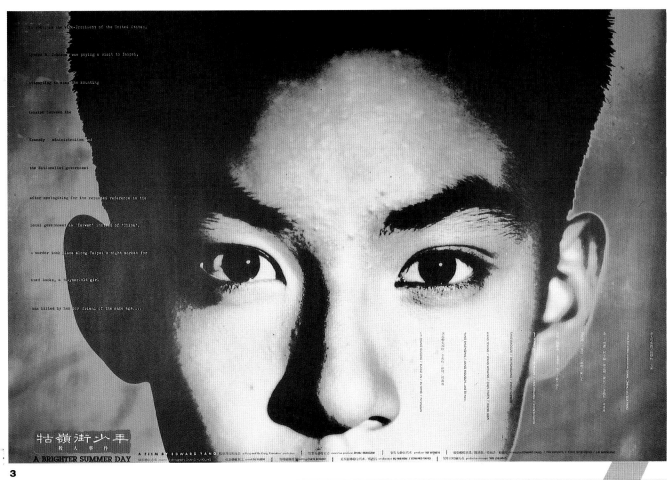

3

4

1

設　計　者／曾逢景
設計公司／三省堂
主　　　題／中華茶藝獎宣傳海報
尺　　　寸／2K
年　　　份／1992
攝　　　影／鼎諾攝影・陳忠融
廣　告　主／中華茶藝業聯誼會

2

設　計　者／ALONE CHAN
設計公司／ALONE CHAN DESIGN ASSOCIATION
主　　　題／楊德昌 "牯嶺街少年殺人事件"
尺　　　寸／菊對
年　　　份／1992
創意指導／ALONE CHAN
藝術指導／ALONE CHAN
文　　　案／楊德昌
攝　　　影／黃中平
廣　告　主／楊德昌電影工作室

3

企　　　劃／蘭陵劇坊
設　計　者／ALONE CHAN
設計公司／ALONE CHAN DESIGN ASSOCIATION
主　　　題／戲螞蟻
尺　　　寸／菊對
年　　　份／1990
創意指導／ALONE CHAN
藝術指導／ALONE CHAN
文　　　案／蘭陵劇場
攝　　　影／劉振祥
廣　告　主／蘭陵劇坊
企　　　劃／ALONE CHAN

1

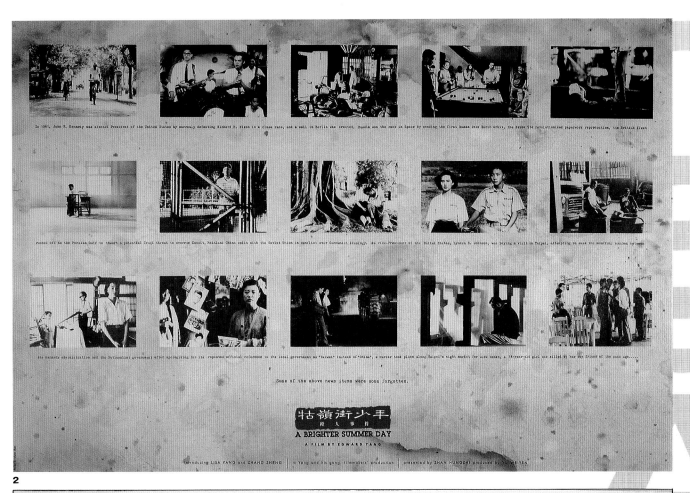

2

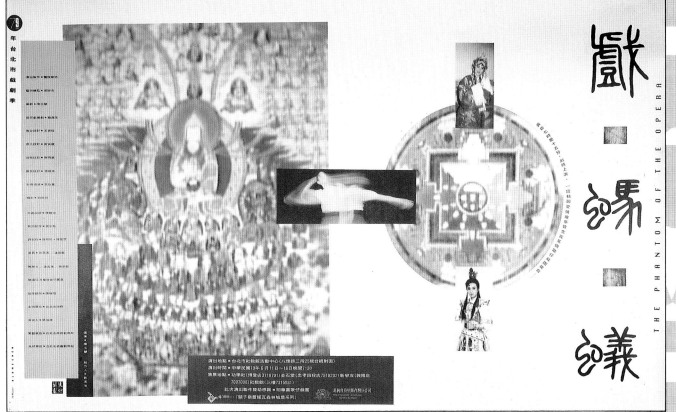

3

1

設 計 者／霍鵬程
主　　 題／海峽兩岸版畫交流展
尺　　 寸／55×72cm
年　　 份／1994
創意指導／霍鵬程
廣 告 主／中華民國變形蟲設計協會

2

設 計 者／楊國台
企　　 劃／楊國台
設計公司／統領廣告事業有限公司
主　　 題／楊國台版畫展
尺　　 寸／2K（52cm高×75cm寬）
年　　 份／1990年
創意指導／楊國台
藝術指導／楊國台
文　　 案／楊國台
攝　　 影／華影商業攝影公司

3

設 計 者／馮健華
主　　 題／台北市露天藝術季
尺　　 寸／2K
年　　 份／1990
創意指導／馮健華
藝術指導／馮健華
廣 告 主／台北市立美術館

4

設 計 者／馮健華
主　　 題／79台北市音樂季
尺　　 寸／2K
年　　 份／1990
創意指導／馮健華
藝術指導／馮健華
廣 告 主／台北市立美術館

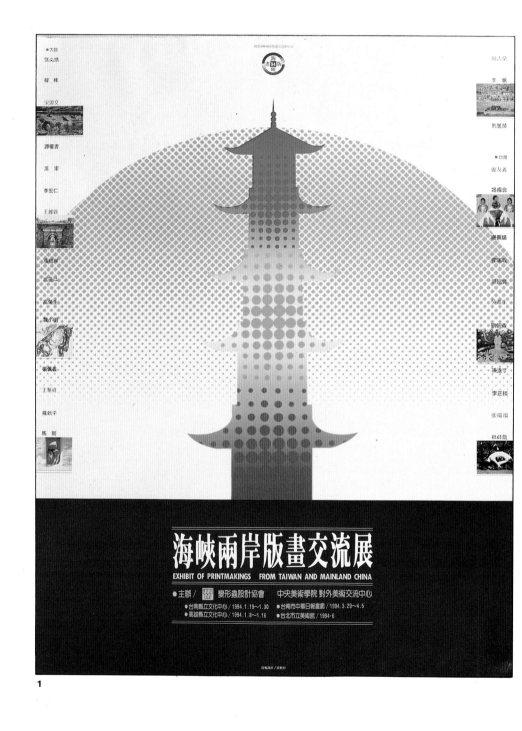

1

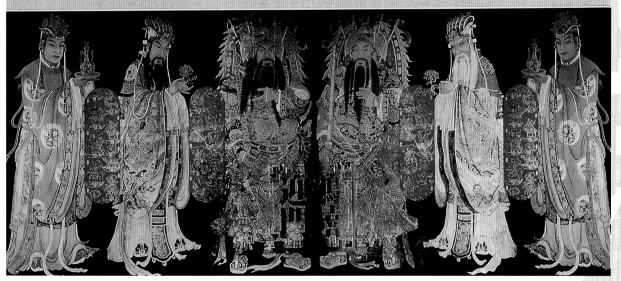

中華民國第四屆國際版畫週

楊國台版畫展。

THE PRINTS EXHIBITION OF YANG KUO-TAI

展出地點◉台北市金陵藝術中心◉台北市忠孝東路四段218之1號11樓(阿波羅大廈)◉電話(02)7524852◉展出日期◉中華民國78年12月15日

至民國79年元月14日◉展出時間◉每週二至週日上午11時至下午6時(週一休展)

海報印刷◉八方彩色印刷有限公司◉電話(07)3216705~6

2

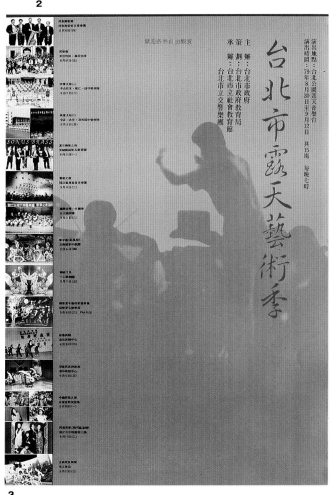

3

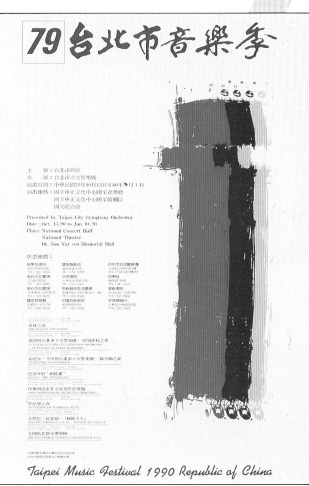

79 台北市音樂季

Taipei Music Festival 1990 Republic of China

4

117

POSTER DESIGN

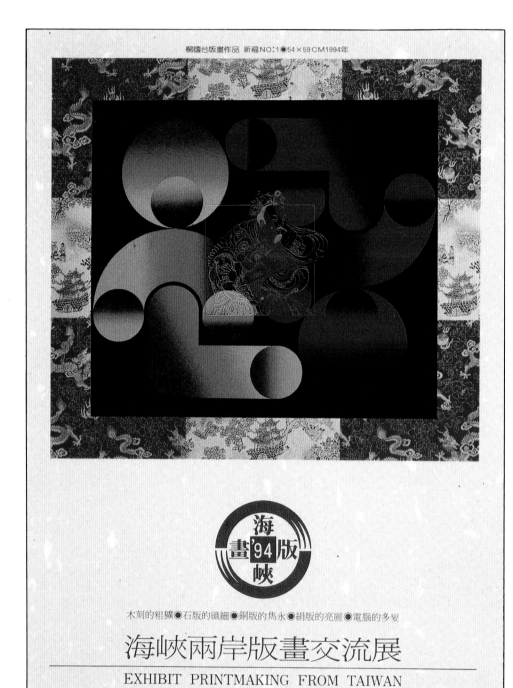

1

1

設 計 者／楊國台
企　　劃／中華民國變形蟲設計協會
設計公司／統領廣告事業有限公司
主　　題／海峽兩岸版畫交流展系列之㈠
尺　　寸／2K（77cm高×52.5cm寬）
年　　份／1994年
創意指導／楊國台
藝術指導／楊國台
文　　案／楊國台
攝　　影／華影商業攝影公司

2

設 計 者／楊國台
企　　劃／中華民國變形蟲設計協會
設計公司／統領廣告事業有限公司
主　　題／海峽兩岸版畫交流展系列之㈡
尺　　寸／2K（77cm高×52.5cm寬）
年　　份／1994
創意指導／楊國台
藝術指導／楊國台
文　　案／楊國台
攝　　影／華影商業攝影公司

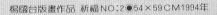
楊國台版畫作品 祈福 NO:2●54×59 CM 1994年

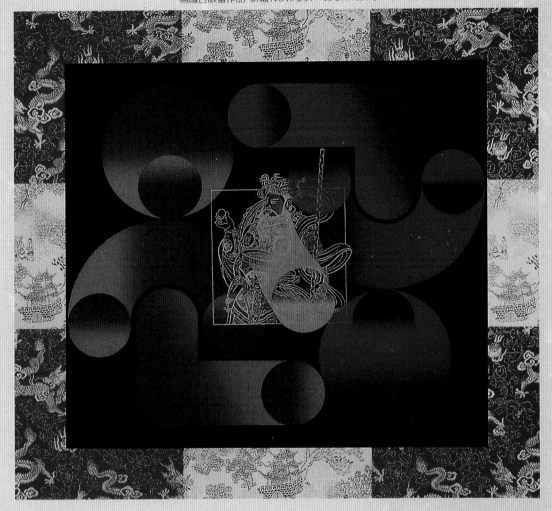

木刻的粗獷●石版的纖細●銅版的雋永●絹版的亮麗●電腦的多變

海峽兩岸版畫交流展
EXHIBIT PRINTMAKING FROM TAIWAN AND MAINLAND CHINA

【台灣篇】變形蟲設計協會參展畫家●展出日期・地點
盧友義・霍鵬程・楊國台・謝義錩・吳昌輝●高雄縣立文化中心1994年1月8日至16日　電話(07)6262620
劉朝森・陳進丁・李正�・吳進生・杜旺龍・張瑞端●台南縣立文化中心1994年1月19日至30日　電話(06)6325865
【大陸篇】中央美術學院參展畫家●台南市中華日報畫廊1994年3月29日至4月5日
伍必端・梁棟・宋源文・譚權書・廣軍・李宏仁●高雄市立文化中心1994年4月8日至19日第二文物館
王維新・張桂林・吳長江・高榮生・魏小明・張佩義●台北市立美術館預計1994年6月至7月間展出
王華祥・蘇新平・馬剛・周吉榮・李帆・劉麗萍●北京中央美術學院1995年6月大陸巡廻展

2

1

設 計 者／楊國台
企　　劃／中華民國變形蟲設計協會
設計公司／統領廣告事業有限公司
主　　題／海峽兩岸版畫交流展系列之(三)
尺　　寸／對開（77cm高×52.5cm寬）
年　　份／1994年
創意指導／楊國台
藝術指導／楊國台
文　　案／楊國台
攝　　影／華影商業攝影公司

2

設 計 者／楊國台
企　　劃／楊國台
設計公司／統領廣告公司
主　　題／楊國台版印年畫集月曆海報之(一)
尺　　寸／菊2K42.1cm高×59.4cm寬
年　　份／1993
創意指導／楊國台
藝術指導／楊國台
文　　案／楊國台
攝　　影／華影商業攝影公司

3

設 計 者／楊國台
企　　劃／楊國台
設計公司／統領廣告公司
主　　題／楊國台版印年畫集月曆海報之(二)
尺　　寸／菊對開42.1cm高×59.4cm寬
年　　份／1993
創意指導／楊國台
藝術指導／楊國台
文　　案／楊國台
攝　　影／華影商業攝影公司

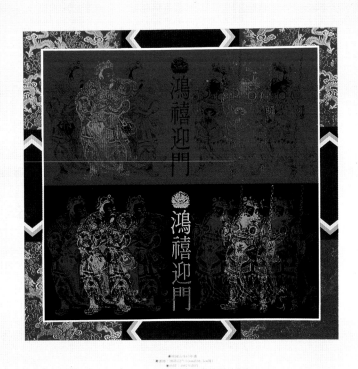

■ 財團法人海内外年畫選
■ 畫面：大約120×150cm(有鴻、禧迎門)
■ 時間：1992年印刷
■ 附錄：1993年是癸酉之年年間行慶迎新的1993年 癸酉年十二月十二日 農曆庚辰年間

楊國台版印年畫集 1993 中華民國八十二年
CALENDAR

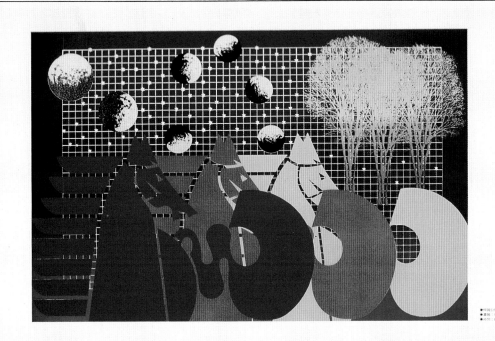

■ 財團法人年印行畫 畫
■ 畫面：大約120×90(55cm×126cm有)
■ 時間：1994年印刷行

楊國台版印年畫集

1

設　計　者／楊勝雄
企　　　劃／綠手指文化事業有限公司
設計公司／綠手指文化事業有限公司
主　　　題／朱宗慶樂團年度音樂會
尺　　　寸／76×52cm
年　　　份／1989
攝　　　影／范毅舜
廣　主　主／朱宗慶打擊樂團

2

設　計　者／楊勝雄
企　　　劃／綠手指文化事業有限公司
設計公司／綠手指文化事業有限公司
主　　　題／朱宗慶打擊樂團冬季巡演
尺　　　寸／76×52cm
年　　　份／1992
攝　　　影／劉美津
廣　告　主／朱宗慶打擊樂團

3

設　計　者／楊勝雄
企　　　劃／綠手指文化事業有限公司
設計公司／綠手指文化事業有限公司
主　　　題／兒童音樂節
尺　　　寸／76×52cm
年　　　份／1994
插　　　畫／楊勝雄
廣　主　主／朱宗慶打擊樂團

4

設　計　者／楊勝雄
企　　　劃／綠手指文化事業有限公司
設計公司／綠手指文化事業有限公司
主　　　題／音樂劇場海報
尺　　　寸／76×52cm
年　　　份／1992
藝術指導／楊勝雄
插　　　畫／楊勝雄
廣　告　主／朱宗慶打擊樂團

5

設　計　者／楊勝雄
企　　　劃／綠手指文化事業有限公司
設計公司／綠手指文化事業有限公司
主　　　題／朱宗慶樂團巡迴公演
尺　　　寸／76×52cm
年　　　份／1991
插　　　畫／楊勝雄
廣　主　主／朱宗慶打擊樂團

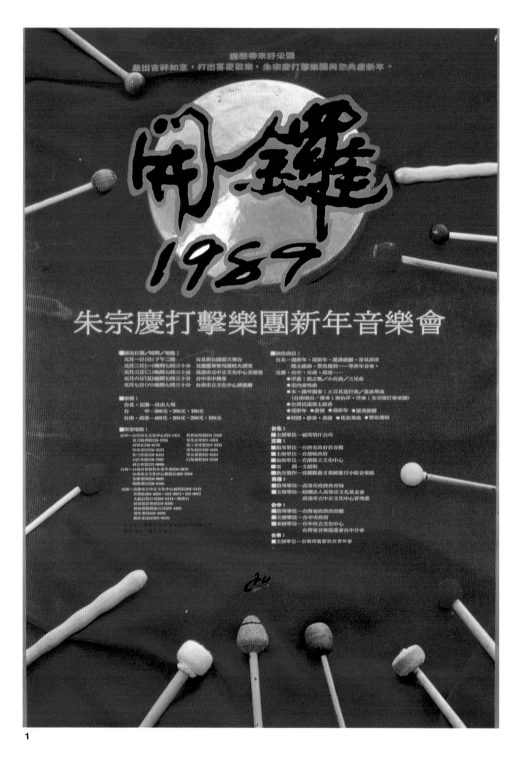

1

2

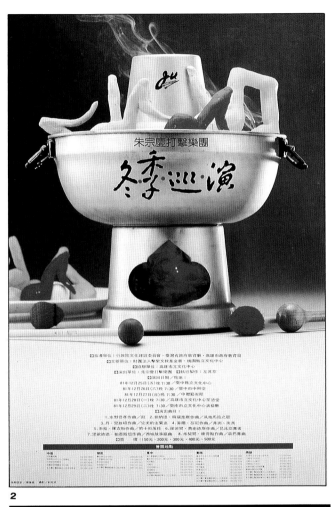

3

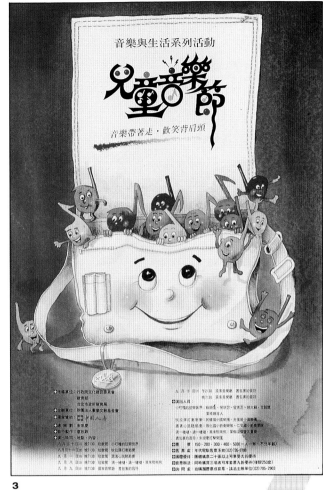

4

5

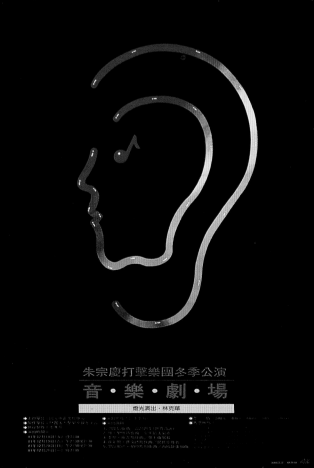

1

設 計 者／楊勝雄
企　　劃／綠手指文化事業有限公司
設計公司／綠手指文化事業有限公司
主　　題／兒童音樂會海報
尺　　寸／76×52cm
年　　份／1992
插　　畫／楊勝雄
廣 告 主／朱宗慶打擊樂團

2

設 計 者／楊勝雄
主　　題／音樂夏令營招生海報
尺　　寸／76×52cm
年　　份／1990
攝　　影／蘇金來
廣 告 主／台灣省立交響樂團

3

設 計 者／楊勝雄
主　　題／輕歌劇〝花田又錯〞海報
尺　　寸／76×52cm
年　　份／1989
插　　畫／楊勝雄
廣 主 主／台北愛樂文基金會

4

設 計 者／楊勝雄
主　　題／兒童音樂劇（彼得與狼）
尺　　寸／76×52cm
年　　份／1989
插　　畫／湯大純
廣 告 主／國立中正文化中心

5

設 計 者／楊勝雄
企　　劃／綠手指文化事業有限公司
設計公司／綠手指文化事業有限公司
主　　題／台南家專〝法國之夜〞
尺　　寸／76×52cm
年　　份／1992
插　　畫／楊勝雄
廣 主 主／台南家專音樂科

1

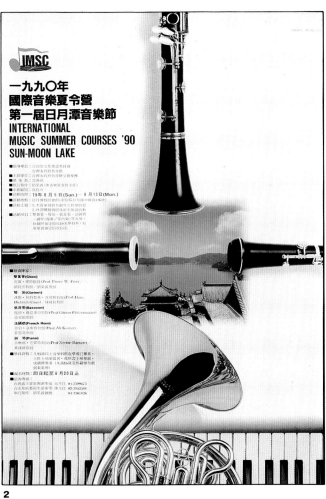

2

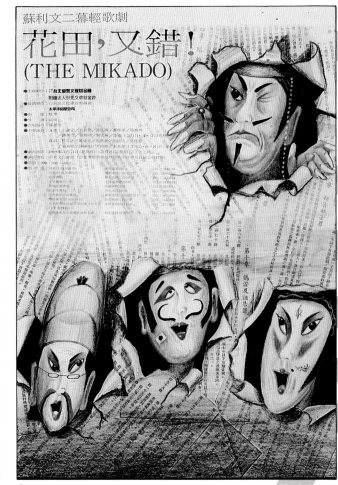

3

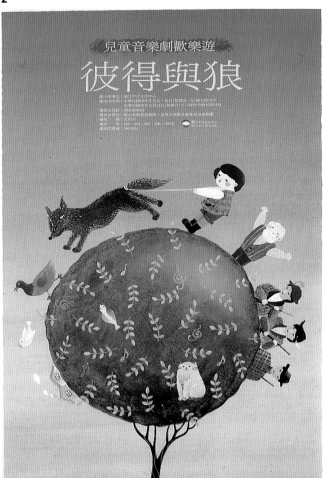

4

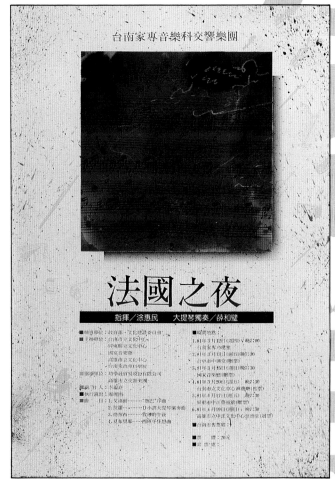

5

POSTER DESIGN

1

設 計 者／楊勝雄
企　　劃／綠手指文化事業有限公司
設計公司／綠手指文化事業有限公司
主　　題／北伊大鋼鼓樂團公演
尺　　寸／76×52cm
年　　份／1992
攝　　影／何樹金
廣 主 主／朱宗慶打擊樂團

2

設 計 者／楊勝雄
企　　劃／綠手指文化事業有限公司
設計公司／綠手指文化事業有限公司
主　　題／中國民俗之夜
尺　　寸／76×52cm
年　　份／1991
廣 告 主／文化建設委員會

3

設 計 者／楊勝雄
企　　劃／綠手指文化事業有限公司
設計公司／綠手指文化事業有限公司
主　　題／小西園掌中劇團法國公演
尺　　寸／60×40cm
年　　份／1994
廣 告 主／文化建設委員會

4

設 計 者／楊勝雄
企　　劃／綠手指文化事業有限公司
設計公司／綠手指文化事業有限公司
主　　題／兒童音樂會〝快樂音樂屋〞
尺　　寸／76×52cm
年　　份／1993
插　　畫／楊勝雄
廣 主 主／朱宗慶打擊樂團

5

設 計 者／楊勝雄
企　　劃／綠手指文化事業有限公司
設計公司／綠手指文化事業有限公司
主　　題／朱宗慶音樂教室招生海報
尺　　寸／76×40cm
年　　份／1992
插　　畫／楊勝雄
廣 主 主／翰力文化公司

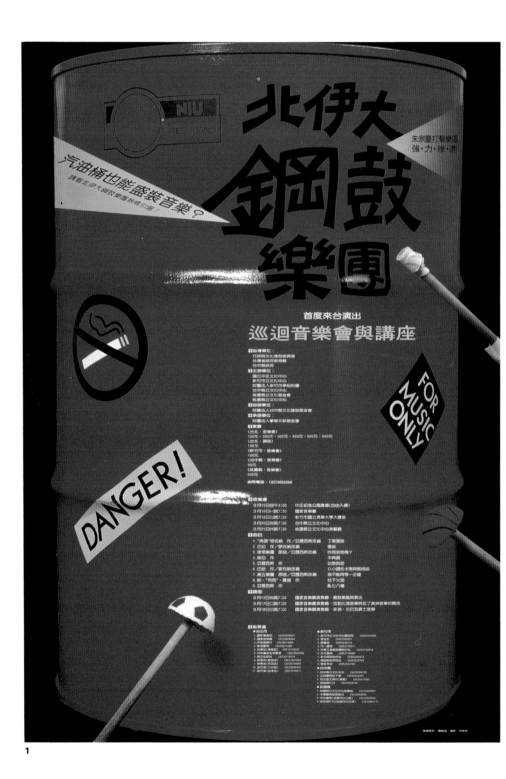

1

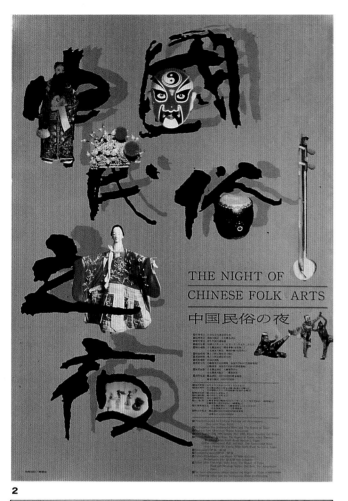

2

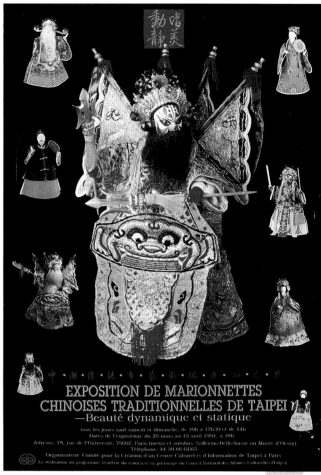

3

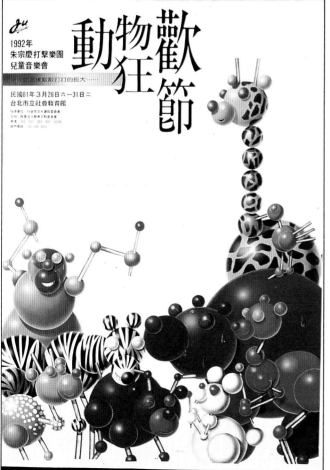

4

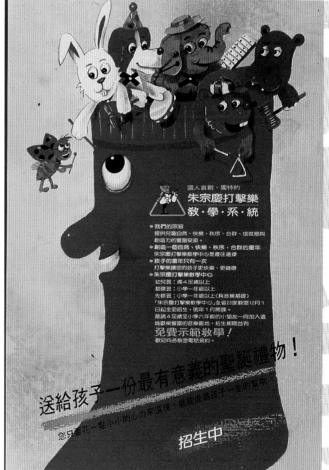

5

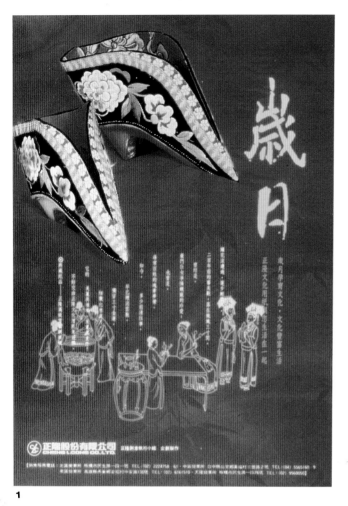

1

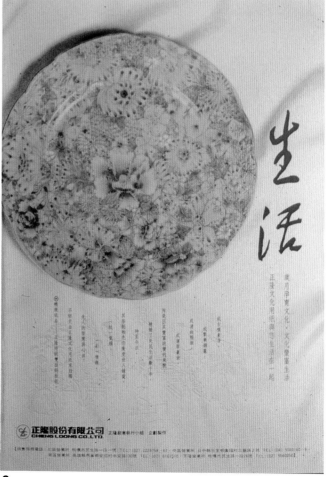

1 2 3

設 計 者／陳曉慧
企　　劃／正隆創意執行小組
設計公司／正隆創意執行小組
主　　題／歲月、文化、生活
尺　　寸／23cm×35cm
年　　份／1993
藝術指導／黃宗超
文　　案／黃宗超
攝　　影／藝土廣告設計攝影有限公司
插　　畫／黃宗超
廣 告 主／正隆股份有限公司

4

設 計 者／馮健華
主　　題／八○新象—雙年競賽典藏作品展
尺　　寸／2K
年　　份／1991
創意指導／馮健華
藝術指導／馮健華
廣 告 主／台北市立美術館

3

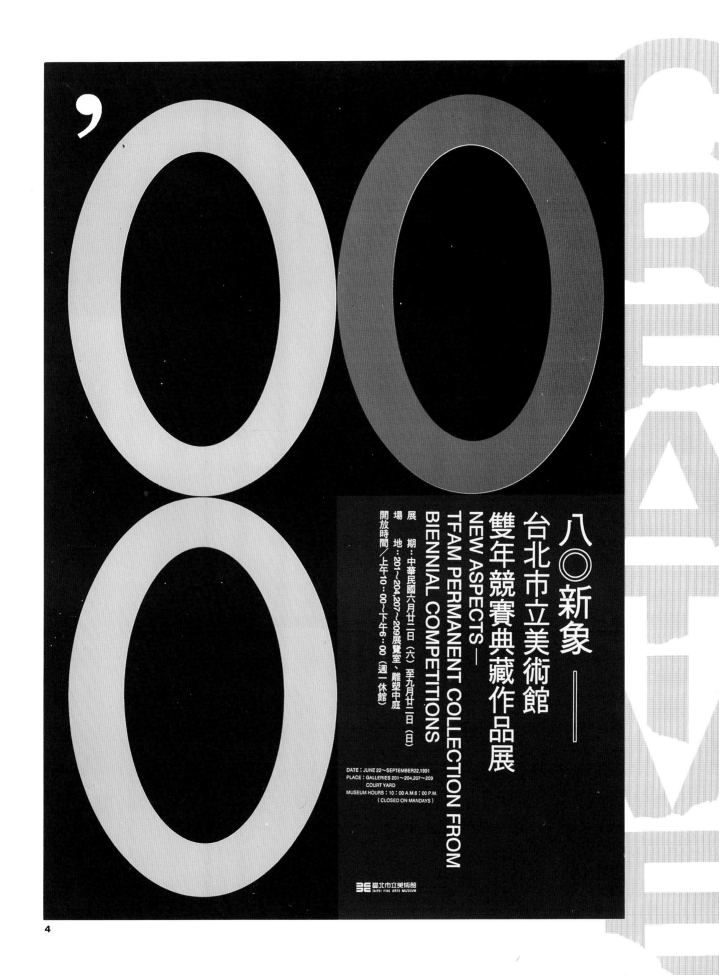

八〇新象——
台北市立美術館
雙年競賽典藏作品展
NEW ASPECTS—
TFAM PERMANENT COLLECTION FROM
BIENNIAL COMPETITIONS

展　期：中華民國六月廿二日（六）至九月廿二日（日）
場　地：201～204,207～209展覽室、雕塑中庭
開放時間／上午10：00～下午6：00（週一休館）

DATE：JUNE 22～SEPTEMBER22,1991
PLACE：GALLERIES 201～204,207～209
COURT YARD
MUSEUM HOURS：10：00 A.M.6：00 P.M.
（CLOSED ON MANDAYS）

台北市立美術館
TAIPEI FINE ARTS MUSEUM

4

POSTER DESIGN

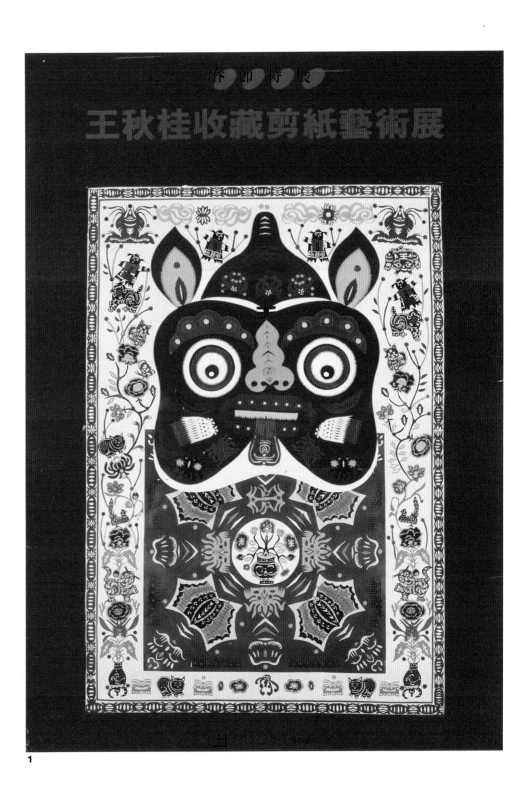

1

1
設 計 者／陸美娟
設計公司／省立美術館
主　　題／王秋桂收藏剪紙藝術展
尺　　寸／52×75cm
年　　份／1991

2
設 計 者／陸美娟
設計公司／省立美術館
主　　題／80年2、3月份展覽海報
尺　　寸／52×75cm
年　　份／1991

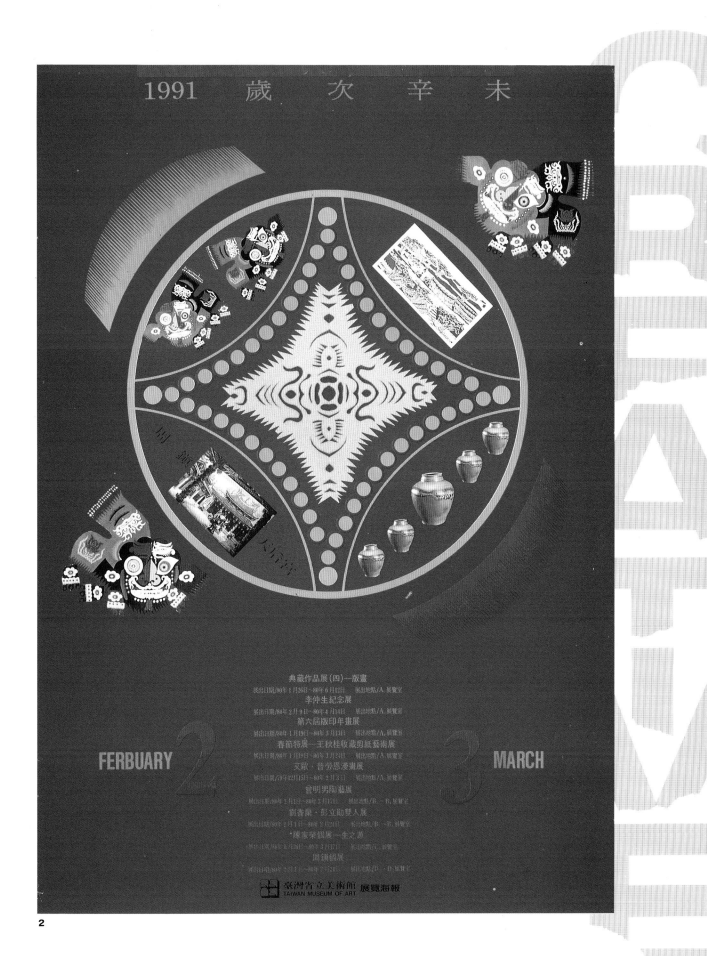

1991 歲次辛未

典藏作品展(四)—版畫
展出日期/80年1月26日~80年6月12日　展出地點/A 展覽室
李仲生紀念展
展出日期/80年2月9日~80年4月14日　展出地點/A 展覽室
第六屆版印年畫展
展出日期/80年1月19日~80年3月13日　展出地點/A 展覽室
春節特展—王秋桂收藏剪紙藝術展
展出日期/80年1月19日~80年3月29日　展出地點/A 展覽室
艾紫‧普勞恩漫畫展
展出日期/79年12月15日~80年2月3日　展出地點/A 展覽室
曾明男陶藝展
展出日期/80年3月1日~80年3月17日　展出地點/B、H 展覽室
劉香蘭‧彭立勛雙人展
展出日期/80年2月1日~80年2月21日　展出地點/B、F 展覽室
陳家榮個展—一生之源
展出日期/80年1月26日~80年3月11日　展出地點/F 展覽室
周鍊個展
展出日期/80年2月1日~80年2月24日　展出地點/D、G 展覽室

FERBUARY 2　3 MARCH

臺灣省立美術館 展覽海報
TAIWAN MUSEUM OF ART

1

設 計 者／陸美娟
設計公司／省立美術館
主　　題／人類、文化、藝術專題演講
尺　　寸／52×75cm
年　　份／1991

2

設 計 者／馮健華
主　　題／台北市立美術館八週年館慶
尺　　寸／2K
年　　份／1991
創意指導／馮健華
藝術指導／馮健華
廣 告 主／台北市立美術館

3

設 計 者／陸美娟
設計公司／十字軍建築設計
主　　題／水稻之歌（II）
尺　　寸／52×75cm
年　　份／1992
創意指導／趙力行
藝術指導／趙力行
廣 告 主／十字軍建築設計

4

設 計 者／ALONE CHAN
企　　劃／九歌出版社
設計公司／ALONE CHAN DESIGN ASSOCIATION
主　　題／鄧琨豔〝流浪的眼睛〞
年　　份／1992
創意指導／ALONE CHAN
藝步指導／ALONE CHAN
廣 告 主／九歌出版社

5

設 計 者／ALONE CHAN
設計公司／ALONE CHAN DESIGN ASSOCIATION
主　　題／母雞帶小鴨
尺　　寸／28.5×60.5cm
創意指導／ALONE CHAN
藝術指導／ALONE CHAN
廣 告 主／麥田出版

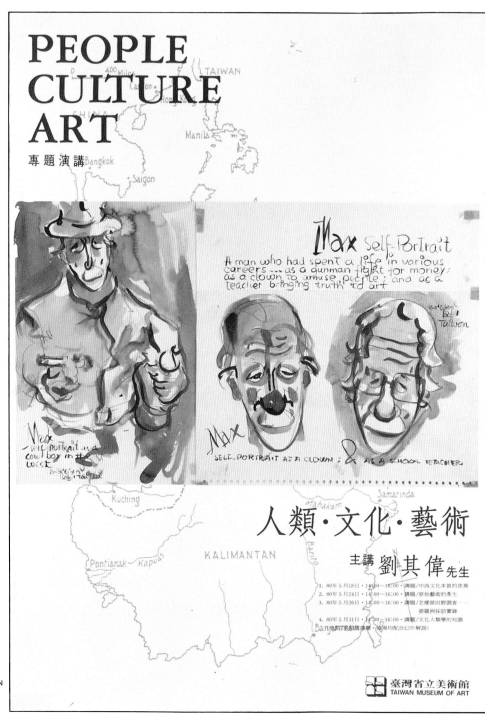

1

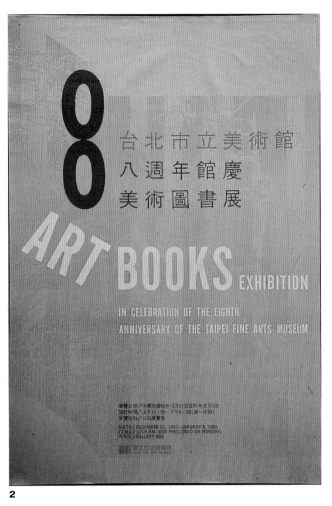

2

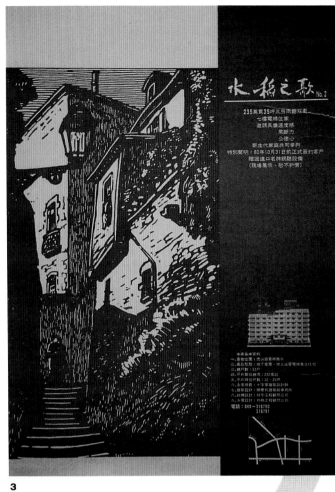

3

4

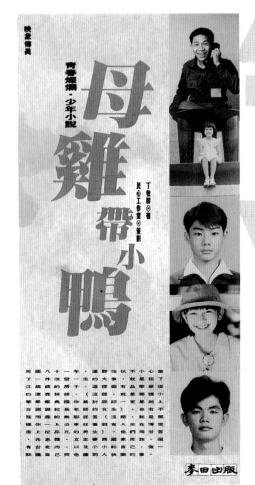

5

1

設 計 者／蔡米珍
設計公司／串門視覺設計工作室
主　　題／'94春季巡廻演奏會海報
尺　　寸／85cm×47cm
年　　份／1994
藝術指導／陳俊銘
攝　　影／史乾佑
廣 告 主／高雄市實驗交響樂團

2

設 計 者／馮健華
主　　題／都市景觀與現代藝術
尺　　寸／2K
年　　份／1991
創意指導／馮健華
藝術指導／馮健華
廣 告 主／台北市立美術館

3

設 計 者／馮健華
主　　題／羅丹雕塑展
尺　　寸／2K
創意指導／馮健華
藝術指導／馮健華
廣 告 主／台北市立美術館

4

設 計 者／馮健華
主　　題／歲月山河‧歲月人生
尺　　寸／2K
年　　份／1991
創意指導／馮健華
藝術指導／馮健華
廣 告 主／台北市立美術館

5

設 計 者／陸美娟
設計公司／省立美術館
主　　題／慶祝3週年館慶海報
尺　　寸／52×75cm
年　　份／1991

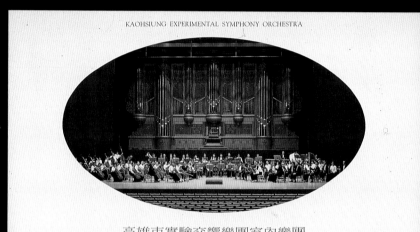

KAOHSIUNG EXPERIMENTAL SYMPHONY ORCHESTRA

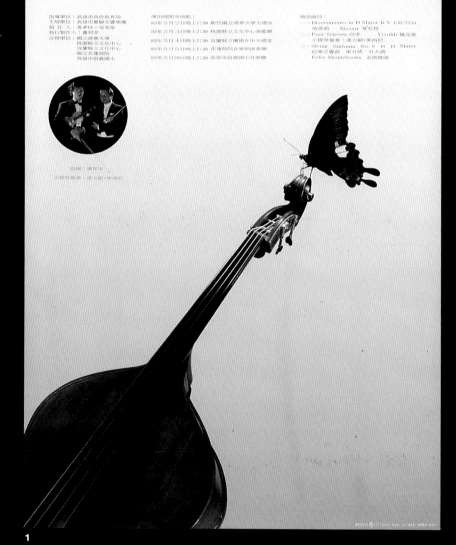

高雄市實驗交響樂團室內樂團
1994 春季巡廻演奏「孟德爾頌絃樂交響曲」

1

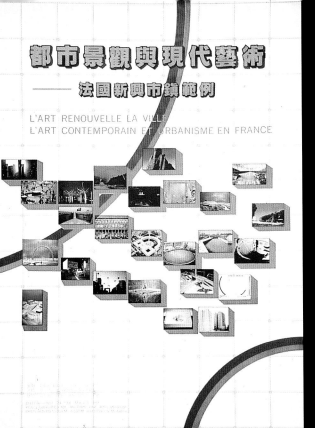

都市景觀與現代藝術
——法國新興市鎮範例

L'ART RENOUVELLE LA VILLE
L'ART CONTEMPORAIN ET URBANISME EN FRANCE

臺北市立美術館

羅丹雕塑展
RODIN : SCULPTURE

SUPERVISED BY:
Ministry of Foreign Affairs
Ministry of Education
Council For Cultural Planning
& Development, Executive Yuan, R.O.C.
Government Information Office
Taipei City Government

SPONSORED BY

ORGANIZED BY
A. Rodin

France

DATE: JUNE 12 - JULY 16, 1991
OPEN HOURS: 10:00 AM - 6:00 PM
(CLOSED ON MONDAYS)
PLACE: GALLERY 101.102

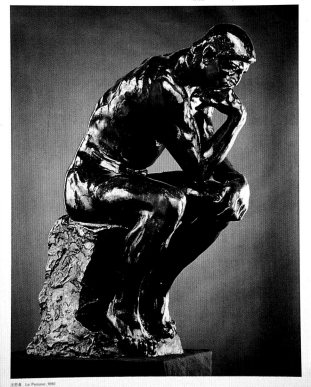

沈思者　Le Penseur, 1880

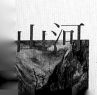

歲月　人生

歲月山河·歲月人生
——典藏品特展
TFAM'S PERMANENT COLLECTION EXHIBITION

1.典藏品特展（I）－歲月山河　　　2.典藏品特展（II）－歲月人生
時間：79年11月3日～80年3月24日　　時間：79年11月17日～80年3月17日
地點：302～311室　　　　　　　　地點：201～204,207～209室
開放時間：上午10:00～下午6:00(週一休館)　開放時間：上午10:00～下午6:00(週一休館)

1.TFAM PERMANENT COLLECTION (I)　　2.TFAM PERMANENT COLLECTION (II)
LANDSCAPE PAINTING　　　　　　　FIGURE PAINTING
DATE: NOVEMBER 3, 1990—MARCH 24, 1991　DATE: DECEMBER 17, 1990—MARCH 17, 1991
PLACE: GALLERIES 302~311　　　　　PLACE: GALLERIES 201~204,207~209

OPEN HOURS: 10:00am~6:00pm (CLOSED ON MONDAY)　OPEN HOURS: 10:00am~6:00pm (CLOSED ON MONDAY)

臺北市立美術館
TAIPEI FINE ARTS MUSEUM

薪傳　臺灣省立美術館慶祝開館三週年　創新
THE 3rd ANNIVERSARY OF
THE TAIWAN MUSEUM OF ART

臺灣省立美術館
TAIWAN MUSEUM OF ART

1

設 計 者／陸美娟
企　　劃／姜樂靜、楊偉林
設計公司／十字軍建築設計
主　　題／游方集建築設計展（Ｉ）
尺　　寸／52×75cm
年　　份／1991
創意指導／趙力行
藝術指導／趙力行
文　　案／趙力行
廣 告 主／十字軍建築設計

2

設 計 者／陸美娟
企　　劃／姜樂靜、楊偉林
設計公司／十字軍建築設計
主　　題／游方集建築展（ＩＩ）
尺　　寸／52×75cm
年　　份／1991
創意指導／趙力行
藝術指導／趙力行
文　　案／趙力行
廣 告 主／十字軍建築設計

3

設 計 者／藍文郁
主　　題／蘇拉吉回顧展
尺　　寸／2K
年　　份／1994
創意指導／藍文郁
藝術指導／藍文郁
廣 告 主／台北市立美術館

4

設 計 者／蘇建源
設計公司／新生態藝術環境
主　　題／月光
尺　　寸／對開
年　　份／1993
廣 告 主／台南家專

5

設 計 者／馮健華
主　　題／紐約建築1970〜1990
尺　　寸／2K
年　　份／1990
藝術指導／馮健華
廣 告 主／台北市立美術館

1

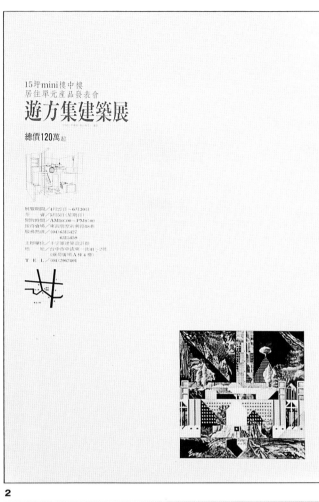

2

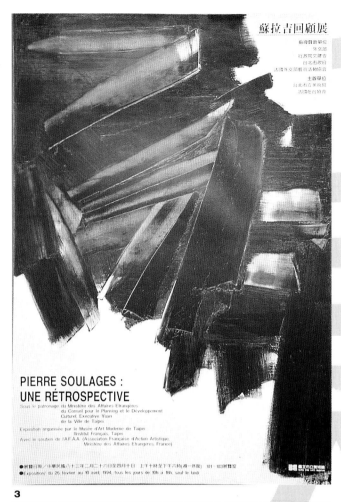

3

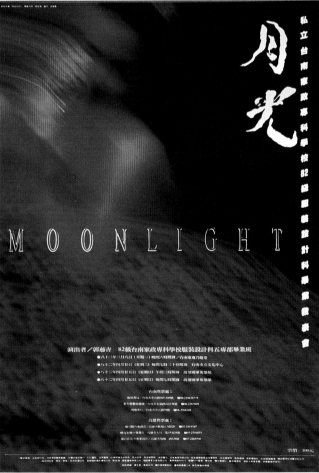

4

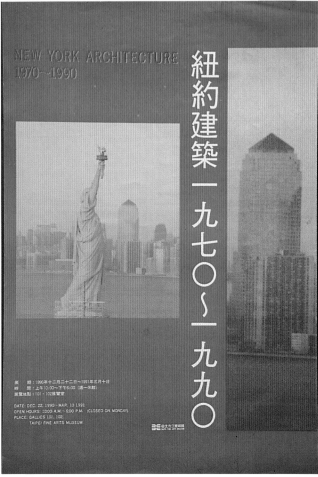

5

POSTER DESIGN

1

設 計 者／馮健華
主　　題／台北市第二十屆美展
尺　　寸／2K
年　　份／1993
創意指導／馮健華
藝術指導／馮健華
廣 告 主／台北市立美術館

2

設 計 者／蘇建源
設計公司／新生態藝術環境
主　　題／台灣女性文化觀察
尺　　寸／對開
年　　份／1994
創意指導／蘇建源
藝術指導／蘇建源

3

設 計 者／馮健華
主　　題／台灣建築攝影展
尺　　寸／2K
創意指導／馮健華
藝術指導／馮健華
廣 告 主／台北市立美術館

4

設 計 者／馮健華
主　　題／我們的時代攝影展
尺　　寸／2K
年　　份／1992
創意指導／馮健華
藝術指導／馮健華
廣 告 主／台北市立美術館

1

台北市第二十屆美展

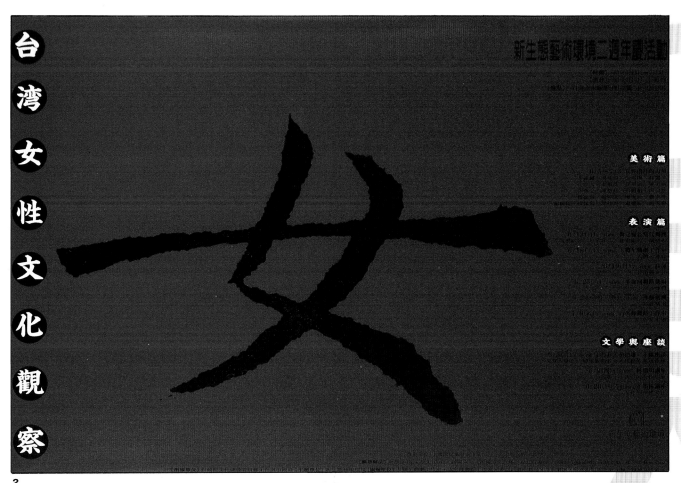

台湾女性文化観察

2

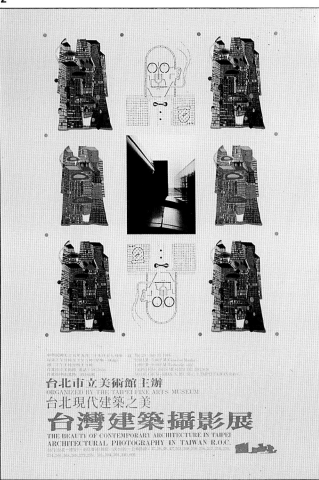

台北市立美術館主辦
ORGANIZED BY THE TAIPEI FINE ARTS MUSEUM
台北現代建築之美
台灣建築攝影展
THE BEAUTY OF CONTEMPORARY ARCHITECTURE IN TAIPEI
ARCHITECTURAL PHOTOGRAPHY IN TAIWAN R.O.C.

3

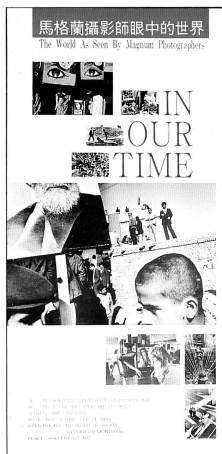

馬格蘭攝影師眼中的世界
The World As Seen By Magnum Photographers

IN OUR TIME

我們的時代攝影展

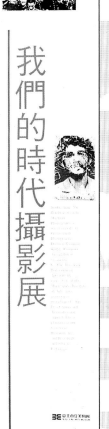

4

POSTER DESIGN

1

設 計 者／藍文郁
主　　題／60年代台灣現代版畫展
尺　　寸／2K
年　　份／1993
創意指導／藍文郁
藝術指導／藍文郁
廣 告 主／台北市立美術館

2

設 計 者／藍文郁
主　　題／1992台北現代美術雙年展
尺　　寸／2K
年　　份／1992
創意指導／藍文郁
藝術指導／藍文郁
廣 告 主／台北市立美術館

3

設 計 者／藍文郁
主　　題／阿雷欽斯基版畫回顧展
尺　　寸／2K
年　　份／1992
創意指導／藍文郁
藝術指導／藍文郁
廣 告 主／台北市立美術館

4

設 計 者／馮健華
主　　題／尼斯地區當地藝術展
尺　　寸／2K
年　　份／1990
創意指導／馮健華
藝術指導／馮健華
廣 告 主／台北市立美術館

5

設 計 者／馮健華
主　　題／德國曼海敏美術訊息展
尺　　寸／2K
年　　份／1991
創意指導／馮健華
藝術指導／馮健華
廣 告 主／台北市立美術館

6

設 計 者／馮健華
主　　題／1990中華民國現代美術新展望
尺　　寸／2K
年　　份／1990
創意指導／馮健華
藝術指導／馮健華
廣 告 主／台北市立美術館

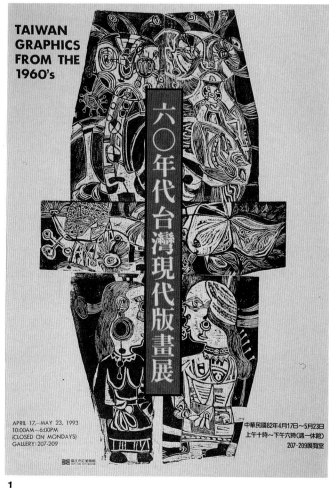

1

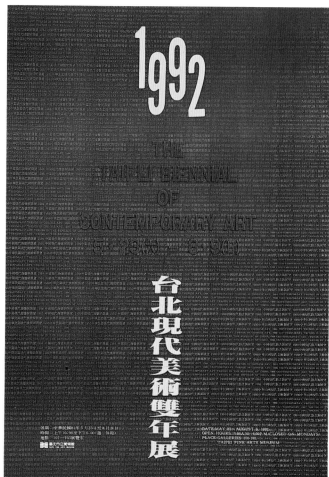

2

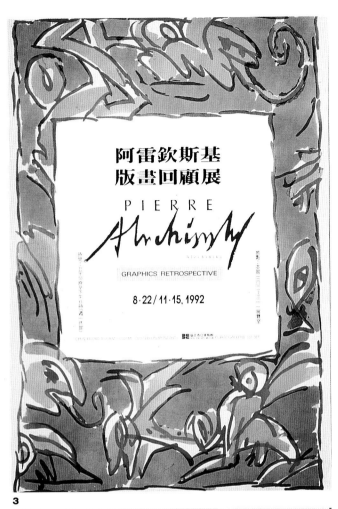

3

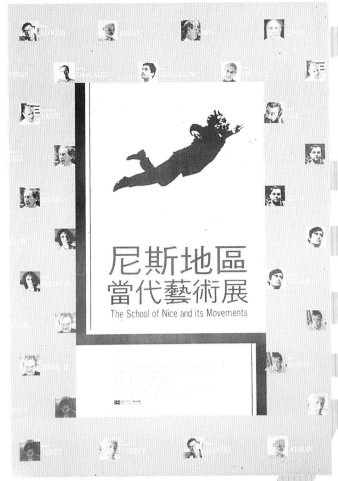

4

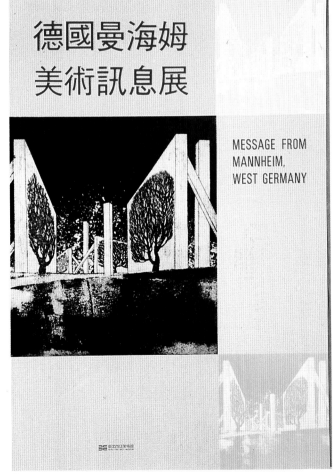

5

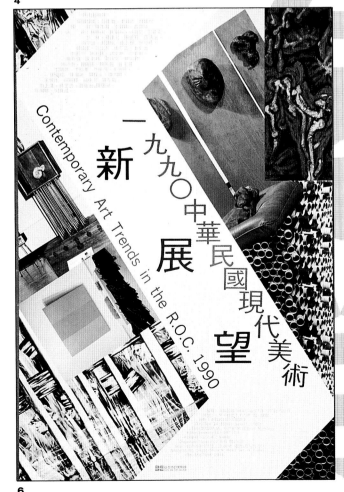

6

POSTER DESIGN

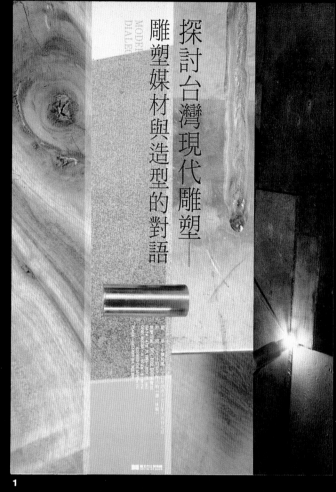

1

1
設 計 者／馮健華
主　　題／探討台灣現代雕塑
尺　　寸／2K
年　　份／1993
創意指導／馮健華
藝術指導／馮健華
廣 告 主／台北市立美術館

2
設 計 者／馮健華
主　　題／貢巴斯與羅德列克
尺　　寸／2K
年　　份／1991
創意指導／馮健華
藝術指導／馮健華
廣 告 主／台北市立美術館

3
設 計 者／馮健華
主　　題／米羅的夢幻世界
尺　　寸／2K
年　　份／1992
創意指導／馮健華
藝術指導／馮健華
廣 告 主／台北市立美術館

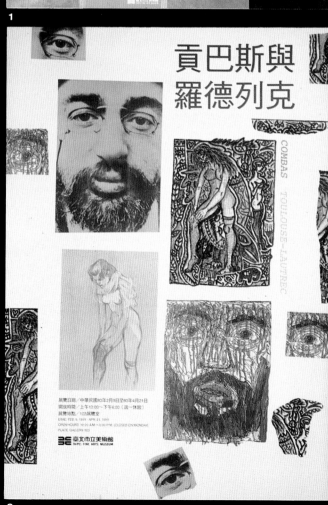

2

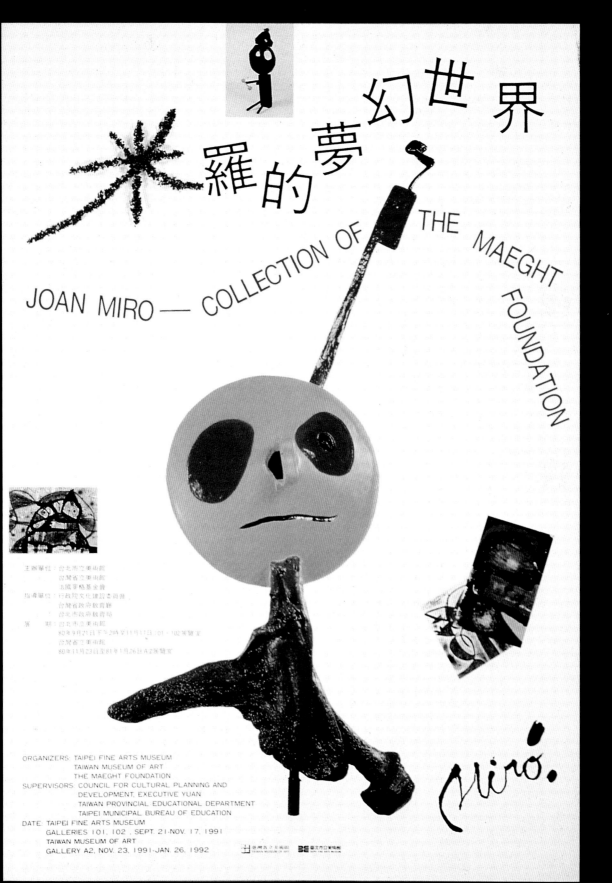

JOAN MIRO — COLLECTION OF THE MAEGHT FOUNDATION

ORGANIZERS: TAIPEI FINE ARTS MUSEUM
 TAIWAN MUSEUM OF ART
 THE MAEGHT FOUNDATION
SUPERVISORS: COUNCIL FOR CULTURAL PLANNING AND
 DEVELOPMENT, EXECUTIVE YUAN
 TAIWAN PROVINCIAL EDUCATIONAL DEPARTMENT
 TAIPEI MUNICIPAL BUREAU OF EDUCATION
DATE: TAIPEI FINE ARTS MUSEUM
 GALLERIES 101, 102 , SEPT. 21-NOV. 17, 1991
 TAIWAN MUSEUM OF ART
 GALLERY A2, NOV. 23, 1991-JAN. 26, 1992

POSTER DESIGN

1

設 計 者／馮健華
主　　題／延續與斷裂
尺　　寸／2K
年　　份／1992
創意指導／馮健華
藝術指導／馮健華
廣 告 主／台北市立美術館

2

設 計 者／馮健華
主　　題／比利時當代藝術展
尺　　寸／2K
年　　份／1991
創意指導／馮健華
藝術指導／馮健華
廣 告 主／台北市立美術館

3

設 計 者／馮健華
主　　題／包浩斯1919～1933
尺　　寸／2K
年　　份／1989
創意指導／馮健華
藝術指導／馮健華
廣 告 主／台北市立美術館

4

設 計 者／馮健華
主　　題／台灣美術新風貌
尺　　寸／2K
年　　份／1993
創意指導／馮健華
藝術指導／馮健華
廣 告 主／台北市立美術館

5

設 計 者／馮健華
主　　題／1989水墨畫創新展
尺　　寸／2K
年　　份／1989
創意指導／馮健華
藝術指導／馮健華
廣 告 主／台北市立美術館

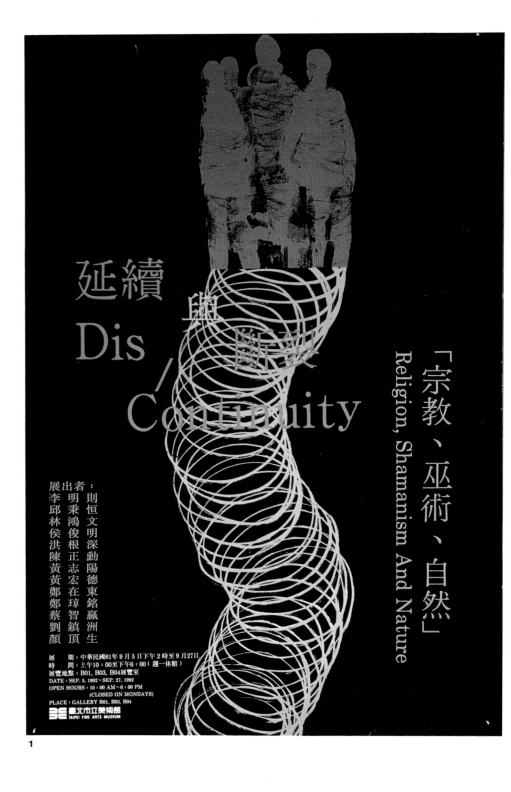

1

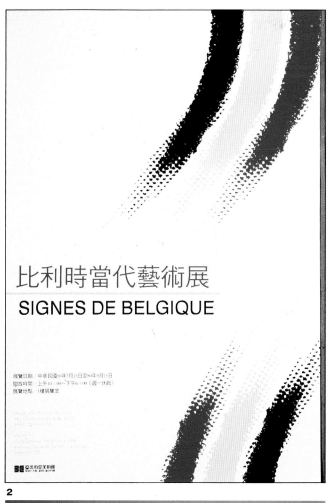

比利時當代藝術展
SIGNES DE BELGIQUE

展覽日期：中華民國80年2月13日至80年9月15日
開放時間：上午10：00～下午6：00（週一休館）
展覽地點：1樓展覽室

2

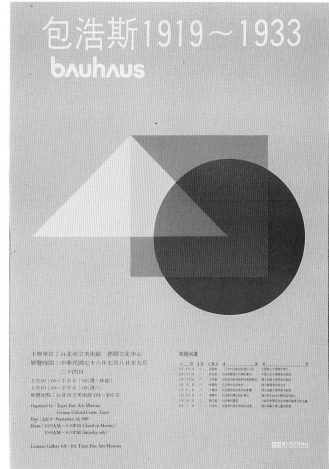

包浩斯1919～1933
bauhaus

主辦單位：台北市立美術館　德國文化中心
展覽時間：中華民國七十八年七月八日至九月
二十四日
上午10：00～下午6：00（週一休館）
上午10：00～下午8：00（週六）
展覽地點：台北市立美術館101～103室
Organized by：Taipei Fine Arts Museum
German Cultural Centre, Taipei
Date：July 8～September 24, 1989
Hours：10:00AM～6:00PM (Closed on Monday)
10:00AM～8:00PM (Saturday only)

Location：Gallery 101～103, Taipei Fine Arts Museum

3

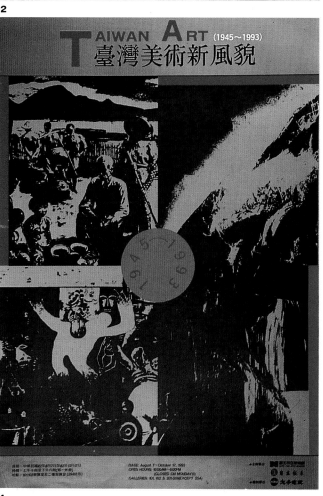

TAIWAN ART (1945～1993)
臺灣美術新風貌

DATE：August 7～October 17, 1993
OPEN HOUSE 10:00AM～6:00PM
(CLOSED ON MONDAYS)
GALLERIES 101, 102 & 103-206(EXCEPT 204)

4

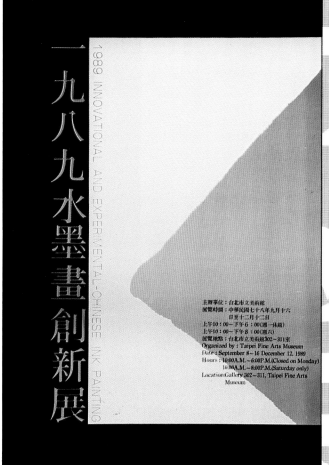

一九八九水墨畫創新展
1989 INNOVATIONAL AND EXPERIMENTAL CHINESE INK PAINTING

主辦單位：台北市立美術館
展覽時間：中華民國七十八年九月十六
日至十二月十二日
上午10：00～下午6：00（週一休館）
上午10：00～下午8：00（週六）
展覽地點：台北市立美術館302～311室
Organized by：Taipei Fine Arts Museum
Date：September 8～16 December 12, 1989
Hours：10:00A.M.～6:00P.M.(Closed on Monday)
10:00A.M.～8:00P.M.(Saturday only)
Location:Gallery 302～311, Taipei Fine Arts
Museum

5

POSTER DESIGN

台北市
第十五屆美展
THE 15TH
TAIPEI ANNUAL
ARTS COMPETITION

主辦單位：台北市政府
承辦單位：台北市政府教育局
執行單位：台北市立美術館
展覽日期：民國77年6月18日～8月27日止
開放時間：
上午10：00～下午6：00(週一休息)
上午10：00～下午8：00(週六)
地址：台北市中山北路三段181號
TEL：5957656
DATE:JUNE 18,～AUGUST 27, 1988
OPEN HOURS:
10:00 A.M.～6:00P.M.(CLOSED ON MONDAYS)
ADDRESS:
181 CHUNG-SHAN N. RD.
SEC. 3. TAIPEI TAIWAN
R.O.C.
臺北市立美術館
TAIPEI FINE ARTS MUSEUM

15

1

1

設　計　者／馮健華
主　　　題／台北市第十五屆美展
尺　　　寸／2K
年　　　份／1988
創意指導／馮健華
藝術指導／馮健華
廣　告　主／台北市立美術館

2

設　計　者／馮健華
主　　　題／台北市第十七屆美展
尺　　　寸／2K
年　　　份／1990
創意指導／馮健華
藝術指導／馮健華
廣　告　主／台北市立美術館

3

設　計　者／馮健華
主　　　題／台北市第十八屆美展
尺　　　寸／2K
年　　　份／1991
創意指導／馮健華
藝術指導／馮健華
廣　告　主／台北市立美術館

4

設　計　者／馮健華
主　　　題／現代藝術的遇合
尺　　　寸／2K
年　　　份／1991
創意指導／馮健華
藝術指導／馮健華
廣　告　主／台北市立美術館

5

設　計　者／馮健華
主　　　題／台北市第十九屆美展
尺　　　寸／2K
年　　　份／1992
創意指導／馮健華
藝術指導／馮健華
廣　告　主／台北市立美術館

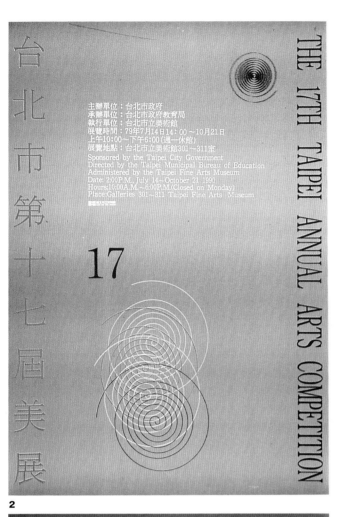

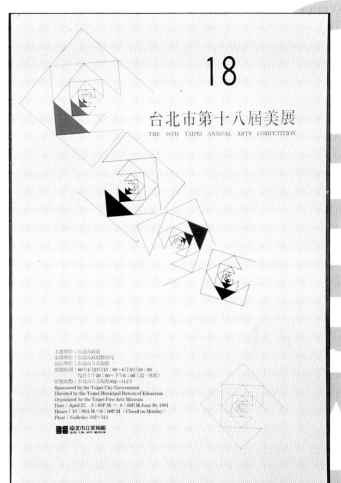

台北市第十七屆美展

THE 17TH TAIPEI ANNUAL ARTS COMPETITION

17

主辦單位：台北市政府
承辦單位：台北市政府教育局
執行單位：台北市立美術館
展覽時間：79年7月14日14：00～10月21日
上午10：00～下午6：00（週一休館）
展覽地點：台北市立美術館301～311室
Sponsored by the Taipei City Government
Directed by the Taipei Municipal Bureau of Education
Administered by the Taipei Fine Arts Museum
Date: 2:00P.M. July 14～October 21 1990
Hours:10:00A.M.～6:00P.M.(Closed on Monday)
Place:Galleries 301～311 Taipei Fine Arts Museum

18

台北市第十八屆美展
THE 18TH TAIPEI ANNUAL ARTS COMPETITION

主辦單位：台北市政府
承辦單位：台北市政府教育局
執行單位：台北市立美術館
展覽時間：80年4月27日15：00～6月30日18：00
每日上午10：00～下午6：00（週一休館）
展覽地點：台北市立美術館302～311室
Sponsored by the Taipei City Government
Directed by the Taipei Municipal Bureau of Education
Organized by the Taipei Fine Arts Museum
Date：April 27, 3：00P.M.～6：00P.M.June 30, 1991
Hours：10：00A.M.～6：00P.M.（Closed on Monday）
Place：Galleries 302～311

2

3

台北 TAIPEI　紐約 NEW YORK

現代藝術的遇合
CONFRONTATION OF MODERNISM

策劃單位：行政院文化建設委員會
主辦單位：台北市立美術館
SPONSORED BY THE COUNCIL FOR CULTURAL PLANNING & DEVELOPMENT, EXECUTIVE YUAN, R.O.C.
ORGANIZED BY THE TAIPEI FINE ARTS MUSEUM

19

國畫　油畫　水彩　書法　雕塑　版畫　陶藝　設計與工藝　攝影

台北市第十九屆美展
THE 19TH TAIPEI ANNUAL ARTS COMPETITION

開幕日期：中華民國81年5月25日下午3時正
OPENING EXHIBITION:3:00 P.M. May 25, 1992
展覽期間：81年5月25日～8月16日
DATE:MAY 25, 1992. AUG.16, 1992.
每日上午9：00～下午6：00P.M.（週一休館）
OPEN HOURS:9:00 A.M.～6:00P.M.CLOSED ON MONDAYS.
展覽地點：302～311台北市立美術館
PLACE:GALLERIES 302～311. TAIPEI FINE ARTS MUSEUM.

4

5

POSTER DESIGN

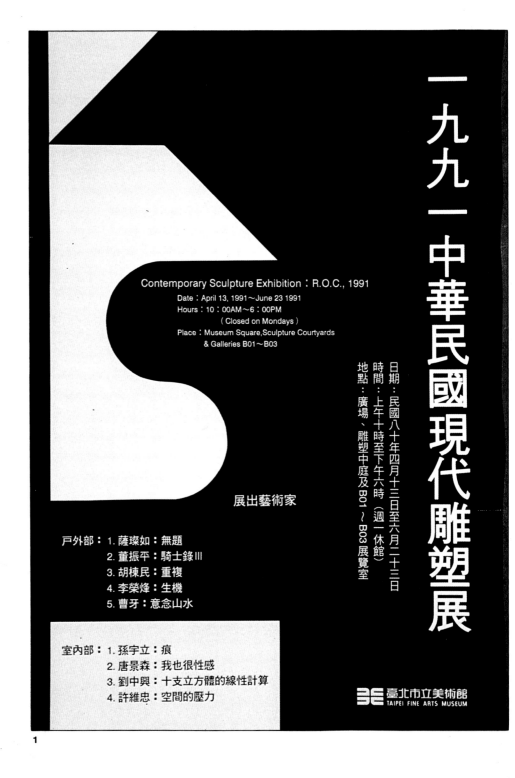

一九九一中華民國現代雕塑展

Contemporary Sculpture Exhibition：R.O.C., 1991

Date：April 13, 1991～June 23 1991
Hours：10：00AM～6：00PM
（Closed on Mondays）
Place：Museum Square,Sculpture Courtyards
& Galleries B01～B03

日期：民國八十年四月十三日至六月二十三日
時間：上午十時至下午六時（週一休館）
地點：廣場、雕塑中庭及B01～B03展覽室

展出藝術家

戶外部：1. 薩璨如：無題
2. 董振平：騎士錄III
3. 胡棟民：重複
4. 李榮烽：生機
5. 曹牙：意念山水

室內部：1. 孫宇立：痕
2. 唐景森：我也很性感
3. 劉中興：十支立方體的線性計算
4. 許維忠：空間的壓力

臺北市立美術館
TAIPEI FINE ARTS MUSEUM

1

1

設 計 者／馮健華
主　　題／1991中華民國現代雕塑展
尺　　寸／2K
年　　份／1991
創意指導／馮健華
藝術指導／馮健華
廣 告 主／台北市立美術館

2

設 計 者／王呈瑞
主　　題／交通大學、應用藝術研究所招生海報
年　　份／1993
創意指導／王呈瑞
藝術指導／王呈瑞
攝　　影／王呈瑞
電腦繪圖／王呈瑞

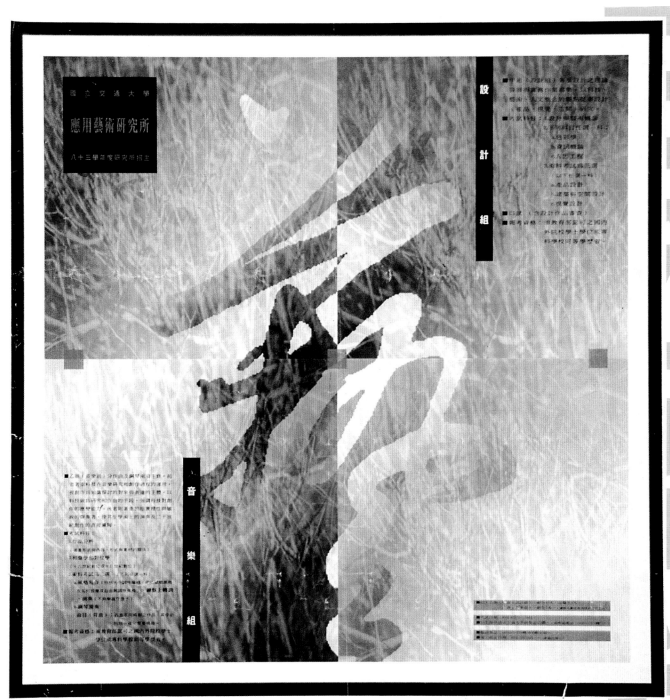

2

POSTER DESIGN

1

設 計 者／馮健華
主　　題／加拿大工藝國際巡迴展
尺　　寸／2K
年　　份／1993
創意指導／馮健華
藝術指導／馮健華
廣 告 主／台北市立美術館

2

設 計 者／馮健華
主　　題／屈胡利的玻璃藝術展
尺　　寸／2K
年　　份／1992
創意指導／馮健華
藝術指導／馮健華
廣 告 主／台北市立美術館

3

設 計 者／馮健華
主　　題／劉其偉作品展
尺　　寸／2K
年　　份／1992
創意指導／馮健華
藝術指導／馮健華
廣 告 主／台北市立美術館

4

設 計 者／馮健華
主　　題／陳其寬七十回顧展
尺　　寸／2K
年　　份／1991
創意指導／馮健華
藝術指導／馮健華
廣 告 主／台北市立美術館

5

設 計 者／馮健華
主　　題／朱沅芷作品展
尺　　寸／2K
年　　份／1992
創意指導／馮健華
藝術指導／馮健華
廣 告 主／台北市立美術館

1

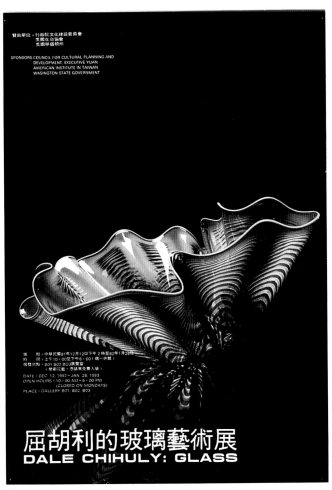

2

屈胡利的玻璃藝術展
DALE CHIHULY: GLASS

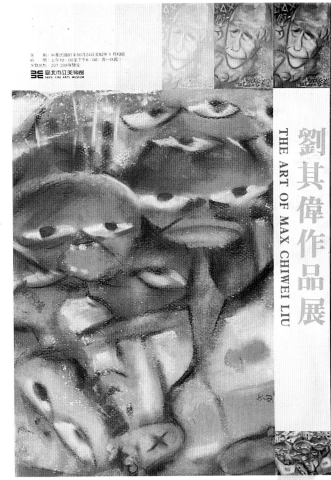

3

劉其偉作品展
THE ART OF MAX CHIWEI LIU

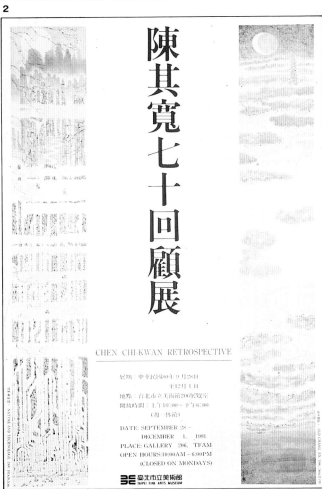

4

陳其寬七十回顧展

CHEN CHI-KWAN RETROSPECTIVE

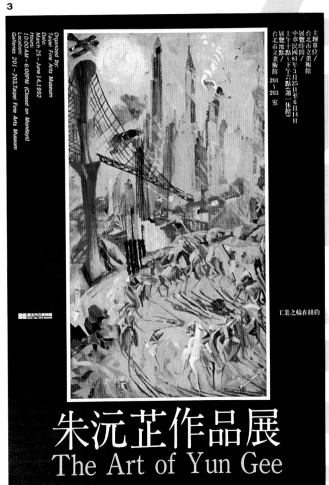

5

朱沅芷作品展
The Art of Yun Gee

POSTER DESIGN

1
設 計 者／蔡米珍
設計公司／串門視覺設計工作室
主 題／高縣婦幼館開幕海報
尺 寸／75cm×47cm
年 份／1993
藝術指導／陳俊銘
插 畫／陳俊銘
廣 告 主／高雄縣政府

2
設 計 者／馮健華
主 題／趙無極回顧展
尺 寸／2K
年 份／1993
創意指導／馮健華
藝術指導／馮健華
廣 告 主／台北市立美術館

3
設 計 者／林宏澤
主 題／1994年會在南區
尺 寸／對開
年 份／1993
創意指導／林宏澤
藝術指導／李宜玟
文 案／黃嬋娥
攝 影／陳義文
廣 告 主／大崗山國際青商會

4
設 計 者／馮健華
主 題／1992水墨畫創新展
尺 寸／2K
年 份／1992
創意指導／馮健華
藝術指導／馮健華
廣 告 主／台北市立美術館

5
設 計 者／蔡米珍
設計公司／串門視覺設計工作室
主 題／高苑專校招生海報
尺 寸／72cm×34.5cm
年 份／1994
藝術指導／陳俊銘
文 案／林嘉俊
攝 影／林育如
廣 告 主／高苑專校

1

2

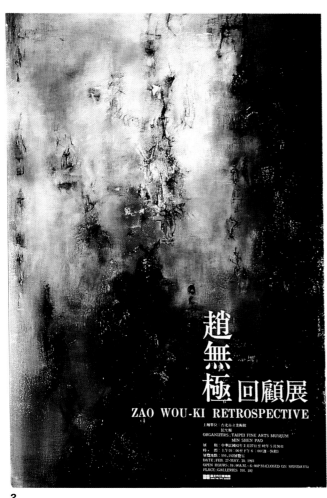

趙
無
極 回顧展

ZAO WOU-KI RETROSPECTIVE

主辦單位：台北市立美術館
民生報
ORGANIZERS : TAIPEI FINE ARTS MUSEUM
MIN SHEN PAO

展　期：中華民國82年2月27日至82年5月30日
時　間：上午10：00至下午6：00(週一休館)
DATE : FEB. 27-MAY. 20, 1993
OPEN HOURS : 10 : 00A.M.- 6 : 00P.M.(CLOSED ON MONDAYS)
展覽地點：101,102展覽室
PLACE : GALLERIES 101, 102

3

青商人
團結心‧鄉土情

擁有三百多年歷史的
岡山籃仔籠會
是昔日農業社會團結的代表
籠，象徵心連心
大崗山青商人
以回歸大自然的心情
熱烈邀請全國青商人
團結在南區
讓鄉土的芬芳
先民的奮鬥
在這裡印證繁榮與純樸
讓我們心連心、手連手
共創青商人更輝煌的歷史

4

一九九二水墨畫創新展

1992 INNOVATIONAL AND EXPERIMENTAL-CHINESE INK PAINTING

臺北市立美術館
TAIPEI FINE ARTS MUSEUM

5

人生有夢，築夢踏實
高苑專校，使你美夢成真

私立高苑工商專科學校
KAO YUAN JR. COLLEGE OF TECHNOLOGY & COMMERCE
校址：高雄縣路竹鄉中山路1827號　電話：(07)6966121～5

1

設 計 者／陳俊銘
主　　題／唐三彩SHOW海報
尺　　寸／60×102cm
年　　份／1989
創意指導／陳俊銘
藝術指導／陳俊銘
插　　畫／陳俊銘・張介凡
廣 告 主／唐彩門藝術中心

2

設 計 者／蔡米珍
企　　劃／串門視覺設計工作室
設計公司／串門視覺設計工作室
主　　題／1993年小提琴pecital海報
尺　　寸／75×48cm
年　　份／1993
創意指導／陳俊銘
藝術指導／陳俊銘
廣 告 主／蕭邦享先生

3

設 計 者／劉建昌
設計公司／串門視覺設計
主　　題／樂育中樂晉樂班發表會海報
尺　　寸／33×72cm
年　　份／1993
創意指導／陳俊銘
藝術指導／陳俊銘
廣 告 主／樂育高中晉樂班

4

設 計 者／蔡米珍
企　　劃／串門視覺設計
設計公司／串門視覺設計
主　　題／巴甫瑞鋼琴獨奏會
尺　　寸／28×60cm
年　　份／1993
創意指導／陳俊銘
藝術指導／陳俊銘
攝　　影／林青如
廣 告 主／寬宏藝術工作室

5

設 計 者／陳俊銘
設計公司／串門視覺設計
主　　題／陳信緣中小提琴演奏會
尺　　寸／36×75cm
年　　份／1993
創意指導／陳俊銘
藝術指導／陳俊銘
廣 告 主／陳信緣先生

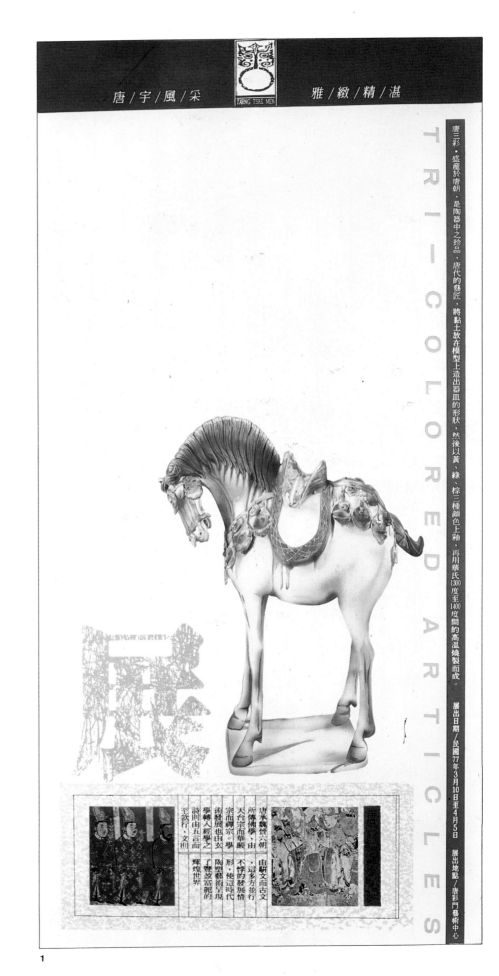

1

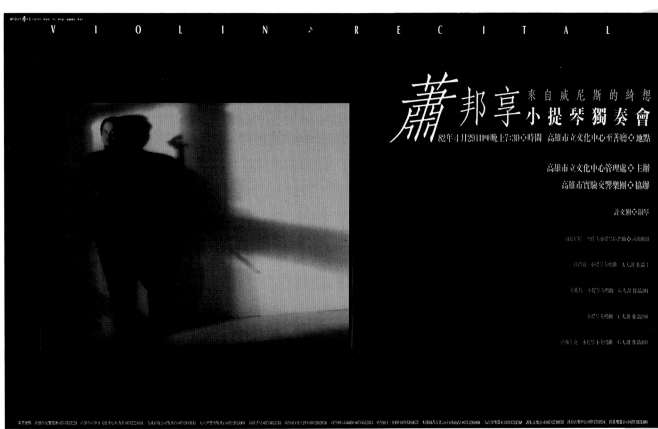

2

3

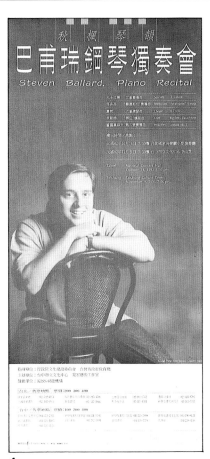

4

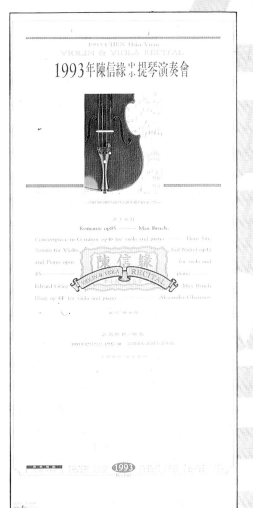

5

設計師資料

POSTER DESIGN

設計師簡介（依筆劃順續排列）

▶ **王呈瑞**
Charlie Wang
1971・2・5　台灣省新竹市
國立交通大學應用藝術研究所設計組・研究生
TEL／(035)330-639
★新竹市世界街99號9樓
TEL／(035)347-850
國立交通大學應用藝術研究所設計組
國立交通大學電子工程系畢業

▶ **王正欽**
Jese
1957・2・2　台灣省台中縣
柏齡設計有限公司傑森創意小組負責人
台北市南京東路5段66巷3弄10號5樓
TEL／(02)753-5878　FAX／(02)753-5877
崑山工專紡織科圖案組畢業
國立藝專肄業

經歷
1979／白獅印刷設計公司・設計
1981／東方廣告公司・設計・課長・AD
1985／聯中廣告公司・AD
1987／聯中廣告公司・GROUP HEAD
1988／美商麥肯廣告公司・AD
1989／成立傑森創意小組

得獎
1993／國家設計月選拔榮獲「優良包裝設計獎」

▶ **王炳南**
Ben Wang
1962・1・6　台北市
歐普設計公司負責人
台北市信義路四段265巷28號5樓之1
TEL／(02)706-5282　FAX／(02)755-3902
★桃園縣龜山鄉龍祥街15號3樓
TEL／(03)904-3156
協和商工美工科畢

經歷：
1980～1982／國華廣告創意部助理設計
1984～1985／英泰廣告AAD
1985～1988／國華廣告統一專戶DIRECTOR
1988～1989／成立A企劃設計工作室
1989／擴編為歐普設計有限公司，任創意總監
1991～1993／中華平面設計協會TGDA創始發起人之一
1993／中國第一屆CI發表會CI專題演講(北京)
1993／時報企業舉辦設計生活講師
1993／聯合報員工教育訓練設計講座講師
1994／中華平面設計協會TGDA第一屆常務理事
1994／21世紀企業新動力「品牌策略」專題演講(深圳)
1994／台中市綜合廣告經營者協會「品牌開發」專題演講

得獎
1979／臺灣省美展設計入選
1979／萬人寫生比賽第四名
1980／臺灣省美展設計佳作
1982／中日噴畫聯展
1986／時報廣告金像獎(統一企業稿)佳作
1988／貿協包裝設計展最佳包裝設計(統一紅茶)
1991／TIDEX '91最佳包裝設計獎(NAC NAC清潔系列)
1991／TIDEX '91最佳會場佈置獎(NAC NAC清潔系列)
1991／『設計在中國展』包裝類優異獎(深圳)(新東陽唐點子系列)
1993／文建會禮品包裝設計展邀請展出
1993／第四屆中國包裝設計展(北京)銅牌獎
1993／'93漢城亞洲包裝設計展邀請展
1994／韓國第二回亞細亞GRAPHIC DESIGN TRIENNALE海報展
1994／奧運百週年紀念郵票及金票設計

▶ **朱自強**
Sa Chi
1968・3・6
太笈視覺設計股份有限公司視覺設計指導
台北市敦化北路207號10樓之2
Tel／7190999　Fax／7182450
★台北市士林區中正路201巷33號1樓
1986／馬來西亞檳城善美藝術學院
主修商業計系輔修商業攝影
1988／中國文化大學廣告學系畢

經歷
1986／TED CHRIS & KHOON GRAPHIC DESIGN設計師
1988／白皮黃肉視覺設計視覺設計指導

▶ **李智能**
1967.3.1　台灣省台北縣
艾肯形象策略公司・創意指導
台北市承德路四段80巷20號1樓
TEL／(02)5960678　FAX(02)5960634
★台北縣中和市圓通路335巷五弄2之2號3樓
TEL／(02)2473960
復興美工畢

經歷
1985／儀華實業、華品牌廚俱設備VI
1989／裕隆日產展示中心SI
1991／林久實業
1991／取新企業VI
1991／緣日本料理VI
1991／富玲樓餐飲
1992／大葉基金會
1992／中衛發展中心
1992／靈鷲山般若文教基金會VI
1992／東源儲運
1993／夏綠地點心坊
1993／榮達科技
1993／國寶集團
1993／中國國際商銀
1993／工業污染防治技術服務團VI
1994／翰林茶藝連鎖
1994／高峯批發世界
1994／福益關係企業VI
1994／(寧波)杉杉集團、西服、VI

得獎
1992／日本東京ICD(國際企業標誌設計)標誌設計入選
1993／國家設計月東源儲運獲CI類優良平面設計獎
1994／行政院衛生署全民健保局標誌佳作入選

► 林怡秀
Isakel Lin
1968·12·24　台灣省南投縣
艾肯形象策略公司創意設計
台北市承德路四段80巷20號1樓
TEL／(02)596-0678　FAX／(02)596-0634
★台北市士林區福港街257號4樓
TEL／(02)881-6967
銘傳商專商設科畢
經歷
APPLE Macintosh 教學講師
捷安特VI
中國國際商銀VI、台北企銀VI
中興電工VI
高峯批發世界VI
捷特企業VI
得獎
1994／行政院衛生署全民健保局標誌佳作入選

► 林宏澤
Horng Jer Lin
1961·12·5　台灣省高雄縣
林宏澤設計工作室負責人
高雄市廣告創意協會理事
高雄市苓雅區輔仁路218號
TEL／(07)7118595　FAX／(07)7116360
★高雄市苓雅區輔仁路218號
TEL／(07)7116360　FAX／(07)7116360
東方工專美工科畢
經歷
登記印刷公司·設計
慶業建設有限公司·企劃
昱達造型設計公司·設計
規劃設計1991「全國茶藝大賽」VIS
規劃設計1993「港都茶藝獎」VIS
得獎
第33、37、46、48屆全省美展美術設計類獎
10、13屆全國美展美術設計類獎
10、11屆高雄市美展美術設計類獎

► 林靈
Chester Lin
1967.5.30　福建省廈門市
奧美視覺管理顧問股份有限公司設計
台北市民生東路三段49號11樓
TEL／(02)5055789　FAX(02)5044265
★台北市祥雲街39號.3樓
TEL／(02)7229197　FAX(02)7580234
復興商工美工科畢

► 柯鴻圖
Hung tu KO
1950·3·28　台灣省雲林縣
永豐餘企業·竹本堂文化事業(股)公司總經理
台北市重慶南路二段51號2樓(竹本堂)
TEL／(02)396-1166轉1180·3881
FAX／(02)341-9666
★台北縣板橋市中山路二段90巷43弄22號4樓
TEL／(02)961-5566
國立藝專畢
經歷
1974-1987／任職日商啓美彩藝、華美企業、展望廣告等設計主管
1988／籌劃永豐餘企業美術設計中心主任、經理
1991／創立竹本堂文化事業公司，現任總經理兼創意總監
1994／台灣印象海報設計聯誼會會長
擅長／平面、布花、包裝、插畫及紙品規劃設計
得獎
1989～1993／獲「國家設計月」文化風格獎三次、最佳包裝設計獎三次，最佳產品設計獎二次，優良包裝，優良產品及優良平面設計獎八次
1992／「平面設計在中國」包裝銀牌獎及平面優選共三件
獲「世界金星獎」(世界包裝聯盟)二次
1993／入選「法國國際海報沙龍展」·海報作品爲日本「SUNTORY 海報博物館」收藏

► 唐唯翔
Wei Hsiang Tang
1965·2·28　台北市
艾肯形象策略公司創意監督
小馬哥企業公司創意總監
台北市承德路四段80巷20號1樓
TEL／(02)596-0678　FAX／(02)596-0634
★台北縣蘆洲鄉復興路340巷10號4樓
TEL／(02)283-6384　FAX／(02)847-5735
協和商工美工科畢
經歷
知音卡片禮品設計
華得廣告公司·設計
大通國際開發公司·VI設計
艾肯形象策略公司·創意監督
東形股份有限公司·創意顧問
小馬哥企業公司·創意總監
得獎
1992／日本東京ICD（國際企業標誌設計)標誌設計入選
1993／國家設計月小馬哥識別形象包裝獲優良設計獎

► 唐聖瀚
Ian Town
1964·11·27　台北
北士設計負責人
台北市忠孝東路五段615號2樓
TEL／(02)761-1353　FAX／(02)765-8529
東方工專美工科畢
文化大學美術系畢

► 陸美娟
Mei chuan Luh
1967·4·8　山東、即墨
省立美術館、美術編輯
台中市五權西路2號
TEL／(04)372-3552-323　FAX／(04)372-1195
★台中縣潭子鄉頭張路一段110巷2弄3號
TEL(04)532-1907
國立台中商專商業設計科畢業
經歷
肯尼士網球設計
龍心百貨企劃報設計(股)公司
名閣美工設計班教師
文建會海報設計研習班講師
省立美術館美術編輯
得獎
入選「1991台灣創意百科」
入選「台灣傑出設計、攝影百人展」

► 陳文育
Wen Yu Chen
1959·6·15　台北縣
漢光文化藝術指導
台北市信義路四段1號3樓
TEL(02)704-9633
★三重市重新路五段607巷10號8樓之1
TEL(02) 704-9633
協和工商美工科畢
經歷
台灣商業英文雜誌社美術主編
有容乃大古物店負責人
巨光設計藝術指導
漢光文化藝術指導

POSTER DESIGN

▶ **陳永基**
Wing Kei,Chan Leslie

1963・10・17　廣東省寶安縣
陳永基設計有限公司創意總監
台北市南京東路四段115號4樓
TEL／(02)545-5435　FAX／(02)715-1630
★台北市中山北路二段39巷24號之3
TEL／(02)571-4370
香港明曼白英奇專業學院(美術設計系畢業)
經歷
1984／恆美設計有限公司(香港)・設計師
1986／紐約設計公司(台灣)・資深設計師
1987／李奧貝納廣告(台灣)・藝術指導
1987／FONG & ASSOCIATES DESIGN LTD
(香港)・藝術指導
1988／李奧貝納廣告(台灣)・創意指導
1991／陳永基設計公司(台灣)・創意總監
得獎
1983／英國剛古紙企業形象設計比賽／學生組
(香港)銅牌獎
1984／明愛白英奇專業學院／美術設計系畢業
作品展(香港)第一名
1985／英國剛古紙企業形象設計比賽／專業組
(香港)優異獎
1986／香港設計師協會年度設計比賽展(香港)
銅獎(宣傳郵遞類)優異獎(簡介型錄類)佳作
(企業形象獎)
香港企業管理協會(HKMA)年報設計比賽(香
港)佳作
1989／第四屆中華民國美術設計展(台灣)優異
獎七項，佳作五項
1990／紐約國際電影，電視及廣告影片節比賽
(美國)最後決選獎(電器類)
1991／時報金像獎(台灣)佳作兩項(廣告影
片、化粧品類)佳作(報紙廣告・航空交通類)4
A 創意獎(台灣)佳作(報紙廣告・航空交通類)
國際Neenah紙業信紙信封設計比賽(美國)佳
作
1992／國際Neenah紙業信紙信封設計比賽(美
國)銅獎
第一屆平面設計在中國(中國／台灣)入選獎
(商用文具類)入選獎(其他類)
1993／中華民國外貿協會主辦十大國家設計大
獎(台灣)優良設計獎五項優良包裝獎兩項
文建會主辦第一屆創意卡片設計獎(台灣)銀獎
台灣省第四十八屆全省美展(台灣)教育廳獎
(視覺設計類)
八十二年資訊月海報設計比賽(台灣)紀念獎
第四屆中國包裝裝璜設計展評會／台灣代表
(中國)銀獎一項銅獎兩項

▶ **陳宏治**
Eagle

1968・1・4　台北市
三省堂設計
台北市羅斯福路3段76號12樓之1
TEL／(02)367-3143　FAX／(02)3684943
★台北縣板橋市民治街28號3樓
TEL(02)252-8049
復興商工平面設計科畢
經歷
博報堂廣告
康萊傢俱
三省堂設計

▶ **陳俊銘**
Jammy Chen

1967・11・3　高雄市
串門視覺設計工作室藝術指導
高雄市新田路125號
TEL／(07)2519018　FAX／(07)2167077
東方工商專科學校美工科
經歷
旭美廣告公司・藝術指導
東方廣告公司・資深設計
台灣智威湯遜廣告公司・藝術指導
得獎
1986／高雄市第七屆體育季海報設計第一名
1990／高雄市第八屆美展設計類第二名

▶ **陳龍宏**
Alone Chan Lung Wang

1963・6・25　廣東南海
ALONE CHAN DESIGN ASSOCIATION負責人及
藝術指導
台北市建國北路三段98號10樓(傳真建設・傳美
廣告)
TEL／(02)504－2265・504－9615　FAX／(02)
504－0060
★台北市吳興街579號6樓之1
TEL／(02)758－4975
香港大一藝術設計學院畢業
經歷：
1984／於Conqueror Corporate Identity Design
Competition 1984(剛古紙信封信紙名片全港公
開設計大賽)中，獲Highly Commended Award
1986／香港《號外》雜誌平面設計師
1987／升任爲第一位香港《號外》雜誌美術總
監
1991／小雅平面廣告創意指導
1991／成立個人工作室

▶ **陳曉慧**
Sara Chen

1971・8・25　台灣省彰化縣
正隆股份有限公司創意課設計師
板橋市民生路一段1號
TEL／(02)222-5131　FAX(02)／222-6110
★板橋市三民路二段81巷47號之4
TEL／(02)955-2747
大明工商美術工藝科畢業
經歷
傳大藝術事業有限公司・設計
得獎
八十二年中華民國創意卡片設計優選

▶ **許和捷**

1965　台北市
師範大學美術系畢業
經歷
1988／東帝士關係企業CIS
1989／復興商工美工科包裝設計組專任教師
1990／台灣糖業股份有限公司CIS美術設計
體育郵票插畫設計
師範大學美術研究所設計組
1991／東怡營造工程(股)公司CIS美術設計
1991／「楊恩生畫集」、「江兆申畫集」、「袁金
塔畫集」美術設計
亞典藝術圖書VIS美術設計
新聞評番委員會VIS
得獎
1983／「北市美展」水彩佳作
1984／「省展」油畫類大會獎、水彩類優選
1984／「全國油畫展」優選
1989／台灣師範大學畢業美展設計類第二名
1989／中央標準局量測中心標誌徵選優選
1991／「台灣印象」海報設計展

▶ **連玉蘭**
Yu Lan Lien

1958・10・13　台灣省台北縣
晨揚廣告事業有限公司美術設計師
台北市敦化南路一段161巷19號
TEL(02)711-7602　FAX(02)711-9175
★台北市延平北路六段115巷16弄8號3樓
TEL(02)811-0042
實踐家政經濟專科學校美術工藝科
經歷
泰豐電業股份有限公司・美術設計師
福營國中・製圖老師
王冠電業股份有限公司・美術設計師
新東陽股份有限公司・美術設計師
可口企業股份有限公司・美術設計師
晨揚廣告事業有限公司・美術設計師

► 黃元禧
Huang Yuan-Shi

1950.1.28　台灣省彰化縣
智得溝通事業股份有限公司・副創意總監
台北市敦化北路143號5樓
TEL／(02)713939　FAX／(02)7178880
★台北市中山區龍江路397巷11號2樓
中國文化大學美術學系設計組畢業

經歷
上通BBDO廣告股份有限公司・設計
聯廣股份有限公司・藝術指導
聯旭國際股份有限公司・藝術指導
智得溝通事業股份有限公司・副創意總監

得獎
曾榮獲多次時報廣告金像獎
倫敦國際廣告獎入圍

► 黃時文

1960・6・6　高雄縣
豪通廣告事業有限公司總經理
高雄市前鎮區民權二路76號12樓
TEL／(07)330-1998　FAX／(07)330-1997
志成高職廣告設計科
中山大學企管專修班

經歷
千琦商業攝影公司・攝影師
高雄市廣告創意協會・理事
翰揚彩色製版有限公司・經理
龍邦廣告事業有限公司・企劃部經理
豪通廣告事業有限公司・總經理

► 黃國洲
Kud ChouHuang,

1967・9・23　台南縣
艾肯形象策略公司資深設計師
台北市承德路四段80巷20號1樓
TEL／(02)596-0678　FAX／(02)596-0634
★台北縣三重市六張街194巷2弄8號4樓
TEL／(02)988-3276
復興美工畢

經歷
1989／裕隆、日產展示中心SI
1990／日永實業、QQ龍成長廣場、良美百貨VI
1991／南港綜合醫院(朝陽館)VI
1992／大穎百貨、東源儲運、宏巨建設、御城
建設VI
1993／未來車設計競賽「新思考運動」、國寶集
團、國寶人壽、工業污染防治技術服務團VI
1994／滿喜輪胎精靈、吉象磁磚
1993／中國商銀明同光計劃

得獎
1993／國家設計月東源儲運獲CI類優良平面設
計獎
1992／日本東京ICD（國際企業標誌設計）標誌
設計入選

► 彭雅美
Ya Mei Peog

1967.12.27　四川省忠縣人
台灣形象策略顧問公司美工設計
伊甸基金會美工班教師
食品生活雜誌執行美編
台中市中康一街14巷14號
TEL／(04)2973669
★台中市自由路一段16巷19號
TEL／(04)3715503
國立中興大學會計系畢業
台灣省立美術館美工設計班結業

經歷
楊夏蕙設計事務所美工助理
東海大學、靜宜大學廣告社助教
台灣省立美術館美工設計班助教
東海大學、中國醫藥學院畢業紀念冊美編輔導
中華民國公眾形象促進協會VI規劃助理
金富山珠寶銀樓、台南三信國立餐旅專科學校
……等VI規劃助理

► 曾逢景
Quixote Tseug

1951・3・16　台北省新竹縣
三省堂負責人
台北市羅斯福路3段76號12樓之1
TEL／(02)365-1200　FAX／(02)368-4943
國立藝專美術科西畫組

► 馮健華
Jimmy Ferng

1958・11・4　湖南省衡陽縣
台北市立美術館・聘用助理研究員
台北市中山北路3段181號
TEL／(02)595-7656　FAX／(02)594-4104
★台北市龍江路100巷1之2號3樓
TEL／(02)5071990
中原大學建築系畢

經歷
泰安工程顧問公司
台北市立美術館約聘編譯・編輯

得獎
曾獲新聞局主辦之出版界「美術設計」項目金
鼎獎

► 楊宗魁
Tzung Kuei Yang

1953　台灣省台北縣
印刷與設計雜誌總編輯
中華民國美術設計協會總會祕書長
台北市師大路159之2號7樓
TEL／(02)3656268
★台北縣永和市文化路149巷3號3樓
TEL／(02)2708580
台北縣汐止國小畢業
超然美工職訓班實習結業

經歷
金色卡通贈品公司・製作課長
超然美術綜藝公司・企劃部經理
中華民國美術設計年鑑・總編輯
教育部文藝創作獎設計類、台北市政府保護野
生動物標誌設計、文建會全國禮品包裝設計展
及全國新意卡片創作展等・評審委員
超然美工職訓班講師
中國生產力中心(台北)CI管理師訓練班及文化
大學推廣教育中心印刷設計班等・講師

得獎
1976／教育部文藝創作獎設計類第一名
1981／年第一屆全國設計大展插畫類第一名
1991／獲教育部國立藝術館表揚推展美術設計
教育卓越獎
1993／國家設計獎首獎

► 楊景超
Ching Chao Yang

1970.4.7　台北市
台灣形象策略顧問公司負責人
中華民國美術設計協會台中分會副總幹事
★台中市中康一街14巷14號
TEL／(04)2973669　FAX(04)2968151
明道中學美工科
國立空中大學

經歷
楊夏蕙設計事務所美工助理
太陽文化公司美編
太陽建設公司企劃美工
台灣省立美術館兼任美工
亞哥設計公司企劃美工
台中晚報副刊編輯兼美工
士媛雜誌副總編輯
中台醫專美工社指導老師
伊甸基金會美工設計班教師

得獎
全省美展入選
全國美展優選獎
文建會全國禮品包裝設計銅牌獎

▶ 楊夏蕙
Chuan Sheng Tang
1947・9・5　台北市
台北郵政第12471號信箱
美國新加州學院大眾傳播系
美國加州州立大學企管及教育管理研究所

現職
靜宜大學企業管理學系CI講師
逢甲大學企管系企管顧問班講師
嶺東商專商業設計科視覺設計講師
中國生產力中心CI管理師訓練班講師
台灣省立美術館美工設計班講師
廣西藝術學院桂林分院名譽院長兼客座教授
台灣省立美術館展品審查委員
中華民美術設計協會總會及各分會輔導顧問
中華民國形象研究發展協會顧問
中華民國公眾形象促進協會顧問
高雄市廣告創意協會顧問
台灣視覺形象設計協會輔導會長
台北—艾肯形象策略公司顧問兼創意總監
台中—樺彩企劃設計公司顧問兼策略總監
廣西—梅高形象設計・廣告策劃公司顧問
台灣形象策略顧問公司策略總監
楊夏蕙設計事務所負責人

經歷
文華廣告公司美術設計、設計部主任
西北傳播公司製作部經理、副總經理
中華電視公司外製節目製作人
中華日報、大華晚報廣告設計
大川傳播公司、新光百貨企劃設計顧問
僑聯廣告公司副總經理
超然美術綜藝公司總經理
超然美工技藝補習班班主任
超聯紙業公司、金色贈品公司副總經理
群英影視公司、翡翠雜誌企劃顧問
形色形藝公司、美工社有限公司總經理
台朋傳播公司、協和廣告公司副董事長
超然傳播藝術函授學校校長
第一屆優良廣告影片評審委員
教育部文藝創作獎美術設計類評審委員
全省美展美術設計類評審委員
中華民國美術設計協會總會理事長
台北市美展美術設計類評審委員
第一屆全國設計大展籌備會主任委員
第二屆設計展及亞洲設計展籌備主任委員
第一屆傑出民俗才藝獎籌備會主任委員
台北漢聲國際獅子會會長・分區秘書
亞洲藝術創作協會中華民國會長
全國美展美術設計類評審委員、籌備委員
文建會全國包裝設計展…等評審委員

CI、VI規劃輔導個案
金色卡通贈券・國際獅子會年會・名流國際商
業聯誼社・程憲治國際時裝公司・華人學前教
育基金會・太陽文化公司・台中新教育活動中
心・國語日報・諾貝爾潛能教育中心・大陽建
設機構・第十二屆全國美展・第四十四屆全省
美展・高雄市教師研習中心・台中十一信・中
華連鎖加盟協會・風味食品公司・七十九年教
育部文藝創作獎・第四十五屆全省美展・桃園
市信用合作社・80年台灣區運會・靈鷲山無生
道場・第四十六屆全省美展・八十年教育部文
藝創作獎・國際職業婦女協會・歐洲單一市場
協會・第四十七屆全省美展・八十一年教育部

文藝創作獎・台灣區域發展研究院・第十三屆
全國美展・文建會全國禮品包裝設計展・全國
設計教育研討會・金玉滿堂生活廣場・八十二
年教育部文藝創作獎・台南三信・金富山珠寶
公司・國立餐旅專科學校・黃映蒲宗教藝術雕
塑展・中華民國公眾形象促進協會・高峰批發
世界・捷特企業・中國大陸杉杉集團…等

▶ 楊國台
Yang kuo Tai
1947・7・25　廣東省蕉嶺縣
統領廣告事業有限公司總經理
高雄市立美術館籌備處版畫組典藏委員
高雄市苓雅區三多二路171號5樓之3
TEL／(07)722-3530　FAX／(07)722-3441
★高雄市苓雅區和平一路147之4號5樓
TEL／(07)711-4585
1969年國立藝專美工科畢業

經歷
國華廣告公司・企劃製作處及特營處處長
廣告時代雜誌・副社長
高雄市立美術館籌備處・諮詢委員
中華民國變形蟲設計協會・第五屆會長

得獎
1969／第1屆中華日曆設計展台灣廣告金牌獎
1969／第1屆北市美展設計第二名
1986／第4屆高市美展設計第一名
1986／第41屆全省美展設計優選
1987／第42屆全省美展設計第二名
1988／第2屆南瀛美展設計優選
1988／第43屆全省美展設計第二名
1989／第44屆全省美展設計優選
1993／第7屆南瀛美展設計佳作

▶ 楊勝雄
1961.4.5　福建省霞浦縣
綠手指文化事業有限公司・藝術指導
台北市民生東路五段151號之15
TEL／(02)761-7927　FAX／(02)761-7925
★台北縣新店市花園十路二段6-604號
TEL／(02)666-7523
文化大學美術系畢

經歷
獨身貴族服飾公司・美術設計
聯廣公司　美術設計
國家戲劇院　美術設計
頑古設計公司　藝術指導

得獎
1982／第10屆北市美展設計組第三名、37屆省
展設計組第二名
1983／第38屆省展設計組第三名
1990／第12屆全國美展入選，外貿協會優良包
裝設計獎
1993／第13屆全國美展優選，國家設計月優良
平面設計獎

▶ 劉建昌
DICK
1967・10・11　福建晉江
串門視覺設計工作室設計指導
高雄市新田路125號
TEL／(07)2519018　FAX／(07)2617077
★高雄市前金區大同二路54之40號
TEL／(07)2710541・7152714

經歷
昱達廣告公司
艾芙廣告公司
唐代廣告公司

▶ 蔣海峯
1964・7・19　江蘇省
海峯廣告設計有限公司負責人
高雄市九如二路597號5樓之3
TEL／(07)321-4203
★高雄市左營區自勉新村241號
TEL／(07)583-6310
海青工商畢

得獎
農產品設計金牌獎

▶ 蔡米珍
1966.2.2　台灣省雲林縣
串門視覺設計工作室・資深設計
高雄市新田路125號
TEL／(07)2519018　FAX／(07)2167077
★高雄市義永路68巷8號3樓之1
TEL／(07)3820549

經歷
御書房藝術空間・企劃美工
大宇廣告公司・設計

▶ 蔡長青
Alex
1965・10・14　高雄市
北士設計
台北市內湖金龍路155號3樓
TEL／(02)761-1353　FAX／(02)765-8529
東方工專美工科
文化大學美術系

經歷
郭煌設計
聯線廣告
登泰設計

► 蔡建國
Chien Kuo Tsai

1962.10.10 台灣省台中市
迦恩設計規劃事務所負責人
中華民國美術設計協會台中分會理事
台中市西屯區精明二街32號
TEL／(04)3276462
私立明道中學廣告設計科畢業

經歷
時報廣場・印刷／實務班講師
中華工商研究所・廣告企劃班講師
實踐管理學院台中教育中心・美工班講師
東海大學廣告社・指導老師
中華民國美術設計協會台中分會・會務組長

得獎
台中市81年度傑出廣告人
中華民國禮品包裝設計銅牌獎

► 蔡進興
Janson Tsai

1957・10・18 台灣基隆
復興商工美工科專任教師
台北縣永和市秀朗路一段201號
TEL／(02)926-2121
★台北縣新店市永業路110巷1弄63號
TEL／(02)912-9436　FAX／(02)910-2218
國立藝專美工科
國立台灣工業技術學院、工程技術研究所、設
計學程、商業設計組、碩士班研究生

經歷
1982／廣告公司・設計
1984／復興商工美工科・專任教師
1990／復興商工美工科・設計組組長
1992／台灣省分齡分業技能競賽廣告設計類裁
判長(1992-1994)
1992／中華民國廣告設計技術士檢定規範及命
題委員(1992、1993)
1992／國家建設六年計劃視覺規劃
1992／中央氣象局局徽審查
1993／台灣省技術競賽廣告設計類裁判
1993／第三回台灣印象海報設計展
1993／海峽兩岸海報大展(北京)
1993／行政院青輔會會徽設計，視覺規劃。
1994／第四回台灣印象海報設計展

得獎
第7屆法國國際海報沙龍展入選，獲日本
Suntory 海報博物館海報收藏。

► 霍鵬程
Peng Cheng Huo

1947・2・10 山東壽光
華視新聞部藝術指導
台北市光復南路100號華視新聞部
TEL／(02)775-6826
國立藝專美術工藝科畢業

經歷
達達電視電影公司企劃
清華廣告公司設計
圖案出版社發行人
大智美工班班主任

得獎
1980／第34屆省展設計類第二名
第一屆中華民國美術設計展雜誌類廣告設計第
一名
1981／第二屆中華民國美術設計展插畫類第二
名

► 藍文郁
Jo Lan

1961・1・15 台北市
台北市立美術館・美術設計
北市中山北路三段181號
TEL／(02)595-7656　FAX／(02)594-4104
★北市中山北路三段181號9F
TEL／(02)741-5438
輔仁大學哲學系畢
日本東洋美術學校・版畫專攻

經歷
1986／大學畢、英文漢聲雜誌社美術編輯
1987／赴日進修
1991／「版畫雙人展」於日本東京銀座(2月)、
5月入北美館籌備展出「國際版畫雙年展」
7月就職北美館展覽組
1993／調任北美館美工設計室

► 蘇建源
ANZO Su

新生態藝術環境
1994・4・22 台灣省台南市
TEL／(06)2267899・(06)2265773
台南市青年路25號
TEL／(06)2232683

經歷
名錄設計
優格廣告
華上廣告公司
台灣報馬堂廣告公司創意總監
造像館攝影總監
新生態藝術環境企劃部

► 魏正
Cheng Wei

1964・1・11 台北市
艾肯形象策略公司總經理／策略總監
台灣印象海報設計聯誼會・會員
中國青年創業協會企業形象委員會總幹事
台北市承德路四段80巷20號1樓
TEL／(02)596-0678　FAX／(02)596-0634
★台北市承德路四段80巷35號5樓
TEL／(02)592-1038　FAX／(02)596-0634
國立藝術專科學校畢
淡江大學廣告研修

得獎
1987／獲外貿協會頒外銷包裝傑出設計獎
1989／獲BIPA自創品牌協會頒最佳形象規劃
首獎
1991／獲台灣傑出設計、攝影百人展之入選與
參展
1992／獲第一屆「平面設計在中國」展頒事務
用品類銅牌獎
1992／獲日本東京INTERNATIONAL CORPO-
RATE DESIGN(國際企業標誌設計入選)共十一
件
1993／獲國家設計月最佳CI形象規劃獎
1993／獲國家設計月最佳海報設計獎
1993／法國國際海報一百件海報入選之一

經歷
1986／規劃大通企業集團CIS
1988／規劃銘洲興業VIS
1988／海望角國際開發VIS
1988／吉的堡美語VIS
1990／規劃南港綜合醫院「朝陽館」CIS
1990／台南良美百貨VIS
1990／全國最大法式餐飲高雄UR VIS
1991／規劃小馬哥企業卡通造型BIS
1991／ULTIMUS 林久實業BIS
1991／取新企業VIS
1991／桃園吉象房屋仲介VIS
1991／(北京)頂新企業集團VIS
1991／頂好清香油BIS
1992／規劃東源儲運「GO！」便捷配送VIS
1992／中衛發展中心CSD 之VIS
1992／宏巨建設VIS
1992／高雄夏綠地點心坊連鎖之VIS
1992／高雄御城建設VIS
1993／規劃榮達科技VIS
1993／國寶集團形象整合專案CIS
1993／中國國際商銀識別整合VIS
1993／工業污染防治技術服務團VIS
1993／國寶人壽VIS
1993／高峰批發世界CIS
1994／規劃捷特企業TZT CIS
1994／力霸窯業吉象磁磚BIS
1994／翰林茶藝BIS
1994／中興電工CHEMTECH VIS
1994／(寧波)衫衫集團・西服・CIS

企業識別設計

Corporate Indentification System

林東海・張麗琦 編著

新形象出版事業有限公司

新形象出版圖書目錄

郵撥：0510716-5　陳偉賢
TEL:9207133・9278446　FAX:9290713　地址：北縣中和市中和路322號8F之1

一、美術設計

代碼	書名	編著者	定價
1-01	新插畫百科(上)	新形象	400
1-02	新插畫百科(下)	新形象	400
1-03	平面海報設計專集	新形象	400
1-05	藝術・設計的平面構成	新形象	380
1-06	世界名家插畫專集	新形象	600
1-07	包裝結構設計		400
1-08	現代商品包裝設計	鄧成連	400
1-09	世界名家兒童插畫專集	新形象	650
1-10	商業美術設計(平面應用篇)	陳孝銘	450
1-11	廣告視覺媒體設計	謝蘭芬	400
1-15	應用美術・設計	新形象	400
1-16	插畫藝術設計	新形象	400
1-18	基礎造形	陳寬祐	400
1-19	產品與工業設計(1)	吳志誠	600
1-20	產品與工業設計(2)	吳志誠	600
1-21	商業電腦繪圖設計	吳志誠	500
1-22	商標造形創作	新形象	350
1-23	插圖彙編(事物篇)	新形象	380
1-24	插圖彙編(交通工具篇)	新形象	380
1-25	插圖彙編(人物篇)	新形象	380

二、POP廣告設計

代碼	書名	編著者	定價
2-01	精緻手繪POP廣告1	簡仁吉等	400
2-02	精緻手繪POP2	簡仁吉	400
2-03	精緻手繪POP字體3	簡仁吉	400
2-04	精緻手繪POP海報4	簡仁吉	400
2-05	精緻手繪POP展示5	簡仁吉	400
2-06	精緻手繪POP應用6	簡仁吉	400
2-07	精緻手繪POP變體字7	簡志哲等	400
2-08	精緻創意POP字體8	張麗琦等	400
2-09	精緻創意POP插圖9	吳銘書等	400
2-10	精緻手繪POP畫典10	葉辰智等	400
2-11	精緻手繪POP個性字11	張麗琦等	400
2-12	精緻手繪POP校園篇12	林東海等	400
2-16	手繪POP的理論與實務	劉中興等	400

三、圖學、美術史

代碼	書名	編著者	定價
4-01	綜合圖學	王鍊登	250
4-02	製圖與議圖	李寬和	280
4-03	簡新透視圖學	廖有燦	300
4-04	基本透視實務技法	山城義彥	300
4-05	世界名家透視圖全集	新形象	600
4-06	西洋美術史(彩色版)	新形象	300
4-07	名家的藝術思想	新形象	400

四、色彩配色

代碼	書名	編著者	定價
5-01	色彩計劃	賴一輝	350
5-02	色彩與配色(附原版色票)	新形象	750
5-03	色彩與配色(彩色普級版)	新形象	300

五、室內設計

代碼	書名	編著者	定價
3-01	室內設計用語彙編	周重彥	200
3-02	商店設計	郭敏俊	480
3-03	名家室內設計作品專集	新形象	600
3-04	室內設計製圖實務與圖例(精)	彭維冠	650
3-05	室內設計製圖	宋玉真	400
3-06	室內設計基本製圖	陳德貴	350
3-07	美國最新室內透視圖表現法1	羅啓敏	500
3-13	精緻室內設計	新形象	800
3-14	室內設計製圖實務(平)	彭維冠	450
3-15	商店透視・麥克筆技法	小掠勇記夫	500
3-16	室內外空間透視表現法	許正孝	480
3-17	現代室內設計全集	新形象	400
3-18	室內設計配色手冊	新形象	350
3-19	商店與餐廳室內透視	新形象	600
3-20	櫥窗設計與空間處理	新形象	1200
8-21	休閒俱樂部・酒吧與舞台設計	新形象	1200
3-22	室內空間設計	新形象	500
3-23	櫥窗設計與空間處理(平)	新形象	450
3-24	博物館&休閒公園展示設計	新形象	800
3-25	個性化室內設計精華	新形象	500
3-26	室內設計&空間運用	新形象	1000
3-27	萬國博覽會&展示會	新形象	1200
3-28	中西傢俱的淵源和探討	謝蘭芬	300

六、SP行銷・企業識別設計

代碼	書名	編著者	定價
6-01	企業識別設計	東海・麗琦	450
6-02	商業名片設計(一)	林東海等	450
6-03	商業名片設計(二)	張麗琦等	450
6-04	名家創意系列①識別設計	新形象	1200

七、造園景觀

代碼	書名	編著者	定價
7-01	造園景觀設計	新形象	1200
7-02	現代都市街道景觀設計	新形象	1200
7-03	都市水景設計之要素與概念	新形象	1200
7-04	都市造景設計原理及整體概念	新形象	1200
7-05	最新歐洲建築設計	石金城	1500

八、廣告設計、企劃

代碼	書名	編著者	定價
9-02	CI與展示	吳江山	400
9-04	商標與CI	新形象	400
9-05	CI視覺設計(信封名片設計)	李天來	400
9-06	CI視覺設計(DM廣告型錄)(1)	李天來	450
9-07	CI視覺設計(包裝點線面)(1)	李天來	450
9-08	CI視覺設計(DM廣告型錄)(2)	李天來	450
9-09	CI視覺設計(企業名片吊卡廣告)	李天來	450
9-10	CI視覺設計(月曆PR設計)	李天來	450
9-11	美工設計完稿技法	新形象	450
9-12	商業廣告印刷設計	陳穎彬	450
9-13	包裝設計點線面	新形象	450
9-14	平面廣告設計與編排	新形象	450
9-15	CI戰略實務	陳木村	
9-16	被遺忘的心形象	陳木村	150
9-17	CI經營實務	陳木村	280
9-18	綜藝形象100序	陳木村	

九、繪畫技法

代碼	書名	編著者	定價
8-01	基礎石膏素描	陳嘉仁	380
8-02	石膏素描技法專集	新形象	450
8-03	繪畫思想與造型理論	朴先圭	350
8-04	魏斯水彩畫專集	新形象	650
8-05	水彩靜物圖解	林振洋	380
8-06	油彩畫技法1	新形象	450
8-07	人物靜物的畫法2	新形象	450
8-08	風景表現技法3	新形象	450
8-09	石膏素描表現技法4	新形象	450
8-10	水彩・粉彩表現技法5	新形象	450
8-11	描繪技法6	葉田園	350
8-12	粉彩表現技法7	新形象	400
8-13	繪畫表現技法8	新形象	500
8-14	色鉛筆描繪技法9	新形象	400
8-15	油畫配色精要10	新形象	400
8-16	鉛筆技法11	新形象	350
8-17	基礎油畫12	新形象	450
8-18	世界名家水彩(1)	新形象	650
8-19	世界水彩作品專集(2)	新形象	650
8-20	名家水彩作品專集(3)	新形象	650
8-21	世界名家水彩作品專集(4)	新形象	650
8-22	世界名家水彩作品專集(5)	新形象	650
8-23	壓克力畫技法	楊恩生	400
8-24	不透明水彩技法	楊恩生	400
8-25	新素描技法解說	新形象	350
8-26	畫鳥・話鳥	新形象	450
8-27	噴畫技法	新形象	550
8-28	藝用解剖學	新形象	350
8-30	彩色墨水畫技法	劉興治	400
8-31	中國畫技法	陳永浩	450
8-32	千嬌百態	新形象	450
8-33	世界名家油畫專集	新形象	650
8-34	插畫技法	劉芷芸等	450
8-35	實用繪畫範本	新形象	400
8-36	粉彩技法	新形象	400
8-37	油畫基礎畫	新形象	400

十、建築、房地產

代碼	書名	編著者	定價
10-06	美國房地產買賣投資	解時村	220
10-16	建築設計的表現	新形象	500
10-20	寫實建築表現技法	濱脇普作	400

十一、工藝

代碼	書名	編著者	定價
11-01	工藝概論	王銘顯	240
11-02	藤編工藝	龐玉華	240
11-03	皮雕技法的基礎與應用	蘇雅汾	450
11-04	皮雕藝術技法	新形象	400
11-05	工藝鑑賞	鐘義明	480
11-06	小石頭的動物世界	新形象	350
11-07	陶藝娃娃	新形象	280
11-08	木彫技法	新形象	300

十二、幼敎叢書

代碼	書名	編著者	定價
12-02	最新兒童繪畫指導	陳穎彬	400
12-03	童話圖案集	新形象	350
12-04	敎室環境設計	新形象	350
12-05	敎具製作與應用	新形象	350

十三、攝影

代碼	書名	編著者	定價
13-01	世界名家攝影專集(1)	新形象	650
13-02	繪之影	曾崇詠	420
13-03	世界自然花卉	新形象	400

十四、字體設計

代碼	書名	編著者	定價
14-01	阿拉伯數字設計專集	新形象	200
14-02	中國文字造形設計	新形象	250
14-03	英文字體造形設計	陳穎彬	350

十五、服裝設計

代碼	書名	編著者	定價
15-01	蕭本龍服裝畫(1)	蕭本龍	400
15-02	蕭本龍服裝畫(2)	蕭本龍	500
15-03	蕭本龍服裝畫(3)	蕭本龍	500
15-04	世界傑出服裝畫家作品展	蕭本龍	400
15-05	名家服裝畫專集1	新形象	650
15-06	名家服裝畫專集2	新形象	650
15-07	基礎服裝畫	蔣愛華	350

十六、中國美術

代碼	書名	編著者	定價
16-01	中國名畫珍藏本		1000
16-02	沒落的行業─木刻專輯	楊國斌	400
16-03	大陸美術學院素描選	凡谷	350
16-04	大陸版畫新作選	新形象	350
16-05	陳永浩彩墨畫集	陳永浩	650

十七、其他

代碼	書名	定價
X0001	印刷設計圖案(人物篇)	380
X0002	印刷設計圖案(動物篇)	380
X0003	圖案設計(花木篇)	350
X0004	佐藤邦雄(動物描繪設計)	450
X0005	精細插畫設計	550
X0006	透明水彩表現技法	450
X0007	建築空間與景觀透視表現	500
X0008	最新噴畫技法	500
X0009	精緻手繪POP插圖(1)	300
X0010	精緻手繪POP插圖(2)	250
X0011	精細動物插畫設計	450
X0012	海報編輯設計	450
X0013	創意海報設計	450
X0014	實用海報設計	450
X0015	裝飾花邊圖案集成	380
X0016	實用聖誕圖案集成	380

國立中央圖書館出版品預行編目資料

海報設計：Reputed creative poster design
／林東海，張麗琦責任編輯. -- 第一版. -- 臺
北縣永和市 ： 新形象，民84
　　面 ； 公分. --（名家創意系列；3)
含索引
ISBN 957-8548-82-6(精裝)

1. 海報 — 設計
964　　　　　　　　　　　　84002522